KB020935

영화가 사랑한 사진

이 도서의 국립중앙도서관 출판시도서목록(CIP)은 e-CIP 홈페이지(http://www.nl.go.kr/cip.php)에서 이용하실 수 있습니다.(CIP제어번호: CIP2005002144)

마이 러브 아트 3
Film &
Photography

김석원 지음

영화가 사랑한 사진

우리는 영화를 보고 난 후 다시 그 영화를 떠올릴 때 쉽게 이미지를 연상한다.

하지만 우리 머릿속에서 그 영화가 움직이는 영상으로 기억되진 않는다. 대부분 영화에서 하나하나의 '스틸 이미지' 인

'사진' 으로 저장된다. 이런 현상은 비단 내가 사진전공자이기 때문에 드는 생각은 아닐 것이다. 이렇듯 영화가 사진화된

이미지로서 남는 연상 작용이 가능하다면, 영화의 모태가 되었던 사진을 다시 영화를 통해서 접근해볼 수 있겠다는 생각이

들었다.

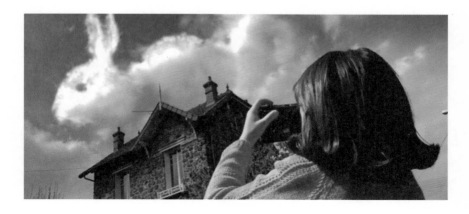

영화와 사진의 만남

나는 왜 영화 속에서 발견되는 사진 이야기를 쓰게 되었을까? 자문해본다. 우리는 영화를 본 후 다시 그 영화를 떠올릴 때 쉽게 이미지를 연상한다. 하지만 우리 머릿속에서 그 영화가 움직이는 영상으로 기억되진 않는다. 대부분 영화에서 기억에 남는 하나하나의 '스틸 이미지Still Image'인 '사진'으로 저장된다. 이런 현상은 비단 내가 사진전공자이기 때문에 드는 생각은 아닐 것이다.

이렇듯 영화가 사진화된 이미지로 남는 연상 작용이 가능하다면, 영화의 모태가 되었던 사진을 다시 영화를 통해서 접근해볼 수 있겠다는 생각이 들었다. 사실, 사진과 영화는 서로 뚝 떨어져 단독적으로 존재하는 것이 아니다. 이들은 태생부터 자라온 환경, 사회적 관계에 이르기까지 깊은 연관성이 있는 불가분의 관계이다. 이러한 사실을 널리 알리고 싶은 마음이 이 글을 쓰게 된 동기가 되었던 것 같다.

하지만 막상 글을 쓰려고 하니, 영화를 선정하는 기준점을 정해야 하는 문제에 봉착했다. 그래서 나름대로 기준을 정해, 사진적 요소가 영화의 줄거리에서 절대적인 영향을 끼치는 것, 사진작가의 일대기를 다룬 영화 등을 선택했다. 예컨대 오랫동안 잊고 있었던 한 개인의 기억을 다른 사람에게 전달해주는 수단으로 폴라로이드 카메라가 중요한 소재로 작용하는 일본 영화 「러브 레터」 같은 영화가 그렇다.

'영화 속 사진 이야기' 라는 주제의 글을 쓰게 된 애초의 동기는 시간을 거슬러 1995년 중앙대학교 대학원에서 사진을 전공하던 시절로 올라간다. 당시 사진작가 '위지(Weegee)' 의 일대기를 다룬 「조 페시의 특종」이라는 영화를 보았는데, 이 영화는 내게 흥미와 호기심을 자극하기에 충분했다. 영화를 본 후, 나중에 기회가 되면 영화에서 찾을 수 있는 사진에 관한 글을 꼭 써야겠다는 생각을 했다.

그 시절은 지금처럼 영화에 관해 대중의 호응이 뜨겁지 않을 때였다. 그래서 어느 시기에 글을 쓰는 것이 적당한 것인지 때를 기다리고 있었다. 2002년에 기회가 찾아왔다. 그래서 이 주제의 글을 월간 『포토 넷Photo Net』 7,8,10월호에 용기를 내어 글을 게재하게 된 것이다. 그때 세 편의 글만을 세상에 선보인 후, 2004년에 이르러 본격적으로 월간 『사진예술』에 연재하기 시작했다. 2004년 1월호부터 시작하여 2005년 10월 현재까지 연재하고 있으니 장수 연재인 셈이다. (이 주제의 글을 계속 쓸 수 있도록 장을 마련해주신 『사진예술』의 윤

세영 편집장님이 아니었으면 힘들었을 것이다. 이 지면을 빌어 감사드린다.)

이 책 속에 게재되지는 않았지만, 사진을 찍는 고통에 대해서 쓴 글이 있다. 하지만 나에겐 글을 쓰는 고통이 생각보다 가혹했다. 굳이 몇 가지 나열한다면, 전문가가 아닌 대중에게 이야기를 전하고 싶다는 마음과 책임감이 이왕이면 대중이 좋아하는 영화들을 선택하게 하는 일종의 강박관념 같은 것들이 그것이다. 또한 심도 깊은 이야기를 쉽게 풀어 옮긴다는 것이 어떤 의미에서는 독자를 배려하려는 마음과 함께, "난 글을 어렵게 쓰지 않는다"는 일종의 자기 만족감이 들게 했던 게 아닐까 싶다. 나에게, 마치 동전의 양면처럼 이중적인 생각이 공존한다는 사실을 이 글들은 깨닫게 해주었다. 글을 쓴다는 것이 얼마나 힘든지를 알게 되었음도 물론이다.

바람이 있다면, 이 글을 통해 대중에게 사진은 전문가만이 다룰 수 있거나 영화도 흥행 여부와 관계 지어서만 바라보거나 하는 편견에 하나의 출구가 되었으면 한다. 사진이든 영화든 얼마든지 다른 시각에서 해석할 수 있다는 나의 의도가 잘 전달되었으면 좋겠다. 이것이 영화 속 사진 이야기를 소재 삼아 사진에 대해 접근한 사람으로서의 가장 큰 바람이다.

사진은 결코 전문가만이 다룰 수 있는 전문 분야가 아니다. 우리의 삶 자체가 사진이란 도구를 통해 영화의 한 장면처럼 될 수도 있다. 영화가 자신의 이야기로 동화되곤 하는 것처럼 사진도 자신의 삶의 일부로 보이길 바란다.

끝으로 이 책이 나오기까지 여러 사람의 노고가 있었다. 우선 나의 글에 대해서 세심하게 비평을 해주고 꼼꼼한 원고 교정을 도와주신 정경미 씨와 이 글을 쓸 때 여러 가지 조언을 해준 이태성, 방병상 씨, 사진 캡처를 받느라 애쓰신 윤영경, 김지훈, 노희정 씨, 그리고 아트북스의 여러분에게 고맙다는 말을 전하고 싶다. 마지막으로 사진과 영화 공부를 지금까지 하는 아들을 말없이 지켜봐주신 부모님께 감사드린다.

<p align="right">2005년 가을
김석원</p>

차◦례◦

사°진°기°

"사진은 사람들이 보지 못하는 것을 보여주려는 수단이다."

사진은 눈으로 본 것을 그대로 재현하는 매체가 아니다. 상상이 현실로 나타나서 사진으로 찍히기도 하며, 눈으로 보지 않고 찍지 않아도 사진으로 나타나기도 한다. 비록 직접 인형을 데리고 여행을 다니면서 사진을 찍지는 않았지만, 인형이 다양한 외국에서 찍힌 사진들은 자신 때문에 여행 한 번 떠나지 못한 아버지에게 바깥세상을 구경시켜드리고 싶었던 아멜리의 소박한 꿈이다. 인형과 함께 사진 속의 장소에 있지는 않았지만 아버지에게 보여주고 싶었던 마음속 상상이 사진으로 재현된 것이다.

잃어버린 시간과 기억

「 러 브 레 터 」

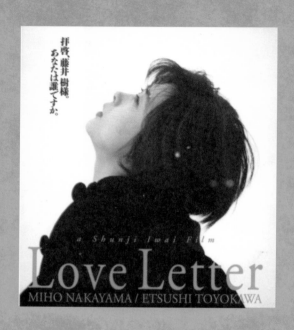

히로코는 약혼자였던 이츠키를 잊지 못하고 그가 조난당한 산을 찾아가 하늘을 바라본다. 아직도 그를 잊지 못하는 그녀의 애틋한 눈빛이 클로즈업 된 포스터가 인상적이다.

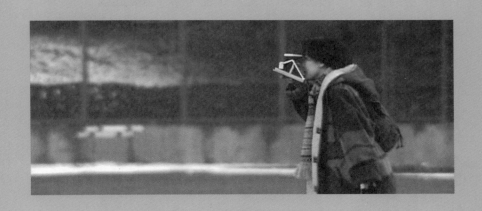

스틸1 히로코에게 부탁을 받은 여자 이츠키는 동명이인이었던 남자 이츠키와의 추억이 담긴 학교 교정을 찾아가 폴라로이드 카메라로 그 흔적을 기록한다. 카메라의 강국 일본이 배경인 이 영화에서 중요한 소품으로 등장하는 카메라는 투박하고 클래식한 폴라로이드 카메라이다. 추억의 장소에 가서 과거의 흔적을 찍는 사진기로 폴라로이드 만한 것이 있을까?

스틸2 히로코는 죽은 옛 연인 이츠키의 중학교 졸업앨범을 보고 이츠키의 옛 주소를 발견한다.

스틸3 눈 위에 누워 잠들어 있는 듯 보이는 히로코는 이츠키가 조난당한 산에서 정신적인 교감을 나누고 싶어 하는 것 같다.

스틸4 육상 대회를 망친 소년 이츠키. 소녀 이츠키가 니콘 F4 카메라 렌즈를 통해 훔쳐본다.

이와이 슌지岩井俊二 감독이 1995년 연출하고 시노다 노보루篠田 昇가 촬영한「러브레터」는 소녀 취향 감성 영화의 정점이랄 만하다. 평론 쪽에선 이 영화를 인정하지 않거나 폄하하는 분위기도 없지 않지만「러브레터」만큼 대중성과 완성도를 겸비한 일본 영화도 드물다.

몇 해 전까지만 해도, 나는 일본 영화가 우리나라 사람의 정서에 맞지 않을 것이라 생각했었다. 우리 사고방식으로는 이해할 수 없는 일들이 일어나는 곳이 일본이며, 우리나라에 유입되는 일본 문화란 게 대부분 성인용 저급문화나 판타지 애니메이션뿐이라고 알았다.「러브레터」를 보기 전까지는 말이다. 사실 이 영화는 우리나라 멜로 영화계에도 큰 충격과 영향을 미쳐, 이 영화가 개봉된 이후 지금까지「러브레터」와 유사한 영화가 줄기차게 만들어져온 것이 사실이다. 하지만 그 영상과 스토리에 있어서 아직까지「러브레터」를 따라갈 만한 영화가 없는 것이 무척 아쉽다. 이 영화를 처음 봤을 때, 개인적으로도 무척 충격적인 느낌을 받았던 기억이 난다. 가슴 저리게 안타까운 이야기나 무척이나 아름다운 주인공들보다, 이전까지는 볼 수 없었던 영상들로 가득한 그야말로 두 시간짜리 그림을 보는듯한 시각적 자극 때문이다. 더군다나 줄거리가 다소 과장되어 있음에도 불구하고 관객으로 하여금 사실적으로 느껴지게 하는데, 이는 '핸드헬드Hand held(들고 찍기)' 카메라 기법을 적절하게 이용하여 다큐멘터리 영화를 보는 듯한 착각에 빠지게 했기 때문이다.

영화의 내용을 살펴보자. 후지이 이츠키(카시와바라 다카시 분)가 죽은

지 2년. 그의 약혼녀인 와타나베 히로코(나카야마 미호 분)는 여전히 연인을 잊지 못하고 있다. 겨울 산에서 조난당해 숨진 이츠키가 차가운 눈 속에서 생명의 불이 꺼져가며 느꼈을 심정을 알고 싶은지, 히로코는 눈 속에 파묻혀 가만히 숨을 참고 있다가 일어서면서 영화는 시작한다. 추모식에서 연인의 어머니를 만나 함께 집으로 간 히로코는 이츠키의 중학교 졸업 앨범을 보다가 이츠키의 옛 주소를 발견한다. 그 집이 지금은 국도가 되었다는 이야기를 들은 히로코는 그 주소로 연인의 안부를 묻는 편지를 띄운다. 그런데 난데없이 답장이 날아온다. 묘한 편지를 주고받던 히로코는 답장을 보내주는 이가 죽은 연인과 동명이인인 중학교 동창 후지이 이츠키(미호의 1인 2역)임을 알게 된다.

히로코는 연인에 대한 그리움에, 자신을 만나기 전 소년 시절의 이츠키에 대한 추억을 들려달라고 부탁한다. 여자 이츠키는 이름이 같다는 이유만으로 고통의 세월을 보내야 했던 동명의 동창과의 중학교 3년간을 반추한다. 동명이인을 혼동한 히로코의 실수로 잘못 전달된 한 장의 편지로 인해, 여자 이츠키는 한 남자에 대한 추억 여행에 빠져들게 된 것이다.

독감에 걸려 병원에 간 이츠키는 잠결에 10년 전 폐렴으로 병원에 실려 갔던 아버지의 환상을 본다. 같은 시각 이츠키를 만나기 위해 먼 길을 찾아와 집 앞에서 기다리던 히로코는 자신의 애인과 이름이 같아 비롯된 그간의 오해에 대해 사과의 편지를 남기고 돌아선다. 편지를 본 이츠키는 그제서야 히로코의 연인이 자신의 중학교 시절 동창이었음을 깨닫는

다. 편지를 부치기 위해 시내로 나간 이츠키와 고베로 떠나려던 히로코가 길에서 스쳐지난다. 히로코는 이츠키를 소리 내어 불러보지만 뒤돌아본 이츠키는 히로코를 보지 못한다.

고베에 돌아온 히로코는 죽은 이츠키가 중학교 시절 짝사랑했던 소녀 이츠키와 얼굴이 같다는 이유로 자신을 좋아한 것이 아닐까라는 의심에 시달린다. 히로코에게 소년 시절 이츠키에 관한 추억을 들려달라고 부탁받은 이츠키는 같은 반으로 지낸 3년 동안 줄곧 이름으로 인해 벌어진 추억담을 히로코에게 들려주면서 당시의 기억을 하나둘 되살린다. 소년 이츠키와 소녀 이츠키는 아이들의 장난에 의해 도서부장에 함께 배치되기도 하고 시험지가 뒤바뀌는 등 동명으로 인한 여러 사건을 겪는다. 특히 소년 이츠키는 아무도 읽지 않는 책의 독서카드에 자신의 이름을 적어넣는 장난을 즐기곤 했다. 나중에 여자 이츠키는 학교 후배들이 찾아와서 그 카드의 뒷면에서 발견했다면서 보여준 자신의 초상화를 보고는 깊이 감동한다.

기억의 반복 재생, 폴라로이드 카메라

"그는 나의 연인이었습니다. 당신이 그리워하는 그는 제 기억 속에 살아 있습니다. 당신이 가지고 있는 소중한 추억을 저에게도 나누어 주세요. 기억 저편에 사라졌던 그의 모습들이

하나둘 떠오릅니다. 하지만 그 추억은 당신의 것이기에 돌려 드립니다. 가슴이 아파서 이 편지는 보내지 못할 것 같습니다."

―영화 「러브레터」 중에서

히로코가 이츠키(여)에게 동창생 이츠키(남)의 기억을 나눠 달라고 하면서 폴라로이드 카메라를 보내온다. 카메라의 강국 일본에서 하필이면 왜 클래식하기 그지없는 투박하고 커다란 폴라로이드 카메라를 등장시켰을까? 폴라로이드 카메라는 투박하고 클래식하기에 자신이 추억으로 간직하고 있는 사람의 흔적을 전해주는 매개체로서 너무나도 충분히 아름다운 소품이기 때문이다. 기억을 나눠 달라는 간절함을 담기에 적합했기에. 현재의 사랑도 아니고 현재의 사건도 아닌 오래 전, 그러니까 그가 중학생 시절의 이미 흘러가버린 추억을 더듬어 찾아내려는 한 사람의 지극한 사랑을 말하고자 했으니까.

대상을 엿보는 카메라 니콘 F4

이 영화는 다양한 장면들을 구사하여 처음부터 끝까지 관객의 눈을 지루하지 않게 하지만, 대부분의 장면은 '클로즈업' 되어 있다. 영화의 장르가 '사랑 이야기'를 주제로 한 멜로이다보니 인물들의 순간적인 감정이

화면 속에서 생생하게 살아나게 하는 것이 가장 중요하다. 그런 이유로 클로즈업 장면이 많이 들어간 것으로 보인다. 사전적인 의미로 1미터 이내의 사진 촬영을 접사 또는 클로즈업이라고 하며, 작은 물체나 작은 부분을 찍을 때 카메라를 피사체에 근접시켜 크게 촬영하는 것을 말한다.

이 부분에 대해 여러 갈래로 생각해볼 수 있다. 작은 물체를 가까이 근접해 찍는 경우와 큰 대상의 어느 한 부분을 찍는 경우 모두를 클로즈업이라고 말할까? 예를 들면 코끼리를 찍으면서 코끼리의 다리만을 부분적으로 촬영한 경우도 클로즈업일까? 또, 작은 물체를 크게 확대해서 찍었을 때와 큰 물체 중에서 어느 한 부분을 찍었을 때 보이는 시각적인 효과는 어느 것이 더 우세할까? 그리고 카메라를 대상에 접근시켜서 촬영하는 경우와 카메라는 고정되어 있는데 어떤 물체가 카메라 렌즈의 최단 거리로 근접해와서 화면에 잡힌 경우 어떤 차이가 날까? 의문은 길었지만 간단하게 답을 말하면, 영화에서는 여러 가지 복합적인 변수를 인정하지만, 사진에서는 카메라가 피사체의 작은 물체를 가까이 근접해 찍어서 크게 보이게 하는 것을 클로즈업이라고 한다.

이제 영화에 나오는 인상적인 클로즈업 장면들 몇 가지를 살펴보자. 영화의 첫 장면(스틸3)에 하얀 눈밭 위에서 마음속으로 무언가를 정리하는 듯한 표정을 짓는 여자 주인공의 모습이 나온다. 이 장면에서 사용된 클로즈업은 보는 이들로 하여금 여자에게 무슨 일이 일어났는지 호기심을 유발시키고 동시에 시작부터 영화에 강하게 몰입하게 한다. 스틸4는 어린

시절의 소녀 이츠키가 육상 대회를 망치는 소년 이츠키를 니콘 F4 카메라로 엿보는, 렌즈 속에 비춰진 장면이다. 또한 소녀 이츠키의 얼굴을 클로즈업으로 촬영함으로써 그녀의 표정을 세밀하게 보여준다. 소녀 이츠키의 호기심 어린 눈망울에서 소년 이츠키에 대한 약간의 관심이 드러난다. 영화 초반부에 여자 이츠키는 히로코에게 남자 이츠키와는 그저 좋지 않은 기억뿐임을 강조했지만, 실제로 그 시절을 하나하나 떠올리면서 점점 남자 이츠키에 대한 자신의 관심을 발견하게 된다. 그리곤 가슴 벅찬 엔딩 장면까지 이어진다. 이 클로즈업 장면에는 그 점을 드러내기 위한 의도가 강하게 드러나 있다.

기억의 변조와 기록

「메멘토」

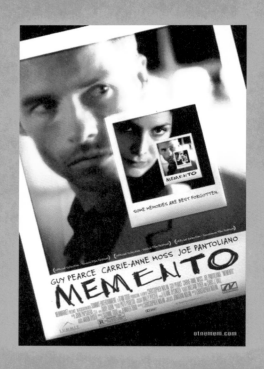

폴라로이드 사진이 중첩되면서, 주인공 레너드의 얼굴에서 그를 이용하려 하
는 여인 나탈리로, 다시 레너드의 얼굴에서 또다시 나탈리로 이미지가 반복되
어 나타나는 포스터이다. 사진의 이미지가 점점 작아지고 미로처럼 중심이 깊
어지는 효과가 난다.

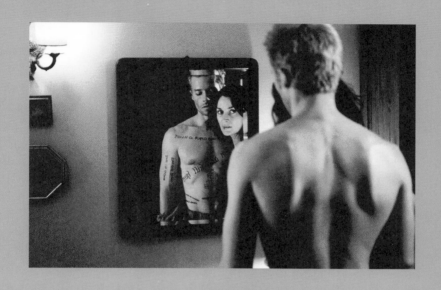

스틸1 자신의 기억을 잊지 않기 위해서 온 몸에 문신을 하고 다니는 주인공 레너드가 가엾기만 하다. 거울을 통해서 보이는 여인 나탈리는 그를 이용하려고 하는데, 레너드로서는 그녀가 협력자인지 아닌지 알 수가 없다.

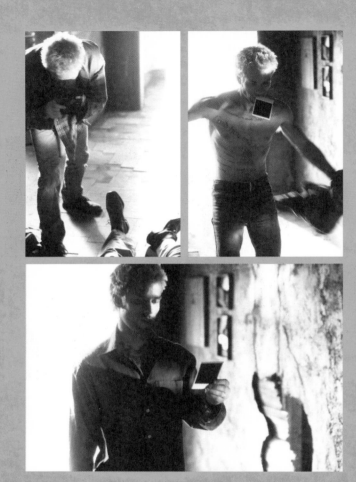

스틸2 단기 기억손실증에 걸린 주인공은 자신의 기억을 남기는 도구로 폴라로이드 카메라를 사용한다.

스틸3 촬영 즉시 사진을 확인할 수 있는 특성을 가진 폴라로이드 카메라가 그에겐 절실한 도구였다.

스틸4 기억을 붙잡기 위한 그의 처절한 노력. 몸의 문신과 폴라로이드 사진이 그 증거이지만, 그가 남긴 기억들은 무엇이 진실일지 의문을 던진다.

스틸5 레너드는 자신이 찍은 폴라로이드 사진에 메모를 해서 객관적인 기록을 했지만 영화를 다 보고 나면 이런 행위도 무의미했던 것이라는 사실을 알게 된다.

'기억하다' 라는 뜻을 지닌 라틴어 동사에서 나온 '메멘토Memento' 는 '기억을 돕는 물건들' 을 가리킨다. 예컨대 비망록, 메모지, 유품 등의 물건을 지칭할 때 사용되기도 한다. 영화 「메멘토」가 원작으로 삼은 소설 제목 '메멘토 모리Memento Mori' 에서 알 수 있듯이, '죽음을 기억하라' 는 뜻을 암시하고 있다. 미국 독립영화계에서 새롭게 재능을 인정받은 크리스토퍼 놀런Christopher Nolan 감독의 데뷔작인 「메멘토」는 관객의 기억력을 가혹하게 테스트하는, 짓궂으면서도 한편 영리한 영화다.

이 영화의 스토리는 대략 이러하다. 전직 보험조사원 레너드 셸비(가이 피어스 분)는 아내가 강간당하고 살해된 충격으로 기억을 10분 이상 지속시키지 못하는 '단기 기억손실증' 에 걸렸다. 아내의 죽음 이후의 기억은 10분 이상 지속되지 않는다. 복수에 나선 레너드는 자신의 몸에 새긴 문신과 폴라로이드 카메라를 잃어버린 기억력을 대체하려는 수단으로 사용해 단서를 찾아간다. 부패 경찰 테디 갬멜(조 판토리아노 분)과 의문의 여인 나탈리(캐리 앤 모스 분)가 그의 협력자로 등장하지만 신뢰하기는 어려운 상황이다. 호텔에서 테디가 레너드에게 전화로 알려준 범인에 대한 단서만 믿고 마약중개상인 '존 G.', 지미라는 사람을 죽이게 된다. 그러나 그 사람은 범인이 아니었다. 테디가 돈을 뺏기 위해 살해하도록 유도한 미끼에 걸려든 것이었다. 레너드는 자신을 이용한 테디에게 복수를 하기 위해서 테디의 차번호(SG 1371U)를 범인에 대한 증거인 것처럼 메모를 남겼는데, 차번호는 나탈리가 조회해주었고, 의도한 대로 레너드는 테디를 범

인으로 간주하고 살인한다는 이야기이다.

영화는 전체적으로 흑백인 과거 장면과 컬러인 현재 장면으로 나뉘며 번갈아 진행된다. 흑백 장면은 정상적인 시간 순서대로 진행되는 데 반해, 컬러 장면은 시간을 역행으로 흘러간다. 즉, 영화를 볼 때 제일 처음으로 접하는 장면은 실제로 사건의 종말인 것이며, 영화가 진행될수록 우리는 점점 과거로 돌아가서 결국 흑백 장면과 컬러 장면이 결말의 한 지점에서 만나게 된다.

기억의 변조와 기록

■

"네가 엉뚱한 사람을 죽이도록 누군가가 너를 이용할 수 있어. 그만두고 정신 차려. 넌 살인
을 하고도 잊어버릴 수 있잖아……. 이 메모를 잃어버리지 마라. 그리고 문신을 새겨라. 그
를 붙잡았다고 믿어라. 네게 거짓말을 해라."

—영화 「메멘토」 중에서

기억력을 상실한 레너드가 범인을 찾아내서 복수를 하려고 하는 데 심각한 문제가 발생한다. 그의 결함은 치명적이다. 전화를 해도 10분이 지나면 자신이 누구와 통화하고 있었는지 이내 잊어버린다. 같이 잠자리에 든 여인도 역시 10분이 지나면 누구였는지 기억하지 못하니, 하물며 적과

아군의 구분이란 상상도 할 수 없는 일이다. 복수는커녕 살아남기조차 어려운 상태이다. 음모와 배신이 판치는 세계를 기지를 발휘해 돌파해야 하는 단기 기억손실증 환자의 곤경은 상상 이상이다. 예컨대 그는 이런 상황까지도 당한다. 총알이 그를 향해 날아오는 급박한 상황에서 "내가 왜 뛰고 있지? 저기 건너편 친구를 내가 쫓고 있나?", "아니 이런, 내가 쫓기고 있군!". 이런 상태의 레너드가 범인에 대한 최소한의 단서만 가지고서 과연 복수에 성공할 수 있을까? 그런데 흥미롭게도 그가 기억에 대한 결점을 오히려 자기 스스로에게 변조시키는 이상한 현상이 발생한다. 그는 지미를 죽인 후 사진을 불태우고 그의 옷과 차를 빼앗아 떠난다. 레너드의 이러한 행동은 자신이 다른 사람을 살해했더라도 10분만 지나면 잊어버린다는 사실을 알면서 행한 의도적인 행위로 보인다.

이러한 의도적 행위는 시사하는 바가 크다. 단기 기억손실 증세를 극복하기 위해서 사용하는 메모와 문신 같은 기록 행위조차 믿을 수 없는 상황에 이르는 것이다. 나아가 테디와의 마지막 장면에서는 '단기 기억손실' 이전의 온전하다고 믿었던 기억조차도 스스로 자신에게 유리하도록 왜곡하고 있음을 보여줌으로써, 우리는 과연 인간의 기억 자체를 믿을 수 있는가?라는 질문을 던지게 한다. 레너드가 테디를 살해하기 위해 아내 살해범의 증거를 조작하여 메모와 문신을 함으로써 결국 자신은 스스로 조작한 증거를 믿고 테디를 살해하기에 이른다. 즉 자신이 믿은 기억이 곧 변조된 기억이었음을 보여줌으로써 영화는 전반에 걸쳐 인간의 기억은 진실

과 다르며 절대적으로 신뢰할 수 없다는 역설적 추론을 하게 한다.

　이러한 기억에 대한 변조된 행위는 다카하시 가츠히코의 『붉은 기억』이란 책 내용과 같진 않지만 유사한 부분이 있다. 그는 기억의 기능에 대해서 절대적 신뢰를 할 수 없으며, 시간이 지나면 기억이 미화되거나 가감되는 위험성에 대해서 경고한 바 있다. 그는 '말할 수 없는 기억'에서 어떤 사람이 옛 친구와 함께 놀이에 관한 기억을 얘기하면서 기억을 서로 꿰어맞추는 도중에 죽은 한 친구에 대한 몰랐던 사실을 발견한다. 놀랍게도 자신의 형과 숙모가 그 친구를 죽였으며, 당시에 현장에서 그가 보았던 것은 '무'가 아니라 그 친구의 '팔'이었던 것이다. 그러니까, 시간이 경과한 후에 기억과 다른 새로운 사실에 대해서 진실을 알게 된 것이다. 이 부분에서 기억이라는 것에 대한 혼란이 오는 것이다. 반면 본질적으로 같아 보이지만 「메멘토」에서는 주인공이 자신의 기억에 대한 진실을 스스로 속이는 유희적인 행위를 한다는 점이 이와 다르다.

　죽음이라는 주제는 사진에 있어서 굉장히 네거티브한 영역이다. 왜냐하면 사진은 객관적인 실체를 너무나 여과 없이 직설적으로 보여주는 기능을 하기 때문에, 사진을 보는 사람으로 하여금 시각적인 충격을 크게 느끼게 한다. 특히 폴라로이드 카메라와 같은 기구를 사용하였을 때는 그 효과가 증폭된다. 자신이 보았던 실제의 현실적 모습이 다시 사진으로 재현되어서 현장에서 보았던 이미지가 미처 기억에서 사라지기도 전에 다시한 번 시각적으로 자극시키기 때문이다.

레너드는 사람을 살해한 후에 폴라로이드 카메라를 사용한다. 이 카메라는 간편하게 다른 장비 없이도 주인공이 바라본 대상을 정확하게 즉석에서 객관적으로 재현해준다. 폴라로이드 카메라는 영화 속에서 주인공이 바라본 대상을 찍거나 자신이 범인이라고 믿는 사람을 살해한 후에 촬영하는데 쓰이는데, 이 카메라는 단 한 장의 사진만을 생산한다는 일회적 특성이 가진 맹점이 있지만, 영화에서는 오히려 장점으로 작용한다. 사진이 눈에 보이는 '실상實像'으로 재현되는 과정이 빠르고 신속 정확하기 때문에 오랫동안 기억을 못하는 주인공에게는 적합한 매체인 것이다. 덧붙여서 폴라로이드 사진은 즉석에서 주인공이 사진에 메모를 하는 행위로 인해 객관적인 설득력에 힘을 더해준다.

레너드는 몇 가지 규칙을 가지고 사진을 찍는다. 첫째로 똑같은 장면을 한 번 이상 찍지 않는다. 이러한 행위는 폴라로이드 사진의 일회적인 신뢰성을 믿기 때문이다. 둘째로, 대상의 모습이 항상 정면을 향하게 하고 있다는 점이다. 정면으로 사진이 찍히면, 확실성·명료성·합리성·객관성과 아울러 강력한 지시적 기능을 하기 때문이다.

기록에 대한 문제를 다시 언급해보자. 영화 속 주인공이 대상을 바라보고 폴라로이드 카메라로 기록하는 행위는 일차적으로는 스스로가 기록할 만한 가치를 느꼈기 때문일 것이다. 하지만 이러한 행위도 주인공의 양면적인 행위, 즉 자신의 기록을 다시 변조하는 행위 때문에 폴라로이드 사진의 고유한 가치인 객관적 기록성은 무용지물이 되었다.

심령사진과 폴라로이드 카메라

「셔터」

폴라로이드 사진에서 보이는 침대는 나트레가 성폭행 당하는 장면
을 간접적으로 암시하고, 사각형의 틀은 사진 액자로 보인다. 앞에
는 나트레가 죽어서 귀신이 되어 처참한 모습으로 서 있다. 턴이 카
메라 셔터를 누르고 있는 장면이 이러한 모든 상황의 함축적 상징
으로 느껴진다.

스틸1 턴과 제인은 사진이나 주변 인물에게서 이상한 현상이 발생하자 그 원인을 밝히기 위해 폴라로이드 카메라로 사진을 찍는다. 이 장면은 제인이 턴의 옛 여자친구 나트레가 성폭행을 당했던 해부학실에서 사진을 찍는 모습이다. 즉석에서 사진을 볼 수 있는 폴라로이드 카메라의 특성은 나트레가 언제든지 그들에게 보일 수 있다는 암시를 주는 데 적합한 매체이다.

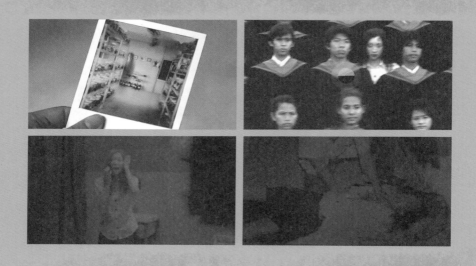

스틸2 해부학실에서 찍은 폴라로이드 사진에 나타난 나트레 귀신의 모습(왼쪽 위).

스틸3 졸업앨범 사진에 찍힌 나트레 귀신의 사진(오른쪽 위).

스틸4 턴이 자신을 만나주지 않자 나트레는 괴로워한다(왼쪽 아래).

스틸5 턴의 친구들이 나트레를 성폭행하는데, 턴은 나트레를 구출하기는커녕 친구들이 폭행하는 장면을 증거로 남기기 위해 사진을 찍어준다(오른쪽 아래).

「셔터」는 반종 피산다나쿤Banjong Pisanthanakun, 팍품 웡품Parkpoom Wongpoom이 매가폰을 잡고 니라몬 로스Niramon Ross가 촬영한 영화이다. 영화의 줄거리를 살펴보자. 정통 공포물의 태국 영화 「셔터」는 스물다섯 살의 사진작가 턴(아난다 에버링햄 분)과 여자친구 제인(나타웨라눗 통메 분)이 대학 동창의 결혼식에 갔다 오다가 도로를 무단 횡단하는 한 여인을 치고는 놀란 나머지 뺑소니치면서 시작된다. 그 후로 아무 일이 없으면 다행일 테지만, 다음 날부터 턴은 자신이 찍은 사진에 나타나는 정체불명의 형체를 발견하고 놀란다. 의문점이 생긴 턴은 사고 현장을 다시 찾아가서 확인하지만 교통사고의 흔적은 물론 사고에 대한 보도조차 없었다는 사실을 알게 된다. 그러나 상황이 종결되지는 않았다. 대학 동창들이 하나둘 의문의 자살을 하기 시작하고 그가 찍는 사진뿐만 아니라, 그의 주변으로 무시무시한 무언가가 다가오기 시작한다. 턴과 제인은 의문의 사진들이 찍힌 현장을 찾아가서 다시 셔터를 누르기 시작한다. 그리고 사진 속에 찍힌 이미지가 그들에게 무언가를 말하려 한다는 것을 깨닫는다. 급기야 심령학자를 찾은 제인과 턴은 원혼이 그리움 때문에 잠들지 않고 떠돌고 있으며, 사진에 나타난 혼령은 그 사진과 어떤 관련이 있을 것이라는 말을 듣는다.

제인은 문제의 사진이 찍힌 해부학실을 찾고, 그곳에서 턴의 대학시절 여자친구인 나트레의 존재를 알게 된다. 턴은 자신에게 너무 집착해서 나트레와 헤어지게 됐다고 고백한 뒤 과거의 사실을 들려준다. 자신을 찾아와 알 수 없는 고통을 호소하던 친구가 자살했다는 것이다. 그뿐 아니라

다른 친구 둘도 뭔가에 쫓겨 고층빌딩에서 몸을 던져 스스로 목숨을 끊었음을 알고 놀란다.

이 영화의 이야기와 이미지는 전형적인 공포영화의 스타일을 많이 차용하였다. 예를 들면, 시속 120킬로미터로 달리는 자동차 창문 밖에 귀신 얼굴이 불쑥 보이고, 자다가 깨어 보면 침대 끄트머리에 귀신이 서 있으며, 거꾸로 매달려 머리를 길게 늘어뜨린 귀신이 천장을 걸어 다니는 모습이 바로 그렇다. 공포감을 조성하는 방식에 있어서 무서운 장면을 극단적으로 아주 솔직하게 보여주면서 관객들에게 이렇게 속삭이는 것 같다. "이렇게 무서운 장면을 보여주는데 당신들이 놀라지 않고 견딜 수 있을까?"라고. 순간적으로 깜짝 놀라게 하는 효과는 그래서 그 장면이 지난 후에는 오히려 무서웠다는 느낌이 저하된다. 그러나 영화는 나머지 5퍼센트를 비틀어서 무척 신선한 공포영화를 만들었다. 예를 들면 이렇다. 귀신을 피해 사다리를 내려오던 주인공이 갑자기 위를 쳐다본다. 그 순간 귀신이 사다리에 거꾸로 매달려 쫓아 내려오고 있다. 이렇게 귀신을 '뒤집음'으로써 영화는 거의 심장이 멈출 것 같은 인상적 장면을 심는다.

특히, 구천을 떠돌다 이제는 편히 잠들었을 줄로만 믿었던 나트레 귀신이 알고 보니 주인공 턴으로부터 가장 가까운 곳에 늘 있었음을 드러내는 마지막 대목은 등골을 오싹하게 만든다. 「셔터」는 관객의 예측을 벗어나기보다, 역으로 관객의 예측을 고스란히 실현시키는 직접화법의 방식을 통해 공포심을 촉발한다. 하지만 이 영화는 시각적인 효과에 비해 이야기

의 무게가 다소 가벼운 것이 사실이다. 귀신이 벌이는 복수극은 지나친 감이 있다는 느낌을 지울 수 없다. 그 복수의 잔인한 행위에 비해 귀신에 얽힌 사연, 즉 집단 따돌림과 성폭행은 너무 식상한 설정이라는 인상을 지울 수 없다.

귀신 나트레 역을 맡은 아치타 시카마나는 말 그대로 '귀신 뺨칠 정도'의 캐스팅이다. 귀신 분장을 했을 때보다 그냥 가만히 있을 때, 즉 죽기 전 모습이 오히려 더 무서운 이 여배우는 호러 영화를 위해 태어난 사람처럼 보인다. 이 영화를 보고 난 뒤 지워지지 않는 장면이 있다. 그건 피범벅 된 귀신의 전형적인 모습이 아니라 이 여배우가 무심하게 전방을 직시하는 얼굴을 담은 '영정 사진'이다. 귀신보다 무서운 건 사람이 아닐까?

심령사진과 폴라로이드 사진

■

사진이라는 오브제는 영화 속에서 끊임없이 반복되는 '단서 · 증거'로서의 기능을 한다. 턴이 숨기려고 한 과거, 제인이 추궁하려고 한 과거, 턴과 제인의 친구들이 죽음에 이르는 과거, 원혼이 보여주고 싶은 과거, 이 모든 과거의 일들이 사진을 통해서 구현된다. 붉은 조명의 암실에서 인화된 끔찍한 진실은 나트레를 향한 진한 동정심을 유발한다.

귀신이 찍힌 사진, 이른바 '심령사진Spirit photo'은 우리가 어린 시절부터

한두 번 이상 들었던 '무서운 이야기'를 통해서 친숙해진 소재이다. 대체로 이렇게 사진에 찍힌 귀신들은 원한 때문에 눈을 감지 못해 이승을 떠돌며, 곳곳에서 돌발적으로 사람들의 눈에 보인다고 알려져 있다. 아마도 「셔터」를 선택한 관객들은 대부분 심령사진에 대한 호기심에서 이 영화를 볼 것이고, 많은 심령사진을 통해 눈요기하기를 바랄 것이다. 하지만 기대하던 심령사진은 생각보다 많이 등장하지 않는다.

오히려 폴라로이드 카메라가 자주 등장하는데, 이 카메라를 사용한 목적은 자신이 촬영한 것을 즉석에서 확인할 수 있는 장치라는 데 있다. 이 영화에서 제인이 생체 해부학실에서 찍은 것이나 턴이 자신의 방에 찍은 폴라로이드 사진은 일반적인 상식으로는 귀신의 모습이 찍힐 수가 없다. 그 이유는, 폴라로이드 카메라가 인간이 눈으로 확인할 수 있는 가시광선의 범위 내에서만 '기록document'하기 때문이다. 그런데 왜 감독은 이 카메라를 선택을 했을까? 기록·증거로서의 기능이 객관적이라는 사실을 뒤엎어버린 것인데, 상식적으로 이야기할 수 없긴 하지만 아마도 나트레 귀신의 존재를 즉시 눈으로 확인시켜주는 수단으로서 보여주기 위한 목적이 아닌가 싶다. 또다른 기록·증거로서의 기능은 턴의 남자친구들이 나트레를 강간할 때 강간이 벌어지는 현장을 증거로 남기자고 하고 턴은 사진(스틸5)을 찍는다(이때 캐논 EOS 1 필름 카메라를 사용하였다). 자신이 사랑하는 턴 앞에서 그의 친구들에게 성폭행당하는 데 턴은 도와주지 않고 오히려 사진을 찍고 있는 것을 바라보는 나트레의 심정은 어떠했을까? 생각

을 해본다.

　턴과 제인이 찍은 폴라로이드 카메라가 태생적으로 가지고 있는 증거로서의 기능은 나트레에 의해서 다른 의미로 해석된다. 즉, 그것은 나트레의 입장에서 '나는 당신의 주위에 항상 존재한다' 는 암시이자 '언제든지 나는 당신 앞에 모습을 보일 수 있다' 는 두 가지 암시를 시사한다. 그런 의미에서는 폴라로이드 사진의 즉석에서 언제든지 볼 수 있는 속성과 닮아 있는 것이다.

활동사진과 거울 이미지

■

　죽은 나트레를 화장한 후에 턴과 제인은 홀가분한 마음으로 휴가를 다녀온다. 그런데 휴가 후, 제인과 턴이 찍은 수십 장의 방안 사진에서 중요한 단서를 발견한다. 그 사진 오른쪽에 희미한 물체가 촬영되어 있던 것이다. 사진을 자세히 살펴본 제인은 그것이 나트레의 영혼이 바닥을 기어 다니는 장면임을 알게 된다. 궁금증이 생긴 제인은 여러 장의 사진을 넘기면서 보는데, 이 장면에서 사진은 마치 하나의 '움직이는 영상moving picture' 으로 보인다. 그 사진들에서, 나트레는 바닥을 기어 다니며 왼쪽 책장 쪽으로 이동하면서 무언가를 찾고 있었다. 이 점에 의아해진 제인은 그 책장에서 오래된 필름을 발견하고 암실에서 인화를 한다. 나트레가 강간 당하는

사진을 발견한 것이다.

여기서, 주목할 점은 '움직이는 영상'이다. 사진의 역사에서 살펴볼 때, 1879년에 사진작가 에드워드 마이브리지Eauweard Muybridge가 개발한, 여러 대의 카메라로 촬영된 영상을 연속적으로 비추어서 움직임을 보여준 '주프락시스코프Zoopraxiscope'를 들 수 있다. 후에 에디슨의 활동사진 발명에 촉매제가 된 것도 마이브리지의 덕분이라고 해도 과언이 아니다. 즉, 한 장 한 장 단독적으로 존재했던 사진이 활동사진으로 발전하게 되는 데, 마이브리지의 영향이 컸다는 말이다. 사진은 활동사진의 기원인 것이다.

한 가지 더 이야기할 점은 이 영화의 마지막 장면에 관한 것이다. 턴이 자살을 시도한 탓에 머리를 다쳐서 병원에 입원하고 있었다. 이때 제인이 철문을 열고 들어가자 그의 방안에 있는 거울에 나트레의 모습이 반사되어 보인다. 나트레는 턴을 뒤에서 감싸 안고 있는 장면으로 등장한다. 사실 이런 장면은 영화이기 때문에 가능한 것이지만, 이 장면에서 생각해볼 문제는 제인이 병실의 문을 열고 들어가는 시간과 나트레가 존재하는 시간이 똑같이 일치하는가?라는 점이다. 그것이 왜 중요한지에 대해서 질문을 한다면 이렇게 답할 수 있다. 거울이 허구의 사실까지도 반영하는가에 대한 문제와 함께 거울이 없었다면 나트레가 있다고 증명할 수 있는 상황이 발생되지 않기 때문이다. 감성적으로 표현한다면 나트레 귀신이 턴을 사랑하는 마음을 비추는 장치를 거울로 표현한다는 데 의미를 둘 수 있다. 또한, 거울이라는 이미지를 매개로 사진과 영화를 비교한다면 사진의 경

우는 '실제non fiction의 반영'이란 말로, 영화는 '허구fiction의 반영'이라고 표현할 수 있다. 물론 사진의 경우는 어떤 대상을 촬영할 때 작가의 의도와 촬영 후 여러 가지 기법을 이용하여 실제와 다른 모습으로 보여줄 수 있다. 영화도 마찬가지다. 필름을 이용하여 재현하는 두 매체 모두 관객들로 하여금 사실적인 효과를 불러일으킨다는 기본적인 사실에는 동의를 한다. 하지만 거울을 통해서 보이는 나트레의 모습이 현실에서는 불가능한 이미지라는 사실에 주목하게 된다. 그 현상을 실제처럼 착각한다는 점에 대해서 자세히 살펴보자. 첫째, 영화는 스크린 상에 나타나는 배우들의 연기를 통해서 각종 정보와 메시지를 연속적으로 전송하며, 이런 과정에서 관객들의 시선을 스크린에 고정시키게 하고 합리적인 사고활동을 하기 어렵게 만든다. 이것은 일종의 현실 속에서 만들어낸 허구이지만, 이런 과정을 통해서 관객은 영화에 몰입한다. 둘째로, 이러한 믿음은 '관객과의 공모'를 통해서 이루어진다.

우리는 영화나 사진을 통해 보는 재현 이미지를 실재와 혼동하거나 혹은 허구의 이미지를 현실로 착각하기보다는 켄들 월턴Kendall Walton이 말한 일종의 '체하기 놀이game of make-believe'에 동참하는 것이다. 이 용어는 월턴이 어린이 놀이에서 따온 것으로, 예를 들어 어린이들이 인형을 가지고 상상하며 노는 것을 '체하기 놀이'를 한다고 한다. 인형에 각각 명칭을 부여해서 아빠와 엄마로 부르며 소꿉장난을 하는 경우가 그렇다. 그런 놀이를 하면서 장난감으로 만든 그릇을 밥그릇이라고 믿으며, 모래를 밥이라고 상

상한다. 그들은 이러한 놀이에서 정말 실제 존재하는 아빠와 엄마인 척 행동한다.

월턴의 말을 「셔터」에 적용해서 설명한다면, 관객은 영화를 볼 때 나트레가 턴을 향해서 쫓아오는 장면을 보고 무섭다고 느낀다. 그런데 관객은 정말로 무서운 것일까? 이는 관객들이 실제 위험을 당했을 때 생기는 반응과 유사하다. 근육이 긴장하고, 맥박이 빨라지고 아드레날린이 급증한다. 하지만 그의 주장으로는 이것이 진정한 공포는 아니라고 말한다. 왜 그렇게 말하는 것일까? 그것은 어떤 것이 존재하고 우리를 위협한다고 믿을 경우에 한해서만 공포를 느끼며, 허구의 인물이나 상황이 존재하지 않기 때문에 우리를 위협하지 않는다고 알고 있기 때문이며, 결국 관객은 허구의 인물이나 상황에 대해서 진정한 감정을 가지지 않는다는 것이다.

발칙한 상상력과 자동증명사진

「아 멜 리 에」

어린 시절, 무뚝뚝한 아버지의 따뜻한 손길에 주책없이 박동이 놓아진 심장 탓에, 의사인 아버지로부터 심각한 심장병 진단을 받은 아멜리는 또래 친구를 사귀지도 못한 채 혼자서 자라야 했다. 아멜리는 자신의 방에서 상상의 나래를 펼치며 시간을 보낸다. 어린 시절의 순수한 상상력이 성인이 된 아멜리에게는 현재진행형이다. 침대에 앉아 니노가 수집한 자동증명사진 앨범을 보고 있는 비공식 포스터 사진이다.

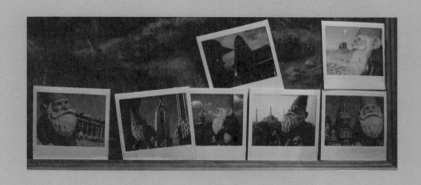

스틸1 아멜리의 건강 때문에 여행 한번 다니지 못한 아버지를 위해 아멜리는 아버지가 아끼는 난장이 인형을 친한 스튜어디스에게 부탁해 전 세계를 돌아다니는 난장이 인형의 사진을 찍어 아버지에게 보낸다.

스틸2 친구 없이 홀로 외로이 지내는 아멜리에게 엄마는 코닥 사진기를 사준다. 상상력이 풍부한 아멜리에게 상상 속의 세계와 현실 세계는 차이가 없다. 우리가 흔히 보는 하늘의 구름도 그녀에게는 토끼와 곰 인형으로 보인다.

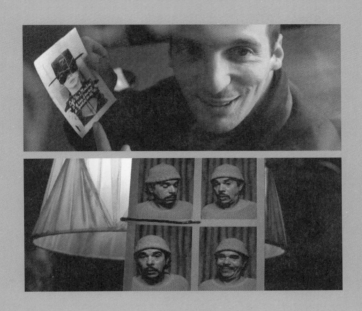

스틸3 보여주되 숨기고 숨기되 보여주며 니노에게 접근하는 아멜리에게 니노가 나타나 '쾌걸 조로' 복장을 하고 찍은 사진이 당신이 아니냐고 묻는다. 니노의 웃는 모습이 순진해 보인다.

스틸4 사진에 대한 고정관념을 깨는 장면. 멈춰진 자동증명사진 속의 남자가 움직이며 니노에게 아멜리가 당신을 사랑하고 있다고 말해준다.

장 피에르 주네Jean-Pierre Jeunet 감독의 「아멜리에Le Fabuleux destin d'Amelie Poulain」는 2002년 프랑스 최고 권위의 영화상인 '세자르 영화상'에서 작품상과 감독상 등 4개 부문에서 수상한 영화다. 하지만 대중들의 뜨거운 찬사에도 불구하고 평단으로부터 가혹한 논평을 받기도 했다. 『르 몽드』, 『카이에 뒤 시네마』 등을 비롯한 주요 언론은 '볼 가치가 없는 영화'라고 냉정하게 평가한 것이다. 이 영화가 현실의 사회적 문제들을 배제한 채, 동화 같은 모습으로 주인공이 배려한 작은 기쁨을 이웃끼리 공감한다면 모두가 행복해질 수 있다는 맹목적인 가치관을 전파했다는 이유 때문이다. 꼭 모든 영화가 반드시 치열하게 사회적 현실만을 다루어야 하는 법칙이 있는 것은 아니지 않은가? 만약 이 영화가 '영 어덜트Young adult'를 타깃으로 만들어졌다 하더라도 별 문제가 없으리라 생각했는데, 영화의 다양한 장르가 가지는 가능성을 외면한 이러한 평단의 쓸데없는 따돌림은 지식인들의 '스노비즘snobbism'처럼 느껴진다.

이 영화에서 주인공 아멜리 풀랭(오드리 토투 분)은 파리의 한 풍차 카페에서 종업원으로 일하며 살고 있다. 그녀는 무뚝뚝한 의사인 아버지와 중학교 선생님이며 신경 과민한 어머니 사이에서 태어났다. 아버지가 여섯 살인 아멜리의 건강 상태를 점검하기 위해 진찰을 했는데, 평소에 안아 주지도 않던 다정한 아버지의 손길에 심장이 심하게 박동하는 바람에 심장병으로 오진하게 되었다. 그 때문에 또래 친구들과 어울리거나 학교에 다니지도 못한 채 집에만 격리되어 혼자서 고립된 성장기를 보내야만 했

다. 어느 날, 아멜리와 엄마가 성당에서 기도하고 나오고 있었다. 마침 캐나다에서 온 관광객이 실연을 당했다며 노트르담 성당에서 자살하려고 뛰어내렸는데, 성당에서 나오던 아멜리의 엄마를 덮치며 떨어지는 바람에 그만 엄마가 사망하고 말았다.

혼자 지내는 시간이 많았던 아멜리는 상상의 나래를 펼치는 걸 즐기며 살아왔다. 성인이 된 스물넷의 여름 다이애나 비가 교통사고로 파리에서 죽었다는 뉴스에 놀라 들고 있던 유리구슬을 떨어뜨렸다. 구슬을 찾다가 우연히 욕실 벽에서 40년 된 낡은 상자를 발견하게 된다. 아멜리는 상자를 주인에게 찾아주기로 결심하고 그 상자 주인인 '도미닉 프레 토도'를 찾으러 다니기 시작한다.

방안에 틀어박혀 피에르 오귀스트 르누아르의 「뱃놀이 하는 사람들의 점심 식사」만을 20년 동안 똑같이 모작하는 특이한 늙은 화가 레이몽 뒤파엘을 만난다. 레이몽은 다른 사람들의 표정을 모두 이해했지만 유독 한 여자, 즉 물 잔을 든 소녀의 심리 상태와 표정을 정확하게 파악하지 못해서 그림을 완벽히 소화하지 못한다. 이 그림에 등장하는 물잔 든 소녀는 아멜리의 심리 상태와 동일화되는 인물로서 중요한 지시적 코드로 작용한다. 그림 속 다른 사람들은 모두들 행복해 보이는데, 물 잔을 든 소녀의 표정은 모호하게 보인다는 것이다.

아멜리가 이 그림을 처음 볼 때(영화에서는 니노를 만나기 전의 감정 상태와 동일화된다) 레이몽이 말한다.

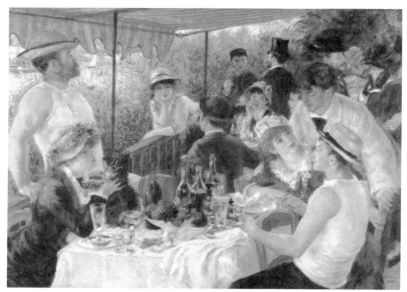

피에르 오귀스트 르누아르, 「뱃놀이 하는 사람들의 점심 식사」, 캔버스에 유채, 128×170cm, 1881

"물 잔을 든 여자는 무리 속에 있어도 마음은 딴 데 있어."

"혼자만 좀 다른가보죠. 어릴 때 딴 애들과 논 적이 별로 없던가, 아예 없던가."

아멜리는 이렇게 말했지만, 니노를 만난 후에는 그림 속의 소녀에 대한 생각이 많이 바뀐다.

"물 잔을 든 소녀는 다른 누군가를 생각하고 있을지 몰라요. 마음이 끌린 어떤 남자요."

이 영화에서 레이몽은 아멜리가 어떤 남자를 좋아한다는 사실을 알아차리고 그녀가 적극적인 구애를 펼칠 수 있도록 도와주는 조력자이며 새로운 세상을 바라보게 해주는 중요한 역할을 한다. 레이몽 덕분에 상자 주인의 주소를 알게 된 아멜리는 다른 사람들 모르게 주인에게 상자를 전해주는데, 그 반응에 보람을 느껴 이웃에 대한 선행을 계속하기로 다짐한다.

죽은 아내의 납골당을 장식하는 일에 소일하면서 폐쇄적으로 살아가는 아버지, 주변 사람, 잔병치레에 시달리는 동료 조제트 등에게 작은 행복을 찾아주는 일에 관심을 가진다. 어느 날 아버지를 만나러 지하철역을 걸어가던 그녀는 자동증명사진 부스에 버려진 사진들을 수집하는 니노(마티유 카소비츠 분)를 알게 된다. 그녀가 니노에게 접근하는 방법은 굉장히 독특하다. '쾌걸 조로' 복장을 한 사진을 찍은 후 니노가 만날 장소를 알아볼 수 있게 단서를 남기면서 그와 사랑의 게임을 한다. 이 장면들이 매력적인 이유는 숨기듯이 자신을 드러내는 아멜리의 모습 때문이다. 노골적으로 자신을 드러내면서 만나는 것이 아니라 보여주면서 숨기고 숨기면서 보여주는 이러한 과정은 어렸을 때 친구들과 함께 즐기던 숨바꼭질 놀이를 닮아 있다.

마음의 눈으로 찍는 사진, 아멜리의 발칙한 상상력

■

"사진은 사람들이 보지 못하는 것을 보여주려는 수단이다."

—에밋 고윈

어린 시절 친구가 없던 아멜리가 외로워하는 걸 보고 안타깝게 생각한 엄마는 그녀에게 중고 코닥 카메라를 선물로 사주었다. 카메라는 아멜리에의 상상을 현실화시키는 기계적 장치가 되었다. 어른들 눈에 평범하게 보이는 하늘이 아멜리의 눈에는 전혀 다른 세계로 나타난다. 그녀가 찍은 하늘 사진에는 토끼 모양과 곰 인형 구름이 찍혀 있다.

어른의 시각으로 볼 때는 말도 안 되고 허무맹랑해 보일지 모르겠지만, 이런 아멜리의 행동은 누구나 어린 시절 한 번쯤은 겪었을 만한 일이다. 뒷동산에 올라가서 하늘을 보면서 지나가는 구름이 어떤 것을 닮았다는 식의 상상을 한 기억을 쉽게 떠올릴 수 있을 것이다. 그런데 어렸을 때의 상상력은 나이가 들어가면서 점차로 줄어들기 마련이다.

지금 생각해보면, 그런 천진난만한 꿈들이 없어진 것이 아쉽기도 하다. 하지만 이 영화는 성인이 된 우리가 느낀 상상력의 박탈감을 비웃기라도 하듯이, 아멜리의 상상력은 어린 시절에 그치지 않고 성인이 된 후에도 지속된다.

성인이 된 아멜리는 어렸을 적에 아버지가 자신의 건강 때문에 여행을 삼

갔던 사실을 떠올리고서 안타까워한다. 아멜리는 아버지가 아끼는 빨간색 고깔모자를 쓴 난장이 인형을 몰래 가지고 나와 오래 전에 알고 있었던 스튜어디스에게 한 가지 부탁을 한다. 외국에 나가면 그 지역의 풍경을 인형과 함께 폴라로이드 사진을 찍어서 아멜리의 아버지에게 계속 보내달라는 것이었다. 그녀의 아버지는 인형이 없어진 사실에 대해서도 궁금했지만, 인형이 어떻게 모스크바부터 앙코르와트 사원에 이르는 세계 각지를 돌아다니면서 사진이 찍혀져서 자신에게 발송되는지에 대하여 더 궁금해했다. 이 사건(?)은 그녀의 아버지를 자극시켜 홀로 짐을 꾸리고 여행을 떠나게 만든다.

아멜리에게서 사진은 눈으로 본 것을 그대로 재현하는 매체가 아니다. 자신의 상상이 현실로 나타나서 사진으로 찍히기도 하며, 눈으로 보지 않고 찍지 않아도 사진으로 나타난다. 비록 아멜리가 직접 인형을 가지고 여행을 다니면서 사진을 찍지는 않았지만, 인형이 다양한 다른 나라에서 찍혀진 사진들은 아버지에게 외부 세상을 구경시켜드리고 싶었던 아멜리의 소박한 꿈이었을 것이다. 아마도 그녀가 인형과 함께 사진 속의 장소에 있지는 않았지만 아버지에게 보여주고 싶었던 마음속 상상이 사진으로 재현된 것이라고 믿고 싶다.

자동증명사진의 기계적 이미지

■

'자동증명사진Photomaton'은 바쁜 일상 속에서 이력서나 다른 문서에 사진을 순식간에 찍고 인화까지 할 때 사용하는 것이 보편적이다. 그런데 이 영화에서는 이러한 일반적인 목적과 관계없는 다양한 기능으로 사용된 점이 재미를 더한다.

지하철 자동증명사진 부스에서 평범한 사람들이 사진을 찍고 마음에 들지 않아서 버린 사진을 수집하는 것을 취미로 삼는 니노에게 그 버려진 사진들은 더이상 쓰레기가 아니다. 그의 앨범 속에서 그 사진들은 일종의 예술작품으로 탈바꿈된다.

니노가 잃어버린 자동증명사진 앨범은 아멜리를 만나게 하는 중요한 이음새 역할도 한다. 그녀의 정체를 알지 못하는 니노는 아멜리와의 만남을 여러 번 시도하지만 그녀의 소극적인 성격 때문에 이렇다 할 얘기도 못하고 궁금증만 더해가는 상태였다. 니노가 아멜리를 만나기 전 잠자리에 들었을 때 그가 가지고 있던 증명사진에서 똑같은 모습을 한 네 장의 흑백사진 속의 남자가 잠자는 그를 깨워 "그녀에 대해서 알고 싶어요?"라고 속삭인다. 사진 속의 남자는 그녀가 당신을 사랑한다고 이야기해준다. 움직일 수 없는 사진 속의 사람이 말을 하면서 대답을 주고받는 식의 내용은 판타지적 요소가 틀림없지만, 나 개인적으로는 사진을 바라보는 고정관념이 흔들리기 시작했다는 점도 부인할 수 없다.

사진 중에서도 자동증명사진의 경우는 너무나 명백한 정보를 다른 사람에게 전달하는 목적으로 사용되는 매체다. 사진 찍히는 사람의 의복, 머리 스타일, 눈동자의 색깔 등을 보고 그 사람에 대한 '외형적 인적사항'의 정보를 파악하는 데 쓰인다. 하지만 사진을 찍을 당시에 순간적으로 찍힌 그 사람의 옷차림이나 표정을 보고 인생에 대한 목표, 성격과 같은 '내면적 특성'까지 알 수는 없다. 단지 추측만 할 뿐. 지금까지 사진에 대한 고정관념을 두서없이 열거했지만 영화에서는 정지된 이미지와 움직이는 이미지에 대해 자유롭게 해석하게 해준다. 멈춰 있는 사진 속의 얼굴에 대한 선입견이 그 사람이 주인공과 대화를 하는 과정에서 친밀감으로 전환되고, 인간적인 따뜻함마저 느끼게 해준다. 이러한 신비스러운 계기를 부여한다는 데 이 영화의 의미를 두고 싶다.

이 영화에서 등장하는 자동증명사진은 이미 영화가 제작되기 오래 전에 미국 팝아트의 선구자 앤디 워홀이 1963년부터 1966년까지 작업한 「포토부스 인물사진Photobooth Portraits」 시리즈에서 쓰인 바 있다. 워홀은 1960년대 비용이 많이 들지 않고 사용하기 쉬운 포토부스의 기계적 장치에 관심을 가지고 있었으며, 자신의 친구들과 주변에 알고 있는 사람들을 동원하여 이 기계로 촬영을 하였다. 워홀이 작업했던 사진과 자동증명사진은 반복적인 사진 이미지를 얻을 수 있다는 점과 자동 프로세스에 의해 사진이 찍힌다는 공통점이 있다. 하지만 영화에서 자동증명사진 부스의 공간이 일반인들에게는 익명성을 확보해주면서 혼자만의 공간으로 밀폐시키

앤디 워홀, 「포토부스 인물사진」, 1963~1966. 흔히 지나칠 수 있는 증명사진이 그에게는 예술작품으로 바뀐다.

게 해주었다면, 워홀의 포토부스 공간은 혼자만의 공간이 아니라 공개된 신원을 바탕으로 개방하였다는 것이 차이점이라고 할 수 있다. 사진을 찍는 태도 또한 영화에서는 사회에서 원하는 전형적인 스타일에 맞추어서 사진을 찍었다면, 워홀의 경우는 본인 또는 타인과 함께 자유롭게 연출해 찍었다는 점이 다르다. 워홀이 포토부스 작업에서 추구하려 했던 반복적이고 기계적인 이미지는 결국 촬영된 사람이 다른 방법을 통해서 자신과 따로 떼어져서 분리되는 예술행위로 인식시켰다는 점이 이채롭게 느껴진다.

사진의 민주화, 핸드폰 사진

「사 마 리 아」

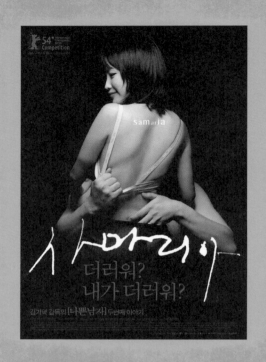

'더러워? 내가 더러워?' 라는 강렬한 카피와 함께 보는 것과 보인다는 문
제에 있어서 서로 다르게 소통된다는 것을 김기덕 감독답게 정공법으로
보여주는 포스터이다.

스틸1 재영이 원조교제를 하는 현장을 경찰에게 들키자, 다급한 나머지 여관의 창문에서 뛰어 내리려는 장면이다. 뛰어내리다 죽을지도 모르는 급박한 상황임에도 불구하고 외설적으로 보인다. 물론 속옷 차림이기 때문에 관능적으로 보이는 점도 있지만 그보다는 재영의 웃고 있는 얼굴 표정이 앞에 있는 경찰을 유혹하는 듯 보이기 때문이다.

스틸2 청소년답지 않은 성행위를 하고 있지만, 재영과 여진은 여느 고등학생과 마찬가지로 핸드폰 사진 찍기를 좋아하는 소녀들이다.

스틸3 여진이 재영이 남자와 여관에 들어간 사이 그 여관 앞에서 외설스러운 전단 사진을 집어서 바라보고 있는 장면.

스틸4 재영과 여진이 바수밀다 복장을 하고 스타 샷 사진을 찍고 있다.

1996년 첫번째 영화 「악어」를 세상에 내놓은 김기덕 감독은 제작하는 영화마다 논쟁의 중심에 섰다. 세상에 대한 날이 선 분노, 분노의 표출로서의 폭력, 그 폭력에 무방비 상태로 노출된 여자들……. 김기덕의 이러한 영화세계를 놓고 평단은 두 갈래로 나뉘었다. 한편에서는 소외된 자들의 시선으로 세상을 관찰하면서 그 속에 상징과 알레고리를 끼워 넣을 줄 아는 미학으로 평가했고, 또 한편에서는 '의사예술pseudo-art' 영화로 포장된 여성혐오자의 영화라고 깎아내렸다. 그러나 김기덕은 자신을 둘러싼 이 모든 논쟁들에 일일이 대응할 겨를 없이 놀랍도록 빠르게 영화를 만들어 왔다. 어쩌면 김기덕의 다음 영화가 논쟁에 뛰어든 자들이 던진 이전 질문의 대답이었는지도 모른다. 국내에서의 평가보다는 해외에서 더 호평을 받아온 김기덕 감독은 제54회 베를린국제영화제에서 그의 열 번째 작품 「사마리아」로 감독상을 수상했다. 이 상은 변방의 한 이름 없는 감독이 지난 몇 년간 열정적으로 영화작업을 해오며 끊임없이 국제 무대를 노크하며 기다려온 결과이자 성과이다.

「사마리아」는 원조교제라는 주제를 다룬 영화이다. 그러나 이 말은 반은 맞고 반은 틀리다. 여기서 '맞다'는 것은 원조교제가 이 영화의 핵심적인 소재라는 점이다. 여고생 재영(서민정 분)과 그녀의 친구 여진(곽지민 분)은 유럽여행 경비를 마련하기 위해 채팅에서 만난 남자들과 원조교제를 한다. 여진이 전화를 걸어 약속을 잡으면 재영이 모텔에서 남자들과 만나 원조교제를 하는 식이다. 영화에서 첫번째 에피소드에 해당하는 '바수

밀다'는 두 아이들의 시점으로 그려진다. 재영은 여진에게 말한다.

"인도에 바수밀다라는 창녀가 있었어. 그런데 그 창녀랑 잠만 자고 나면 남자들이 모두 독실한 불교 신자가 된대…… 나를 바수밀다라고 불러 줄래?"

혼탁하고 오염된 세상 속에서 소녀들은 삶을 채 깨우치기도 전에 기성세대가 만든 폭력적인 공간 한 가운데 내던져져 있다. 스스로를 바수밀다라고 여기며 친구 여진에게 "그냥 섹스만 하는 건 너무 삭막하잖아", "잠깐 같이 있어도 같이 사는 거잖아"라고 말하는 재영은 자신만의 윤리적 기준을 정립한 것이 아니라 그러한 기준이 만들어지기도 전에 더럽혀진 세상에 무방비로 노출된 순수와도 같은 것이다.

이런 식의 설정은 전형적인 김기덕식의 여인상이다. 창녀의 모습을 하고 있지만 마음만은 깨끗하고 순결한 여인. 만약 김기덕이 두 아이의 시점으로만 영화를 전개해나갔다면 그것은 '성녀와 창녀'라는 구태의연한 형식을 원조교제 소녀 판으로 그린 것에 지나지 않을 것이다. 그러나 영화는 원조교제라는 선정적인 소재를 다루면서도 결코 소재주의의 함정에 빠지지 않는다. 글머리에서 말한 '반은 틀리다'라는 이야기는 이 영화가 말하고자 하는 것이 원조교제 그 자체가 아니라는 점에서 그렇다. 놀랍게도 김기덕은 이 영화에서 처음으로 부모 된 자의 시선과 관점을 부여한다. 「사마리아」에서 아버지(이얼 분)는 재영이 여관에서 뛰어내려 자신의 눈앞에서 죽은 데 충격을 받고 재영 대신 원조교제를 일삼는 여진을 미행하며 지

켜본다. 그리고 여진과 관계를 맺은 모든 남자들을 가혹하게 응징한다. 그러나 그는 결코 창녀가 돼버린 자신의 딸에게 어떠한 꾸짖음이나 가르침도 전해줄 수 없다. 딸의 '비행'을 그저 지켜볼 수밖에 없는 아버지의 고통은 참으로 무력하다. 그래서 여진의 아버지가 여진과 관계한 모든 남자들에게 폭력을 가할 때도 그 폭력은 딸과 관계한 남자들에 대한 복수라기보다는 차라리 스스로 고통 받기를 자처한 자의 응축된 에너지가 한꺼번에 분출되는 것처럼 보인다. 그 폭력은 고스란히 자기 자신에게 가하는 것에 다름 아니다. 딸의 순결을 앗아간 남자들에 대해서 같은 세대가 공유할 수밖에 없는 일종의 공범의식과 함께, 순수해야 할 딸들을 더럽혀진 세상에 내보낸 자신이 그녀들의 타락에 돌을 던질 수만은 없었던 것이다.

핸드폰 사진, 보는 것과 보이는 것

영화 속에서 재영과 여진은 여관이 많이 있는 길거리에서 앉아 있다가 둘이서 함께 핸드폰으로 사진을 찍는다. 요즘은 카메라가 없어도 핸드폰으로 간편하게 어느 장소에서든지 손쉽게 사진을 찍을 수 있다. 핸드폰 사진을 찍으면서 이들은 시쳇말로 '얼짱 각도', 즉 일반적으로 으레 그러는 것처럼 약 15도 각도로 위에서 아래로 팔을 쭉 펴고 찍는다. 대부분의 핸드폰에 달린 렌즈는 광각렌즈라서 얼굴이 약간 길게 나오고 눈 부분은 과

장되게 크게 나온다. 그래서 휴대폰 사진들이 실제로 보이는 것보다 좀더 예쁘게 나온다고 생각하는 것 같다. 이렇게 찍은 사진은 이메일을 통해서 발송할 수도 있고 자신의 핸드폰 액정 속에 넣어 다닐 수도 있다. 핸드폰 사진은 특별한 기술 없이 간편하게 찍을 수 있는 편리한 사진이다.

재영이 잘 모르는 어떤 중년 아저씨와 여관에 들어가자, 무료해진 여진은 길거리에 앉아서 거리에 뿌려진 전단 사진을 바라본다. 조그만 명함 크기의 이런 사진들은 여자들이 다 벗고 요염한 모습으로 포즈를 취한 사진들이 대부분이다. 이런 사진을 바라보고 있자면 '빨리 나를 불러 달라'는 암시 같은 은근한 메시지를 풍기는 것이 특징임을 알 수 있다. 여진이 이런 사진을 보다가 무심코 그중 사진 한 장을 집어 들어 보고 있었는데, 길거리를 지나가던 20대 중반의 부랑자 같은 남자가 여진을 쳐다보며 잠시 서 있게 된다. 당황한 여진은 손에 든 사진을 떨어뜨리고 그 사람을 쳐다보면서 말한다.

"뭘 봐요?"

"보긴 누가 봐, 뭐 볼 게 있다고, 쬐끄만게"라고 남자는 말한다.

"봤잖아요? 지금도 보잖아요?"

"야! 너 지금 옷 입고 있잖아. 그런데 보이긴 뭐가 보여?"

이 둘은 이런 대화를 주고받는다. 사실 이 대사는 중요한 의미를 함축적으로 전달한다. 자신은 옷을 입고 있지만 다른 사람의 모습으로 비칠 때는 옷을 벗고 있는 듯한 수치스러움이 느껴진다는 것인데, 땅바닥에 떨어져

있는 외설스러운 누드사진과 자신의 모습이 일치되어서 다른 사람들에게 알몸으로 보인다는 의미와 같다. 비록 옷을 입고 있지만, 여진의 이미지는 다른 사람들의 눈에 마치 엑스레이로 투과되어서 누드처럼 보인다는 의미를 담고 있는 것이다. 말을 바꾸면 여진이 혼자 있을 때는 다른 사람에게 알몸으로 보이지 않는다. 단, 남성이라는 감상자가 등장해서 그녀를 보기 때문에 누드로 보이는 것이다.

엄밀히 말하면 보는 것은 주체가 되는 사람이 어떤 대상을 주의 깊게 관찰하는 행위와 비슷하다면, 보이는 것은 주체가 되는 사람이 자신의 의지와는 상관없이 어떤 대상이 자신의 시야에 들어오는 것이다. 영화에서 길거리를 지나가는 사람의 시야에 여진이 들어온 것이니까 '보인 것'이고, 여진의 입장에는 그 사람이 자신을 쳐다보는 것을 '본다'라고 생각하는 것이다. '본다'는 것과 '보인다'는 문제는 영화 포스터에서 더 잘 드러난다. 대상과 대상이 서로 다르게 소통될 수 있는 문제를 김기덕 감독답게 정공법으로 보여준다. 포스터 사진은 중년으로 추정되는 남자의 오른손이 여고생의 브래지어를 거칠게 벗기려는 듯 보이고, 왼손은 슬그머니 치마 속에 들어가 있다. 이 도발적인 포스터 사진을 다른 시각으로 엉뚱하게 바라보기는 힘들 것이다.

'바수밀다'와 '스타 샷' 사진

■

" '바수밀다婆須蜜多'는 '화엄경'에 나오는 인물이다. 선지식善知識(현자)에게서 진리를 배우기 위해 천하를 떠돌던 선재동자善財童子가 스물여섯 번째로 만나는 사람이 보장엄성의 '바수밀다'이다. 바수밀다는 순금색으로 빛나는 몸에 짙푸른 눈썹, 신체 각 부분이 길지도 짧지도 않고 희거나 검지도 않은 여인이다. (……) 바수밀다는 만나는 상대에 따라 자신의 모습을 자유자재로 변화시킬 수 있었다. (……) 바수밀다를 성스러운 여인으로 승화시키기는 했지만, 찬찬히 음미해보면 천녀天女와 창녀의 이미지가 포개져 있다. 창녀라는 밑바닥 인생을 통해서도 구도의 길이 열려 있다는 것을 가르쳐주는 종교적 혜안이다."

—『경인일보』

최근 모 조사기관의 조사결과를 보면, 중 · 고등학생들의 장래 희망 중 '스타'가 최고 인기 직종으로 조사됐다고 한다. 그런 추세가 반영돼서인지 신세대들의 왕래가 많은 곳에서 '스타 샷Star Shot' 사진이 성업 중이다. 이 사진의 유래는 미국에서 D.P점을 운영하던 한국 교포 사업자들이 침체된 사진업계의 활성화를 모색하면서 시작된 21세기 포켓 사진 전문점을 말한다. 이런 사진들은 주로 지갑에 넣고 다닐 수 있는 포켓 사이즈의 사진만을 전문적으로 촬영하는 것을 기본으로, 다양한 배경과 조명들을 설치하여 CF 사진 같아 보이는 촬영 기법을 도입하고 있으며, 다양한 배경과 함께 촬영한 사진을 한 시간 내, 빠른 시간 안에 받아볼 수 있다는 점 때

문에 신세대들로부터 큰 호응을 얻고 있다. 현실에서 스타가 되고 싶은 꿈이 사진으로만큼은 가능하다는 것이 스타샷 사진의 매력인데, 이런 점들 때문에 최근 신세대 사이에서 인기를 얻고 있는 것으로 보인다.

이 스타 샷 사진은 영화 「사마리아」에서도 그대로 나타난다. 영화에서 재영과 여진은 터번을 두르고 바수밀다의 복장과 유사한 이미지를 하고서 스타 샷 사진을 찍는다. 스타 샷 사진을 찍는 것은 앞에서도 언급하였듯이 청소년들이 스타같이 자신의 이미지를 변화시켜서 그 이미지가 실제 자신의 모습인 것처럼 착각하게 만드는 역할과 유사한 의미를 지니고 있다. 그러나 영화에서는 보통의 신세대들이 지향하는 바에 맞게 자신의 모습을 미화시키는 행위로서의 사진이 아니라, 자신이 좋아하는 바수밀다라는 창녀와 유사한 이미지를 만듦으로써 자신과 바수밀다를 동일시시킨다. 이런 행위의 내포적인 의미는 자신의 고정된 이미지를 변환시키는 힘을 가지고 있다.

좀더 자세히 살펴보면, 재영과 여진이 바수밀다와 자신들을 동일시하려는 이유는 앞서 얘기했던 이유 말고도 다른 이유가 더 남아 있다. 인도 설화에 등장하는 바수밀다는 사실 눈으로 확인하고 증명할 수 있는 이미지로 존재하지 않는다. 가상적으로 전해 내려오는 전설의 인물로 생각해도 무방한데, 실제로 자신의 눈앞에 보이지 않는 바수밀다를 통해서 자신들이 현재 하고 있는 행동의 가치 판단에 관한 정체성 문제를 확인하는 것이다. 아직 세상 물정을 모르는 나이브naive한 사고를 가진 그들은 영화에서

원조교제를 하는 행위를 정당화하면서, 바수밀다가 그랬던 것처럼 다른 남자와 성행위를 체험하고 그 속에서 자신의 정체성을 찾아간다. 결국 바수밀다 복장을 하고서 찍은 스타 샷 사진이 자신을 바수밀다와 좀더 확고히 일체감을 느끼게 만들어주는 역할을 하는 것이다. 자신의 정체성은 아무런 검증 없이 변한다. 이 문제를 간단하게 해결해주는 역할을 스타 샷 사진이 해준다. 하지만 이들의 행동은 분명 올바르지 않다. 딸로서도, 학생으로서도 바람직한 모습을 찾을 수 없다. 이것은 아버지에 대한 배반이자, 절반쯤은 자기 자신에 대한 윤리의식의 배반 행위다. 이중 배반인 셈이다. 밀란 쿤데라가 『정체성L'Identité』에서 언급했던 글을 인용하면서 이글을 끝낸다.

"얼마 동안이나 나의 두 얼굴을 계속 유지할 수 있을까?"

카메라 옵스큐라와 사진적 시각

「진주귀걸이를 한 소녀」

이 포스터는 마치 베르메르가 그리트에게 어떤 이야기를 하고 그
리트는 그의 이야기를 받아들이며 서로 깊이 공감하는 듯한 느낌
을 준다. 여기에서 베르메르와 그리트의 사이에서 빛을 받아 반짝
이는 진주귀고리는 시선을 더욱 끈다. 이 진주는 우선 순결을 상징
하는 기호이자, 간접적인 섹스를 암시한다. 영화 속에서 베르메르
가 그리트의 귀를 뚫어주는 장면이 나오는데, 귀에서 피가 흐르고
그리트가 눈물을 흘리는 장면은 직접적인 성 관계를 가지지는 않
았지만 마치 성 관계를 한 것과 같은 뉘앙스를 풍긴다.

스틸1 왼쪽의 그림은 베르메르의 원본 그림이고 오른쪽은 영화에서 똑같은 포즈로 연출한 장면이다. 왼쪽의 그림에서는 긴장감이 느껴지는 반면, 오른쪽 장면에서는 의도된 관능미가 드러난다. 오른쪽이 왼쪽에 비해 눈초리 부분과 약간 벌린 듯한 입 그리고 옷매무새가 뒤로 더 젖혀져 있기 때문이다.

스틸2 베르메르가 그리트에게 카메라 옵스큐라에 대해서 설명해주고 있다. 당시 화가들은 카메라 옵스큐라라는 장치를 활용하여 초점유리에 얇은 종이를 대고 비춰진 상을 옮겨 그린 후 상하를 반전시켜 그림으로 다시 그리기도 했다. 이러한 기법은 일상 현상이 순간적으로 멈춰진 듯한 장면을 연출하는 데 활용되었다.

스틸3 카메라의 초점유리에 비추어진 모습이다. 실제로는 상하가 바뀌어 상이 비춰진다.

2003년, 영국에서 피터 웨버Peter Webber 감독이 연출하고 프랑스 출신의 에드와르도 세라Eduardo Serra가 촬영한 「진주귀걸이를 한 소녀」는 LA평론가 최우수 촬영상을 수상한 영화다. 17세기 네덜란드의 화가 얀 베르메르Jan Vermeer van Delft의 그림 「진주귀걸이를 한 소녀」는 타국에서 그의 전시회가 열리더라도 이 작품만큼은 절대 나라 밖으로 내보내지 않는다는, 네덜란드를 대표하는 중요한 작품으로 추앙받고 있다. 이 점 만으로도 네덜란드가 이 그림을 얼마나 소중한 국가의 보배로 여기는지 단적으로 알 수 있다. 영화가 설정한 테마는 절제된 사랑을 주제로 한 영화 「화양연화」의 주인공들처럼, 어쩌면 그들보다 더 엄격하게 자신들에게 주어진 위치를 잘 지키는 모습을 보인다.

트레이시 슈발리에의 동명 베스트셀러 소설을 영화한 「진주귀걸이를 한 소녀」는 신비에 싸인 화가 베르메르의 그림 한 점으로부터 시작한다. 영화의 원작 작가 슈발리에는 철저한 고증을 통해 그리트(스칼렛 요한슨 분)라는 소녀와 베르메르(콜린 퍼스 분)의 사랑 이야기를 창작해냈다. 네덜란드의 아름다운 풍경과 그리트와 베르메르의 안타까운 사랑을 담은 이 영화는 비평가들의 호평을 받고 관객들에게서도 찬사를 이끌어냈다.

1665년 네덜란드 델프트에 사는 열여섯 살 소녀 그리트는 아버지가 사고로 시력을 잃자 화가 베르메르 집에 하녀로 들어간다. 베르메르의 작업실을 청소하기 위해 방으로 들어선 그리트는 다른 세상에 온 것 같은 느낌을 받는다. 그런 그녀를 바라본 베르메르는 그녀를 통해 색다른 영감을 얻

는다. 베르메르가 그리트에게 색을 보는 법과 만드는 법을 가르쳐주면서 둘의 관계는 가까워지지만, 탐욕스러운 아내와 장모 그리고 여섯 명의 아이들의 시선 때문에 베르메르는 그리트에게 더이상의 관심을 표현할 수 없었다. 베르메르의 마음을 눈치 챈 아내와 딸이 그리트를 감시하는 가운데, 베르메르의 후원자인 라이벤이 청순한 그리트에게 음흉한 손길을 보낸다. 그리트를 지키기 위해서 베르메르는 애를 쓰지만, 하녀라는 신분 때문에 안타까운 눈빛 밖에 보낼 수 없다. 하지만 베르메르는 시간이 갈수록 그녀의 신비하고 오묘한 매력에 더욱더 빠져든다.

영화 「진주귀걸이를 한 소녀」는 어떤 면에서 무거워 보이는 영화가 될지도 모른다. 다른 말로, 지겹거나 때로는 따분하게 느껴질 수 있다는 것이다. 어두운 배경의 화면, 단조로운 스토리 구조, 이해하지 못할 당시 시대적 요소들 그리고 그리트를 그리워하면서도 가까이 다가갈 수 없는 베르메르의 안타까운 고뇌……. 이러한 상황은 확실히 할리우드식 멜로나 일반적인 사랑 이야기와 차이가 있다. 하지만 이 영화가 주는 신비한 매력은, 그윽한 눈길로 바라보는 베르메르와 그리트의 모습에서 그들이 단순한 사랑과 육체에 대해 갈망하기보다는 절제된 감정을 통해 정신적인 사랑을 전한다는 데 있다. 사랑에 은밀하게 빠져드는 고혹적이고 아름답고 천진한 그리트의 모습을 영화는 느린 템포로 보여준다. 속도감 있는 영화와는 달리 아주 천천히 심리적인 감정을 보여주는 그들의 사랑에서 묘한 긴장감이 느껴진다.

모델의 시선, 17세기 네덜란드 회화

■

미술사에서 17세기 초의 네덜란드에 특별한 의미를 두는 것은 이때 네덜란드에서 미술사에 근본적인 변화를 가져온 혁신이 일었기 때문이다. 서양 역사상 처음으로 화가가 일상의 모습에 눈을 돌린 것이 이때였다. 그 이전까지는 신화와 역사, 종교, 영웅, 문학 등에서 소재를 빌려왔던 회화가 이 시기에 와서야 실제로 사람들이 살고 있는 세계로 눈을 돌려 일상생활을 보기 시작했다. 화가들은 아이의 머리에서 이를 잡는 어머니, 양파를 다지거나 편지를 읽거나 피아노를 연주하는 처녀, 허리를 구부려 옷을 짓는 재단사, 엄마의 치맛자락을 붙잡고 있는 아이, 뒷골목의 남정네 등, 일상에서 마주치는 인물들의 모습을 '있는 그대로' 그려냈다. 이 영화의 시대배경이 바로 이때였다.

소녀는 화가에게서 색의 아름다움과 빛을 배운다. 자연광을 최대한 살려서 찍은 네덜란드 델프트의 풍광은 그 자체가 베르메르의 풍경화를 보는 듯하고, 횃불이 타오르는 밤 장면에는 렘브란트의 「야경」(1642)이 숨겨져 있다. '카메라 옵스큐라 Camera Obscura'에 눈을 갖다 대며 빛이 반사하는 이미지에 놀라워하는 그리트를 보면, 마치 빛이 만드는 그림처럼 보이기도 하고 영화의 스크린이 아닌 미술작품을 감상하는 것과 같은 착각에 빠지기도 한다. 넓은 이마를 반쯤 가린 푸른빛의 정결한 머릿수건, 음영으로 어두워져 거의 보이지 않지만 왼쪽 위에서 은빛으로 빛나는 진주귀고리,

어두운 배경 위에 화려한 진노랑 빛으로 소녀의 우아한 자태를 더해주는 윗저고리, 그 위에 보이는 환하고 청순하며 밝고 앳된 동그란 얼굴, 물기가 촉촉하게 남아 있는 아랫입술, 커다란 눈망울과 함께 그림 속 주인공의 정결함을 돋보이게 하는 하얀 동정, 지성을 상징하는 푸른빛과 순결을 대표하는 흰색, 그리고 진노랑색이 어우러져 뿜어내는 신비롭고 조화로운 배색의 절정, 입을 조금 벌리고 있는 그림 속의 소녀의 모습은 조금 슬퍼 보이기도 한다. 어두운 배경에서 소녀를 두드러지게 보이게 하는 화사한 색감은 생기 있으며 절제된 감정 선을 드러낸다. 피터 웨버 감독이 이 영화에서 추구하는 것은 지극히 절제된 미학이며, 인물들 사이의 정제된 관계와 정교한 심리 상태이다.

영화는 베르메르 회화가 담은 빛과 색을 유사하게 재현해낸다. 책을 읽고 편지를 쓰는 여인들의 일상을 시간에 따라 달라지는 빛의 세밀한 움직임 속에 담아냈던 베르메르의 화폭은 스크린에 그대로 옮겨져 움직이는 영상이 된다. 안개가 많은 잿빛 도시 델프트의 풍경과 그 뒤편에서 찬물에 손을 넣는 하층민의 비루한 삶이 설명 없이 그대로 드러난다.

「진주귀걸이를 한 소녀」(스틸1)는 자신의 눈 속에 화가의 눈을 담아낼 듯이, 화가의 눈길 속에 자신의 마음을 들킨 듯이 표현된 그림이다. 탐미적인 방식으로는 '여성의 몸속에 녹아든 정지된 관능'을 부드러운 순간으로 잡아냈다고 할 수 있다. 또한 이 그림은 베르메르의 대부분의 정적인 그림에 비해서 다분히 동적이다. 마치 누군가가 자신을 불러 막 고개를 돌

려 쳐다보는 순간을 포착한 듯한 포즈를 하고 있는데, 프레임과 구도는 현대적 시각에서 봐도 구태의연하지 않으며 사진적 프레임에서 '머리에서 가슴 Head & Shoulder' 을 찍는 방식과 유사하다.

카메라 옵스큐라와 사진적 시각

■

"원근법이 정확하게 보일 수도 있다는 사실은 실제로 자연 대상을 보고 조금도 그려낼 수 없는 건축학적으로 훈련된 도안사가 사진적인 원근법을 이용해서 그 대상들을 그려낼 때 가능해진다. 이러한 것은 그 옛날의 네덜란드 사람들이 했었다. (……) 노대가의 작품 전시회에서 그 분명한 예를 볼 수 있는데, 베르메르의 군인과 웃고 있는 소녀가 바로 그것이었다. (……) 나는 베르메르가 확실히 전사기 Camera Lucida — 만약 그것이 그가 살고 있던 당시에 발명되었다면, 사물들을 사진의 스케일대로 보여줄 수 있었던 — 를 사용했을 것이라고 생각한다."

—조지프레드 와트, 『미술과 사진』 중에서

사진 전문가의 입장에서 볼 때 이 영화는 사진사에서 교과서적인 역할을 한다. 특히 이 영화는 '카메라 옵스큐라'에 대한 설명과 함께 화가들이 사진을 이용하여 그림을 그렸다는 사실을 입증해주는 단서로 작용한다. 베르메르가 그의 하녀 크리트에게 카메라 옵스큐라에 대해 설명해준다

(스틸2). 스틸3은 카메라 옵스큐라의 초점유리에 비추어진 사람의 모습을 찍은 사진이다. 이 사진은 실제 보이는 것과는 조금 다른 모습인데 실제로는 '펜타프리즘pentaprism'이 없기 때문에 '상하가 반대(상하 역상)'로 보여야 하지만, 영화에서는 관람자의 이해를 돕기 위해 상하가 바뀌지 않은 '정상적인 상태(정립 정상)'로 보여준다. 화가들은 '카메라 옵스큐라'를 초점유리 위에 얇은 종이를 대고 사용했다. 그 종이에 보이는 대로 베껴서 그린 후에 거꾸로 돌려서 보았는데, 왜냐하면 앞에서도 언급했다시피 상하가 반대로 보였기 때문이다. 카메라 옵스큐라의 사전적 의미는, 사각형의 상자에 작은 구멍을 통해서 들어온 빛이 한쪽 벽면에 영상을 맺어주는 현상을 말한다. 11세기 무렵 아랍의 과학자와 철학자들이 텐트 속으로 새어 들어오는 빛이 바깥의 영상을 비춰주는 현상을 알아내었다. 15세기에 활동한 레오나르도 다빈치도 '카메라 옵스큐라'에 대해 자세한 기록을 남긴 바 있다. 16세기 말경, 이탈리아 나폴리의 과학자인 조반니 바티스타 델라 포르타Giovanni Battista Della Porta는 선명한 렌즈가 장착된 카메라 옵스큐라(어두운 방)를 만들어 사람들을 그 속에서 보게 하고 밖에서 배우가 연기하도록 하여 영화 같은 영상을 공개행사로 시도하기도 했다. 하지만 상하가 뒤바뀌어서 보이는 현상 때문에 배우들이 거꾸로 서서 움직이는 것처럼 보였고 그 모습이 마치 도깨비가 춤추는 것 같아 실패하고 말았다.

또한 베르메르가 활동하던 시기와 그 전 시기(16~17세기)에는 카메라 옵스큐라를 통해서 원근법적인 지각방식으로 대상을 파악하였는데, 이는

얀 베르메르, 「웃는 처녀와 사관」, 캔버스에 유채, 49.2×44.4cm, 1658년경 젊은 처녀의 환대를 받고 있는 사관과, 처녀의 배경에 보이는 지도는 실내공간에 깊이감을 부여하면서 보는 사람으로 하여금 두 사람 사이의 심리적인 깊이감을 암시하는 기능을 한다.

얀 베르메르, 「우유를 따르는 하녀」, 캔버스에 유채, 45.4×41cm, 1658~60년경 베르메르는 그림을 그릴 때 오랫동안 대상을 관찰할 수 있는 가정부나 하녀를 즐겨 그렸다.

그의 그림 「웃는 처녀와 사관」을 통해서 알 수 있다. 이 그림에는 모자를 쓴 남자의 뒷모습과 대조적으로 앞을 향해 앉아 있는 여인의 크기를 대비시키고, 뒷모습을 한 남자의 색채를 강렬하고 짙게 칠함으로써 두 사람의 거리감을 잘 표현하였다.

또한 「우유를 따르는 하녀」를 보면 왼쪽 창문을 기준으로 왼쪽 윗부분에서 빛이 들어와서 오른쪽 아래 부분으로 빛이 떨어지는 것을 알 수 있다. 베르메르가 사용한 조명은 대체적으로 한낮(오전 10시에서 오후 3시 사이)의 빛이다. 이때 창문 옆에 인물을 세우면 빛이 창문을 통과하여 일광이 분산되어서 인물을 선명하게 비춘다. 지금은 사진작가나 화가들이 원하는 의도에 따라서 빛의 조건을 인공 조명을 이용하여 인위적으로 만들 수 있지만, 당시에는 자연광을 최대한 이용할 수밖에 없는 시대였다. 베르메르가 선택한 시간대는 빛이 분산되면서 그리고자 하는 인물에 화사한 느낌을 줄 수 있었으며, 어두운 부분의 디테일이 뭉개지는 것을 막고 화면 전체에 중간 톤을 많이 그릴 수 있었다. 베르메르 그림의 특징은 빛을 표현하는 방식과 대상을 정지된 이미지로 포착하는 능력이 남다르다는 데 있다. 카메라 옵스큐라는 대상이 숨 쉬고 활동하는 생활 공간에서 어느 순간 시간이 멈춘 것 같은 순간적인 이미지를 잡아내는 데 탁월한 기능을 하였다. 베르메르가 이 점을 최대한 살렸기 때문에 그의 그림에 생동감이 느껴지는 것이다.

카메라와 '카메라 옵스큐라'를 통합하는 표현으로 '사진적 시각'이라

고 할 때, 상식적으로 19세기까지 서구 회화에 나타나는 사진의 고유 영역이 '사진적 시각'으로 표현되었다고 믿어왔던 관습에 대한 반론이 있어 잠깐 소개하겠다. 스베틀라나 앨퍼스Svetlana Alpers는 사진적이라고 믿어왔던 특성들, 예컨대 그림에서 세부적인 디테일이나 인물이 순간적으로 정지된 것과 같은 사진적인 특성들은 이미 북유럽의 회화에서 나타나는 묘사적인 방법과 유사하다는 견해를 밝힌다.

사실 사진 전공자나 영화에 종사하는 사람이 아닌 이상 이런 언급이 무의미할 수도 있을 것이다. 하지만 이런 언급이 다른 의미에서 해석을 해보면, 오스카 와일드Oscar Wilde의 "우리가 보는 것, 그것을 보는 방식은 우리에게 영향을 준 예술에 달려 있다"는 말처럼 종합예술이라 할 수 있는 영화에 대한 다양한 해석과 함께 그런 해석을 통해 대상을 새로운 시각으로 볼 수 있으며 예술을 포함한 예술가의 철학관과 인생관을 이해할 수 있는 계기가 될 것이다.

일°상°

"같아 보이지만 천천히 보면 하나하나가 모두 다르다네.

밝고 어두운 아침…… 여름과 가을 햇살…… 아는 이가 있는가 하면

낯선 이도 있어. 낯선 이가 어느덧 이웃이 되기도 하지."

오기가 찍은 4000장의 사진에서는 사람들의 일상이 묻어나온다. 어떤 특별한 포즈를 취하고 찍힌 것이 아니라, 단순히 그 시간에 행동했던 그대로의 모습 자체로 사진에 흔적을 남겼다. 같은 장소에서 찍힌 사진들이지만 그 안에 담긴 일상의 단면은 그 하나하나가 다르다. 그 날의 날씨와 찍힌 사람이 다르고 계절이 다르다. 그 흔한 풍경이 날마다 조금씩 바뀌는 모습, 그리고 사람들의 변화, 세월의 변화…… 그 미묘한 변화가 그대로 사진에 담겨 있다. 일상이라는 말은 정말 늘 자연스러운 상태를 말한다. 하지만 그 일상의 모습은 매순간이 다르며 그 순간의 일상은 다시 돌아올 수 없는 것이 된다. 그래서 일상의 소중함을 느낄 수 있다는 것 아닐까.

사진사와 사진가의 경계
「8월의 크리스마스」

이 사진은 눈을 피하기 위하여 정원의 외투를 벗어서 위로 걸치고 다림과 함께 걸어가는 장면을 연상시킨다. 실제 영화에서는 이런 장면은 나오지 않는다. 하지만 두 사람의 내면적 관계를 상징적으로 잘 보여주는 연출 사진이다.

스틸1 시한부 인생을 사는 정원은 자신의 영정사진을 스스로 촬영한다. 정원은 카메라 초점을 맞춘 후 셀프타이머를 작동시킨 다음 옷매
무새를 단정히 고치고 앉아 셀프타이머 기계음이 끝날 즈음 환히 웃는다. 이 모습은 정원이 사진관을 운영하면서 사람들을 대하던 태도를
상징적으로 보여준다. 그저 돈을 벌려는 목적이 아니라 인간미 넘치는 생활을 사진에 담고자 했던 그의 태도는 사진이 단지 기록물만이
아님을 깨닫게 한다.

스틸2 다림을 찍기 위해 정원이 카메라의 파인더를 통해 본 거꾸로 보이는 다림의 모습.

스틸3 상하가 반전되지 않고 정상으로 보이는 사진이다. 카메라 홀더를 끼우다 실수를 하는 정원의 모습을 보고 환하게 웃는 다림의 미소가 사진으로 재현되었다.

스틸4 정원의 사진관 전경을 찍은 것이다. 문에 걸려 있는 '출장 중'이라는 단어는 두 주인공에게 각각 다른 의미로 해석된다. 정원의 입장에서는 자신이 아픈 것을 알리기 싫어서 이 문구를 사용했다면, 다림의 경우는 '출장 중'이라는 글자를 보고 갑자기 나타나지 않는 정원의 행방에 대해서 걱정하고, 결국 감정이 격앙되게 만드는 기능을 한다.

스틸5 이 장면은 다른 사진에 비하여 수직 구도가 강한 사진이다. 앉아 있는 정원과 서 있는 다림의 수직의 느낌, 그리고 두 사람 사이에 세워진 선풍기의 수직성이 강한 이 장면은 서로간의 정신적 소통이 아직까지는 연결되지 않았다는 것을 암시하는 듯하다.

1998년 허진호 감독은 자신의 시나리오 「8월의 크리스마스」로 데뷔하였다. 그리고 이 한편의 영화로 1990년대 최고의 감독이라 극찬을 받았다.

영화의 줄거리는 대략 이렇다. 서울의 변두리에서 나이 든 아버지(신구 분)로부터 사진관을 물려받은 정원(한석규 분)은 그곳에서 여러 가지 재미있는 에피소드를 겪는다. 중학생 꼬마 녀석들이 여학교 단체 사진을 가져와 자기가 좋아하는 여학생을 확대해달라며 아우성을 치는 소란, 머리가 다른 사람보다 큰 여자가 자신이 찍힌 사진이 마음에 들지 않는다면서 얼굴을 머리카락으로 자꾸만 가리려 하고, 젊은 시절 사진을 가지고 와서 복원해가는 아주머니의 옛 시절에 대한 향수, 죽음을 앞둔 할머니가 혼자 찾아와서 예쁘게 자신의 모습을 꾸민 후 영정사진을 찍는 눈물 나는 사연들이 있다.

30대 중반으로 접어든 정원은 시한부 인생을 살고 있다. 그동안 정원은 많은 감정의 변화를 겪었고 이제 겨우 죽음을 담담하게 받아들일 준비가 되었다. 정원의 곁에는 일찍 세상을 떠난 어머니의 역할까지 맡아 반평생을 살아온 아버지와 이따금 집에 오는 결혼한 여동생 정숙(오지혜 분)이 있다. 그러던 어느 날 정원의 사진관 근처 도로에서 주차단속을 하는 다림(심은하 분)이라는 아가씨가 나타난다. 매일 비슷한 시간에 사진관 앞을 지나고, 단속한 차량의 사진을 맡기는 다림은 차츰 정원의 일상이 되어간다.

스무 살 초반의 다림은 당돌하고 생기가 넘친다. 다림은 잘못 찍어 초

점이 맞지 않는 사진이 정원의 잘못이라 우기기도 하고, 한낮의 땡볕을 피해 사진관으로 들어와 여름이 싫다고 투덜거리기도 한다. 정원은 죽어가는 자신과는 달리 이제 막 삶을 시작하는 다림에게서 초여름 과일 같은 풋풋함을 느낀다. 그녀가 정원에게 끌리는 이유는 편안함 때문이다. 필름을 넣어달라며 당돌하게 요구해도 군소리 없이 빙그레 웃으며 넣어주고, 주차단속 중에 있었던 불쾌한 일들을 불평해도 다 들어준다. 그녀는 정원의 가슴에 잔잔한 파문을 일으킨다. 정원은 새로운 사람을 만나 새로운 사랑을 시작하기에는 자신에게 남은 시간이 그리 많지 않음을 잘 알고 있다. 하지만 어느덧 다림이 사진관에 오는 시간을 기다리게 된 정원은 어느 날 갑자기 건강이 악화되어 병원에 실려 간다. 이제는 살고 싶어지는 게 어떤 것인지 알기에 다림을 보는 게 두렵다.

정원의 상태를 모르는 다림은 문 닫힌 사진관 앞을 몇 번이고 서성거린다. 기다리다 못한 다림은 편지를 써서 사진관의 닫힌 문틈에 억지로 구겨넣지만 사진관의 문은 열리지 않는다. 시간이 흘러, 다림도 다른 곳으로 전출을 가서 더이상 이 사진관에 나타나지 않는다. 정원은 다림을 만나러 근무지로 찾아가지만 창가가 있는 카페에 앉아 유리창 밖에서 분주하게 움직이는 다림의 동선을 안타까운 듯 손가락으로 그리며 지켜보기만 하다 돌아온다. 크리스마스를 며칠 앞두고 정원은 자신의 사진관에서 홀로 영정사진을 찍는다(스틸1). 그리고 그의 죽음과 함께 크리스마스이브에 다림이 사진관을 찾아온다. 사진관은 '출장 중'이라는 팻말과 함께 문이 닫

혀 있다. 사진관 안을 가만히 들여다보던 다림의 시선이 한곳에 머무는데, 그의 죽음을 모르는 듯 얼굴에 함박웃음이 가득하다. 미소를 머금은 채 떠나는 다림의 뒤로 사진관의 진열장엔 세상에서 가장 밝은 웃음을 짓고 있는 그녀의 흑백사진이 액자에 넣어져 걸려 있다.

> "내 기억 속의 무수한 사진들처럼 사랑도 언젠가 추억으로 그친다는 것을 난 알고 있었습니다. 하지만 당신만은 추억이 되질 않았습니다. 사랑을 간직한 채 떠날 수 있게 해 준 당신께 고맙다는 말을 남깁니다."
>
> ─영화 「8월의 크리스마스」 중 정원의 독백

사진사와 사진가의 경계

■

이 영화는 사진관이라는 제한된 공간에서 벌어지는, 시한부 인생을 사는 사진사의 사랑에 관한 짧은 이야기를 다루고 있다. 여기에서 '사진사'와 '사진가'의 차이점에 대해서 잠깐 살펴보자. 사전적인 뜻으로서의 사진사는 '사진을 찍는 일을 업(직업)으로 하는 사람'이라고 말할 수 있다. 더 자세히 설명하면, 사진사는 사진이라는 것을 예술작품의 창조를 위해서라기보다는 그 기술을 익혀서 직업으로 삼는 사람인데 일반적인 사람들이 필요로 하는 증명, 가족, 여행, 기념 사진을 찍는 사람들을 말한다. 사

진사와 사진가의 명칭은 아마추어 사진사와 프로 사진가라는 단어를 붙여 쓰면 구별하기가 좀더 쉬울 듯하다.

사실, 아마추어 사진사에 대한 원류를 자세히 살펴보려면, '살롱 사진 salon picture'에 대해서 알아봐야 한다. 우리나라 사진은 초창기에 겨우 아마추어 몇 개 단체와 부자만이 사용할 수 있는 애용물로 이용되어왔던 시대적인 조류 탓에, 사진의 다양한 이즘이나 흐름을 역사적으로 감지하기 어려웠던 것이 사실이다. 특히, 1940년대 이전의 한국 사진은 형식주의적이며 외형적인 아름다움에만 치우치는 살롱 스타일의 사진에 너무 몰두하는 경향을 보였다. 하지만 8·15광복 후 시류의 격변에 따라 사실주의 사진이 대두되고 사진의 작화 이론이 첨예화되면서 이 부류의 사진은 하나의 전환기를 맞았다. 역사적으로는 진보적 의의를 갖는 경향이지만, 사실주의 사진의 입장에서 볼 때는 진부하다고 보았다. 그래서 회화주의 경향의 사진을 살롱에 걸어놓고 감상하기에 알맞은 사진이라며 비꼬듯 살롱 사진이라고 부른 것이다. 그 후, 1960년대에 사진이 국전에 포함되고 동아일보가 개최하기 시작한 '동아 사진 콘테스트'와 '국제 사진 살롱'은 아마추어 사진 발전에 밑거름이 되었다.

그렇다면 사진가는 어떤 사람들을 지칭하는지 알아보자. 우선 사진가는 사진사와는 다른 의미로서 사진을 체계적으로 공부했거나 혹은 그에 상응하는 오랜 기간 동안 예술성 있는 사진을 찍은 사람들이라고 할 수 있는데, 단순하게 어느 한 분야에 국한해서 사진을 찍는 사람이라고 단정하

기보다는 사진의 다양한 종류에 광범위하게 넓게 분포되어 있다.

다른 시각으로 사진사와 사진가의 경계를 만드는 요인에 대해 접근해 보면 작품성, 경제성, 사진을 찍는 동기 등을 말할 수 있다. 단순한 예를 들어보겠다. 패션 사진을 찍는 사람들을 사진가라고 할 수 있다면, 웨딩사진을 찍는 사람들도 똑같이 사진가로서 대우를 받을 수 있을까? 두 가지 경우 모두 상업적인 이익을 목적으로 하며, 의상을 표현하는 것은 같다. 웨딩사진을 찍는 사람들의 관점에서 볼 때 그들은 돈을 받고 사진을 찍어주지만, 그것은 일차적으로 상업적인 목적 이외에도 그 사람들의 가장 행복했던 순간을 기록하면서 느끼는 희열감과 함께 드레스나 턱시도를 찍으려는 것이 아니라 인물 사진을 찍는 입장—마치 패션사진가들이 하는 행위처럼—에서 사진을 찍는다고 얘기한 적이 있다. 이 말은 기계적인 수단으로 사진을 찍어대는 방식, 즉 셔터만 누르는 행위만을 하지는 않는다는 것이다.

이 같은 예에서 알 수 있듯이, 사진사와 사진가를 구분하기란 쉽지 않다.

사진이 둘러싼 일상

"세월은 많은 것을 바꿔놓는다. 서먹하게 몇 마디를 나누고 헤어지면서, 지원이는 내게 자

신의 사진을 지워달라고 부탁했다. 사랑도 언젠가는 추억으로 그린다."

— 영화 「8월의 크리스마스」 중 정원의 대사

정원은 영화에서 작은 사진관을 경영하는 사람이다. 사진관의 이름은 그의 이름과 비슷한 느낌의 '초원 사진관' 이다. 그의 직업은 증명사진, 가족사진 등 서민들이 생활에 필요한 사진을 찍어 주는 '사진사' 이다. 이 영화가 나에게 흥미를 끄는 것은 정원이 단순하게 사진을 찍어서 돈이나 벌고 생활하려는 이기적인 생각보다는 사진이 그의 삶과 일상을 지배하고 둘러싸는 요소로 작용을 한다는 데 있다. 그러한 단서는 곳곳에서 발견된다. 몇 가지 예를 들면, 우선 자신이 좋아하는 다림을 처음으로 사진을 찍는 날 그는 4×5 카메라의 홀더를 끼우다가 실수를 한다. 그 바람에 긴장해 있던 다림은 웃음을 터트리고 그 웃음은 그대로 사진으로 재현된다(스틸3). 단순하게 고객과 주인의 입장에서 만난 사이였지만 그는 그녀를 좋아하는 마음이 생겼으며, 그런 그의 감정이 고스란히 카메라라는 도구를 통해서 전이된다. 그의 이러한 태도는 다른 곳에서도 비슷한 양상으로 나타난다. 정원이 죽기 얼마 전, 마지막으로 만난 동창생들과 야외에 놀러가서 즐거운 시간을 보낸 후 자신의 사진관으로 가서 친구들과 함께 기념사진을 찍는다. 아마도 이런 행위는 죽기 전에 자신이 지상에서 만났던 친구들과의 추억을 간직하고자 하는 마음에서 나왔을 것이다. 이런 그의 태도는 오래전에 만났던 여자친구 지원의 사진을 책갈피에 꽂아놓고 지나간

추억을 간직하려는 것과 같은 의미로 보인다. 하지만 그 중에서도 가장 마음 아프게 다가왔던 사진은 아마도 그가 마지막으로 자신의 모습을 찍은 '자기 모습 찍기Self Portrait' 일 것이다. 그는 자신의 사진관에서 카메라의 초점을 맞춘 후 셀프타이머를 작동시킨 다음 자신의 옷매무새를 단정하게 고치고 의자에 앉아서 셀프타이머의 기계음에 주의를 하다가 그 소리가 거의 끝나갈 무렵에 환하고 밝게 웃는다. 그 사진은 그가 죽은 후에 영정사진으로 쓰인다. 그의 이런 행위는 영화의 시작 부분에 할머니가 늦은 밤에 홀로 찾아와서 영정사진을 찍어달라고 부탁하는 장면과 일치한다. 할머니는 사진을 찍기 전에 거울을 보고 옷매무새를 고친 후 이렇게 말한다. "나 사진 잘 찍어 줘야 해. 저 세상에 올릴 사진이야." 정원은 할머니를 정성스럽게 사진을 찍어드린다. 할머니에게 그는 "안경을 벗으시고 환하게 웃으세요"라고 주문하고 할머니는 그에 대한 답례로 밝게 웃는다. 이 장면은 남에 대한 배려가 많은 주인공으로 보일 수도 있고 아니면 사진관에서 으레 하는 서비스로 볼 수도 있겠지만, 최소한 돈벌이 수단으로 보이는 얄팍한 상술이 여기에는 없다.

다른 의미로 생각해보면, 영정사진은 증명사진과 같은 형식을 취하고 찍는 것이 일반적인 상식이다. 사진 속의 표정들은 대부분 딱딱하고 무표정하다. 그런데 왜 정원은 이런 형식을 취하지 않고 웃으며 찍었을까? 생각을 해봤다. 비록 자신은 죽었지만 그가 좋아하고 사랑하는 사람들이 장례식장에 와서 사진을 볼 때 자신의 편하고 좋은 모습을 보여주고 싶기 때

문일 것이다.

　마지막으로 살펴볼 사진은, 그가 죽기 전에 사진관의 진열장에 걸어둔 다림을 찍은 흑백사진이다. 이는 사랑이라는 단어가 사진이라는 매체를 통해서 드러나는 장면이다. 사랑은 눈으로 볼 수 없다. 하지만 그가 찍은 사진에서는 느껴진다. 이 사진들을 보면서 '사진사가 찍은 것' 과 혹은 '사진가가 찍은 것' 이 얼마나 큰 차이가 날까 생각해봤는데 무의미하다는 생각이 든다. 단지 다른 부분이 있다면, 사진가들은 어떤 여자를 예쁘게 찍어야 될 상황이 발생한다면 그 순간만큼은 상대방의 외모에 관계없이 자신의 애인이라고 생각하고 사진을 찍는다는 얘기를 들은 적이 있다. 상대방을 좋아하지 않아도 억지로 그런 감정을 만드는 것인데, 정원처럼 좋아하는 사이라면 그럴 필요도 없이 최고의 사진으로 찍힐 것이다.

　찍히는 사람과 가장 가까운 사람이 찍어줄 때 가장 예쁘고, 아름답고 보기 좋은, 사랑이 느껴지는 사진이 나온다는 생각이 든다. 사진가들이 사진사들보다 기술적 · 감각적인 능력이 뛰어나다고 하더라도 사랑하는 사람이 찍은 사진보다 더 좋다 혹은 야박하게 나쁘다고 말하기에는 무리가 있다. 어머니를 가장 아름답게 찍어줄 수 있는 사람은 아버지이며, 사랑하는 여인을 가장 예쁘게 찍어줄 수 있는 사람도 마찬가지로 사진가들이 아니라 그녀의 남자친구가 아닐까? 이런 관계에서 사진을 찍는 기술은 별로 의미가 없다.

　정원은 불치병으로 죽지만 그래도 그는 행복한 편(?)이 아니었을까?

그는 죽기 전에 자기가 좋아하는 사람을 만났고, 사진이라도 찍을 수 있었으니까. 사진을 찍을 줄 아는 데도 불구하고, 사랑하는 사람을 찍고 싶어도 그런 대상이 없거나 혹은 사진을 찍을 만한 여건이 되지 않아서 찍어주지도 못하고 헤어지는 경우가 생기면 어떤 심정이 들까……

반복된 일상과 정점 관찰

「스모크」

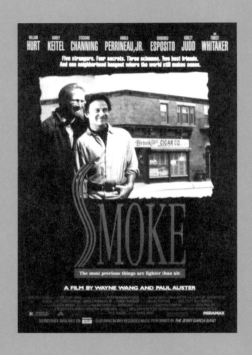

왼쪽에는 작가로 등장하는 폴과 오기가 서 있고 오른쪽 뒤로는 오기의 담배 가게가 보인다. 오기는 자신의 담배 가게 앞에서 매일 똑같은 시간에 일상의 모습을 기록한다.

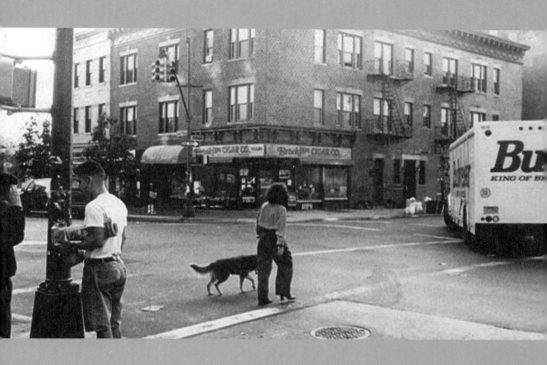

스틸1 이 사진은 언뜻 보기에는 의도하지 않고 우연히 찍힌 듯이 보이지만, 사실은 감독이 구도를 계획적으로 미리 계산하여 찍은 사진임을 알 수 있다. 왼쪽과 오른쪽의 화면은 시선이 차단되어 자연스럽게 중앙으로 시선을 집중시키는데 왼쪽 화면은 두 명의 남자와 가로등이 시선을 차단시키고 있고 오른쪽 화면은 자동차의 뒷부분이 시선을 차단시킨다. 그리고 시선은 화면 중간에서 개를 끌고 거리를 가로질러 걸어가는 여인의 모습으로, 시선이 왼쪽에서 오른쪽으로 자연스럽게 이동한다. 건물 왼쪽과 오른쪽이 정확하게 이등분되고 이등분된 건물 모양 또한 거의 비슷하며 건물의 모양은 여인의 발밑에 있는 아스팔트의 역삼각형과 또한 반복되는 구도를 보인다.

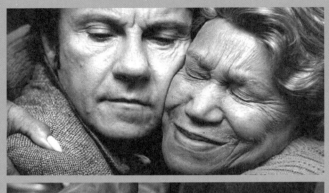

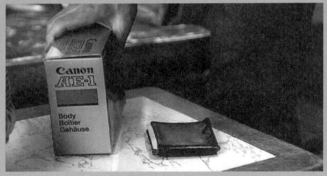

스틸2 맹인 할머니와 오기. 할머니는 오기가 손자인 줄 알고 반기자 오기는 손자 행세를 한다.

스틸3 오기는 맹인 할머니 집에서 할머니가 자는 사이 캐논 AE-1 카메라를 가지고 간다. 이 카메라로 오기는 13년 동안 일상을 기록한다.

스틸4 13년 동안 매일 같은 시간에 오기의 담배 가게 앞의 일상적인 모습을 촬영한 사진들이다. 언뜻 다 비슷해 보이지만 매순간 다른 일상이 담겨 있다.

영화 「스모크Smoke」는 폴 오스터가 쓴 『오기 렌의 크리스마스 이야기』를 영화화한 것이다. 세계 영화사를 빛내는 100편의 영화 중 「스모크」가 포함된 이유는 중국계 미국인 감독 웨인 왕Wayne Wang의 영화라서가 아니라 아마도 색다른 미국 영화이자 무척이나 따뜻하고 눈물겨운 영화이기 때문일 것이다. 웨인 왕은 그의 다른 영화 「조이 럭 클럽」에서 솜씨 있는 이야기꾼으로서의 재능이 그대로 드러나기도 했다. 베를린 영화제에서 은곰상을 수상한 이 영화는 '장 르누아르와 오즈 야스지로, 에릭 로메르 감독의 장점을 합쳐놓은 걸작'이라는 굉장한 찬사까지 받았다.

웨인 왕은 무심히 스치는 평범한 뉴요커들의 생활도 4000일 동안 찍은 사진으로 자세히 들여다보면 대단한 이야깃거리를 가지고 있음을 「스모크」를 통해 말해준다. 영화의 구성은 몇 개의 단편적인 이야기들이 평행하게 이어지는 수평적 구도를 취하고 있다. 그런 구성에 어울리게 총 다섯 개의 단락으로 구성되어 있다. 각 단락들의 제목은 이 영화의 주요 등장인물들의 이름으로 붙여져 있다. 줄거리를 살펴보자.

첫번째 단락 '폴'에서, 작가인 폴(윌리엄 허트 분)은 몇 년 전 임신 중인 아내가 살해당한 이후로 더이상 글을 쓰지 못하고 있었다. 어느 날 길을 가다가 자동차에 치일 뻔 한 그를 라쉬드(해롤드 페리누 분)가 구해준다. 폴은 라쉬드에게 음료수를 사주고 며칠간 자신의 집에 묵으라고 권한다. 한편 폴은 오기의 집에서 오기가 13년 간 매일 같은 자리에서 같은 시간에 찍은 수천 장의 사진을 들여다보다가, 죽은 아내가 찍힌 사진을 발견하고

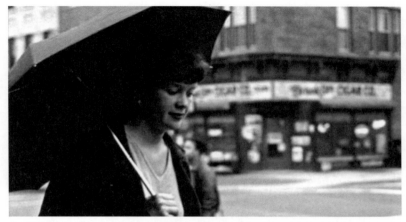

오기가 폴에게 4000장의 사진이 담긴 앨범을 보여주지만 폴은 건성으로 본다. 그러나 그 사진들 속에서 폴의 죽은 아내 엘렌의 사진을 발견한다.

눈물을 흘린다.

두번째 단락 '라쉬드'. 12년 전 라쉬드의 어머니는 죽고 아버지는 사라진다. 그러나 아버지가 부근의 주유소에서 일한다는 말을 들은 라쉬드는 아버지를 찾아가는데, 아버지는 자기 자식을 알아보지 못한다. 라쉬드는 아버지가 있는 허물어가는 주유소에서 청소하는 일자리를 얻는다. 아버지는 왼팔에 갈고리를 끼우고 있는데, 이는 12년 전 라쉬드의 어머니가 죽은 자동차 사고로 인한 것이다. 아버지는 "신이 아내에게 못되게 굴은 자신에게 경고의 뜻으로 팔을 가져갔다"고 아이러니하게 말한다. 라쉬드는 주유소를 청소하다 거의 고장 난 흑백 텔레비전을 발견하고 폴에게 가져다준

다. 그것으로 그들은 함께 야구경기를 본다. 폴은 야구경기를 볼 때는 반드시 '베이스볼 캡'을 쓴다. 폴은 라쉬드에게 알프스에서 조난당해 죽은 한 아버지와 수십 년 후 알프스에서 꽁꽁 얼은 아버지를 발견한 아들에 대한 이야기를 한다. 이제 그 아들들은 이미 당시 아버지보다 더 나이가 들었다. 라쉬드는 강도 사건에 얽혔는데 그 강도들에게서 다시 6000달러를 훔쳐서 가지고 있다. 라쉬드는 열일곱 살 생일날 폴과 서점에 갔다가, 작가인 폴을 알아보는 서점 점원을 자신의 생일 파티에 초대한다. 이날 저녁 술집에서 폴은 오기를 만나 라쉬드를 담배 가게에 취직시켜달라고 부탁한다. 다음날부터 라쉬드는 담배 가게에서 청소를 하는데, 실수로 오기가 사둔 5000달러 상당의 쿠바 산 시가를 모두 물에 젖게 한다. 라쉬드는 오기에게 자신의 미래라고 생각했던 돈 5000달러를 넘겨준다. 한편 라쉬드에게 돈을 뺏긴 강도 두 명이 폴의 집에서 그를 총으로 협박하지만, 밖에서 그것을 본 라쉬드가 경찰에 신고하여 체포된다.

세번째 단락 '루비'. 오래전에 사라졌던 오기의 애인 루비(스톡커드 캐닝 분)가 나타난다. 왼쪽 눈에 검은 안대를 한 루비는 자신과 오기 사이에 딸이 있다면서, 열여덟 살이 되어 무뢰한과 살고 있는 임신한 딸이 걱정된다고 말한다. 그러나 오기는 믿지 않는다. 오기는 루비와 함께 그 딸을 찾아가지만, 딸은 매우 격앙된 상태로 이미 며칠 전 낙태를 했다면서 그들을 쫓아낸다. 한편, 라쉬드가 있는 주유소로 오기와 폴이 찾아간다. 여기서 라쉬드는 자신의 아버지(새로 결혼해 아기가 있다)에게 자신이 누구인

지 밝히게 된다. 이들은 함께 피크닉을 한다. 폴은 라쉬드에게 "1942년 50만 명이 사망한 독일군의 레닌그라드 포위 때, 한 작가가 10년 동안 써온 수고手稿를 시가를 말기 위해 사용했다"는 일화를 말한다. 오기는 루비에게 5000달러를 준다. 자신의 딸이 맞느냐고 오기가 묻자 루비는 확률은 50대50이라고 얘기한다.

네번째 단락 '싸이러스'. 자신의 방안에서 음악을 크게 틀어 놓고 있던 오기는 울리는 전화벨을 듣지 못하다가 한참 후에 전화를 받는다. 라쉬드를 찾았다는 전갈이었다. 오기는 그의 친구 폴과 함께 라쉬드가 일하는 주차장으로 간다. 라쉬드라는 이름이 가명이었음이 드러나고 토마스 제퍼슨 콜이라는 본명이 밝혀지면서 주차장 주인의 아들이라는 사실을 알게 된다.

다섯번째 단락 '오기'. 『뉴욕 타임스』로부터 성탄절 이야기를 청탁받은 폴에게 오기는 "자신에게 식사 대접을 하면 좋은 성탄절 이야기를 들려주겠다"고 말한다. 10여 년 전 오기는 담배 가게에서 잡지를 훔쳐 달아나는 한 흑인 아이를 쫓아가기 시작했다. 그 아이가 떨어뜨린 지갑에서 어린 시절 등의 사진들을 본 오기는 경찰에 신고하지 않는다. 그후 크리스마스가 되자 오기는 지갑에 있던 운전면허증의 주소를 찾아간다. 초인종을 누르자 문이 열리고 어느 눈먼 할머니가 나와, 오기를 손자로 오인하고 포옹한다(스틸2). 오기는 할머니가 맹인이지만 손자와 낯선 사람을 못 알아볼 리는 없다면서, 자신과 할머니는 '놀이Spielchen, 小劇'를 한 것이라고 말한다. 오

기는 자신이 손자인 양 행동하고 할머니와 식사를 하면서 많은 이야기를 나눈다. 그리고 화장실에 갔을 때, 몇 개의 카메라가 포장도 뜯지 않은 채 놓여 있는 것(스틸3)을 발견하고 그중 하나를 챙긴다. 화장실에서 나오니 할머니는 이미 잠이 들어 있었고, 오기는 돌아온다. 그 후 오기는 그 카메라로 매일 사진을 찍는다. 얼마 후 오기가 그 할머니를 찾아 갔을 때, 할머니는 이미 그 집에서 없어졌다. 폴은 "아마 오기와 보낸 성탄절이 할머니의 마지막 성탄절 일수도 있었겠다"고 말한다. 폴은 오기의 이야기를 신문사에 보낸다.

반복된 일상

■

"같아 보이지만 천천히 보면 하나하나가 모두 다르다네. 밝고 어두운 아침…… 여름과 가을 햇살…… 아는 이가 있는가 하면 낯선 이도 있어. 낯선 이가 어느덧 이웃이 되기도 하지."
— 영화 「스모크」 중 오기의 대사

브루클린의 작은 모퉁이의 담배 가게를 중심으로 벌어지는 소소한 일상을 담고 있는 이 영화에서 아주 인상적인 장면이 있다. 오기는 어느 날 폴에게 자신의 사진첩을 보여준다. 그 사진첩에는 오기가 13년 동안, 매일 가게 앞에서 아침 8시에 찍은 거리의 사진이 무려 4000장이나 채워져 있

다. 늘 똑같은 위치, 똑같은 시간에 찍은 것이다. 사진첩을 대충 보는 폴에게 오기는 "천천히 보라"고 충고한다. 폴이 "다 똑같지 않냐"고 반문하자 오기는 그 이유에 대해서 설명해준다. 맑은 날 아침, 흐린 날 아침, 여름 햇볕, 주말, 주중, 우산을 든 사람, 겨울 코트를 입은 사람, 짧은 셔츠에 반바지를 입은 사람 등등, 다른 사람이 같아질 때도 있고 똑같은 사람이 사라지기도 한다는 것이다. 햇빛이 다르고, 사람이 다르고, 지나가는 차가 다르고, 심지어 바람의 움직임도 다르다는 것이다. 그리고 지구가 태양 주위를 돌고 태양은 매일 다른 각도로 지구를 비추니, 결국 같은 사진은 단 한 장도 없다는 것이다.

영화의 화면 구성이 취하고 있는 양식을 보면, 지극히 사실주의적인 노선을 선택한 듯 보인다. 카메라의 앵글, 구도, 조명은 극단적 혹은 인위적이지 않은 입장을 취한다. 사선 구도 등과 같은 불안정한 구도를 배제하고 인간의 눈과 비슷한 느낌의 심도를 유지하고 있다. 그런 화면 구성으로 인해 이 영화는 마치 실제 생활의 한 단면을 잘라서 화면에 옮겨놓은 듯한 느낌을 준다. 그리고 영화는 인생이란 어쩌면 담배연기처럼 의미 없고 덧없는 삶의 연속이라고 이야기하지만, 그 속에는 삶이 있고 삶을 바라보는 따뜻한 눈길이 있음을 암시한다.

오기가 찍은 4000장의 사진(스틸4)에서는 사람들의 일상이 묻어나온다. 어떤 특별한 포즈를 취하고 찍은 것이 아니라, 단순히 그 시간에 행동했던 그대로의 모습 자체로 사진에 흔적을 남겼다. 하지만 같은 장소에서

찍은 일상의 단면은 그 사진 하나하나가 아주 다르다. 앞에서 말했듯이, 그 날의 날씨와 찍힌 사람이 다르고 계절이 다르다. 그 흔한 풍경이 날마다 조금씩 바뀌는 모습, 그리고 사람들의 변화, 세월의 변화…… 그 미묘한 변화가 그대로 사진에 담겨 있다. 일상이라는 말은 정말 늘 자연스러운 상태를 말한다. 하지만 그 일상의 모습은 매순간이 다르며 그 순간의 일상은 다시 돌아올 수 없는 것이 된다. 그래서 일상의 소중함을 느낄 수 있다는 것 아닐까.

한 가지 재미있는 점은 똑같은 '일상'이라는 모티브가 감독의 시선에 따라서 다르게 보여진다는 것이다. 1995년에 제작된 「스모크」보다 10여 년 전인 1984년 짐 자무쉬Jim Jarmusch가 연출한 「천국보다 낯선」은 많은 차이가 있다. 「스모크」에서는 같은 장소와 상황에서 다르게 느껴지는 일상의 모습을 찾으려 했다면, 「천국보다 낯선」에서는 에바와 에바의 사촌 오빠 윌리가 식탁에서 '텔레비전 디너'에 관해 대화하는 장면에서 일상의 단편적인 모습을 드러낸다. 그들의 대화는 이렇다.

"티브이 디너 안 먹을래?" "안 먹어, 배고프지 않아." "왜 티브이 디너라고 부르지?" "그냥…… 티브이를 보면서 먹으니까…… 텔레비전 말이야." "텔레비전이 뭔지는 나도 알아." "그 고기는 어디서 난거야?" "뭐?" "그 고기는 어디서 난거야?" "쇠고기지 뭐." "쇠고기야? 고기같이 보이지 않는데." "휴…… 상관하지 마. 어쨌든 여기선 이런 걸 먹는다구. 고기, 야채, 디저트, 그리고 설거지할 필요도 없어."

이런 식으로 반복되는 일상의 대화를 통해서 황폐한 미국 생활을 암시하고 있다. 또한 주인공들은 자신이 살고 있는 뉴욕에서 클리블랜드와 플로리다로 옮겨 다니지만, 이 영화에서 장소 이동이 상징하는 의미는 없다. 클리블랜드로 가는 차 안에서 주인공들은 어딜 가나 다 똑같다고 중얼거린다. 어디를 가든지 그들의 일상은 변하는 것이 아니다. 즉, 자신이 살고 있는 곳이 아닌 다른 공간을 가더라도 일상은 변화하지 않는다는 것이다. 환경과 위치가 바뀌더라도 산다는 것은 다 똑같으며 그 일상의 테두리 안에서 벗어날 수 없음을 의미한다.

정점 관찰

■

"7번가와 8번가의 모퉁이를 매일 오전 8시에 찍은 거지. 날씨야 어떻든 4000일 동안 찍었어. 난 매일 휴가 가는 기분으로 같은 장소 같은 시간에……"
─영화 「스모크」 중 오기의 대사

'정점 관찰定點 觀察'이라는 것은 동일한 장소에서 카메라가 움직이지 않고 일정하게 대상을 관찰하듯이 사진을 찍는 태도를 말한다. 이런 식의 촬영 방법은 사진을 찍는 사람과 대상 간에 심리적인 거리를 유지하는 것이 보통이다. 즉, 촬영자의 의지가 적극적으로 개입되어서 작위적으로 촬영

하는 것이 아니다. 여기에서 의미하는 관찰은 오기의 사진 찍는 태도와 연관이 있다. 단순하게 일상을 바라보는 구경꾼의 의미보다는 자신의 일상을 기록하고 싶은 작은 소망이 담겨 있다. 어떤 특정한 대상에 대한 관찰보다는 폭넓게 자신의 주변을 기록한 것이다.

　오기가 사용한 카메라는 '캐논 AE-1'이다. 그는 매일 똑같은 장소에서 5분 동안 촬영한다. 그런데 왜 하필이면 제한된 촬영 시간이 5분일까? 그것은 오기가 의미를 부여한 한 순간이 5분인 것으로 판단된다. 아울러, 짧은 시간이지만 그에게 그 5분이라는 것은 하루 중 그가 '선택한' 순간이다. 이 영화에서는 어떤 특정한 선입관, 트릭, 편견, 관념, 특히 사진에서의 기술적인 부분에서 기교를 부리지 않으며, 어떤 관념에 사로잡혀서 대상을 관찰하는 것이 아니라 순수한 마음의 상태로 돌아가서 대상을 있는 그대로, 즉 눈으로 본 것과 거의 유사한 상태로 찍고자 하였다는 데 의미를 둘 수 있다. 한 장의 사진은 한 '순간'에 불과하다. 그런데 이 순간이라는 개념은 신뢰하기 힘든 부분이 있다. 영화에서는 오기가 사진을 찍고 조그만 노트에 언제, 어느 장소에서 몇 시에 찍었다는 내용을 기록하는데, 하루 24시간 중에서 길거리를 지나가는 사람을 500분의1의 셔터 스피드로 찍은 그 시간이 왜 순간인지는 생각해볼 여지가 있다. 다른 의미에서는 1995년 6월20일 8시 10분 4초라는 시간에서부터 1995년 6월 20일 8시 10분 0.001초라는 지속되는 시간의 사이일 뿐이다. 사진이 찍히는 순간은, 시간상으로는 멈추어져 있지 않다. 또한 움직이는 사람의 모

습이 사진으로 포착되었다는 설명보다는, 그 시간에 살아 있는 존재의 지속을 의미한다는 것이 맞는 표현일 것이다. 결국 사진 속에 찍힌 현실이 이미 지나간 과거임에도 불구하고 현재의 우리를 그렇게 변화시키는 까닭은 사진이 과거일지라도 언제나 현재로 밀어 올려져 '지금 여기'를 구성하는 시간의 역사이기도 하다는 것이다. 더욱이 우리가 가보지 못하고 경험하지 않은 시간과 공간을 담고 있다 하더라도 그 사진에 찍힌 순간은 시간의 마력을 증명한다. 그리 유별나지는 않지만 사진이 우리를 사로잡고 놓아주지 않는다면 그것은 아마도 사진이라는 매체 자체의 힘일 것이다. 모든 것을 재현하려는 사진의 욕심은 시간에 대한 집착이다. 흘러가는 시간을 낚아채서 저장하는 사진은 그래서 영화에서 오기의 사진이 '걸작'이 아니더라도 위대한 가치를 지닌다는 데 의미를 두고 싶다.

우울한 도시에 파랑새는 있을까?

「우 작」

오른쪽 끝에서 왼쪽 위로 가로지르는 사선 구도로 인해 성당과 연기를 뿜어내는 건물들이 더 멀리 있는 듯한 공간감이 느껴진다. 이런 공간의 효과 때문에 이 남자의 뒷모습이 더욱 고독하고 슬퍼 보이고, 마치 남자의 뒷모습이 실루엣처럼 보인다. 먹구름은 이 남자의 근심과 그리 밝지 않은 미래를 암시한다.

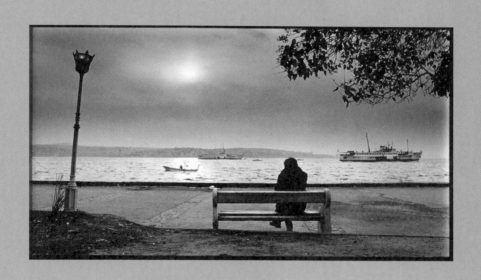

스틸1 이 사진은 수직과 수평 구도가 공존한다. 우선 수평선과 배, 벤치 등으로 수평 구도가 자리 잡고, 벤치에 앉아 있는 남자와 가로등으로 수직 구도가 구성되었으며, 태양과 나뭇가지 때문에 균형적인 무게 중심에 약간의 변화가 생겼다. 또한 화면을 위아래 두 개로 양분한 '딥틱(Diptych)'의 방법은 육지와 바다를 자연스럽게 가르는 역할을 한다.

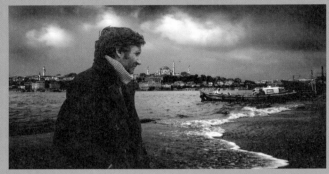

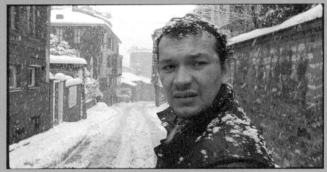

스틸2 영화 전체를 통해 우울한 분위기를 연출해내는 감독은 어두운 항구도시 이스탄불의 풍경을 롱 테이크로 담아내, 적막하고 우울한 풍경을 강조했다.

스틸3 칸 영화제에서 남우주연상 공동 수상을 한 에민 토프락은 영화제가 개막하기 직전 스물여덟이라 는 젊은 나이에 운명을 달리했다. 함께 수상된 또다른 주인공 무자퍼 오즈데미르는 토프락의 사망으로 인한 불참 소식에 자신도 시상대에 오르지 않았다고 한다.

「우작」은 2003년 제56회 칸 국제영화제에서 대상과 남우주연상을 공동 수상하는 영예를 안은 작품이다. 「우작」에는 변방에서 온 영화들이 종종 드러내곤 하는 정치색이 보이지는 않는다. 우리에게는 뒤늦게 알려졌지만, 세계 영화계에서 수년 전부터 주목받아온 감독 누리 빌게 세일란Nuri Bilge Ceylan의 저력이 농축된 작품이니만큼 서투른 면이 없는 게 당연하다. 하지만 세일란은 세번째 장편 영화인 「우작」에서 초저예산의 악조건 속에서 친척들까지 동원하면서 제작, 각본, 촬영, 연출을 혼자 해결했다. 참혹한 경제 불황기의 이스탄불을 배경으로 꿈을 잃어버린 채 살아가는 한 중년 남자와 꿈을 찾아 도시로 찾아드는 순박한 청년의 이야기를 다룬 이 영화에서는 겨울 풍경이 을씨년스러운 이스탄불에서 소통하지 못한 채 살아가는 현대인의 고독감을 보여준다. 「우작」은 인간적인 접촉이나 감정의 나눔 따위는 보여주지 않는다. 단지 자기 안에 틀어 박혀서 점점 더 불행해져가는 인간상들을 담담하게 그려낼 뿐이다.

피폐한 경제 때문에 먹고살기가 막막해진 유제프(에민 토프락 분)는 시골을 떠나 이스탄불의 친척을 찾아온다. 그러나 그 친척에게 유제프는 반가운 손님이 아니다. 일자리를 구하러 매일 나가보아도 낯선 이방인에게 기회는 쉽게 주어지질 않고, 그의 어깨 위로 눈만 하염없이 내릴 뿐이다(스틸3). 그의 친척 마흐무트(무자퍼 오즈데미르 분)는 한때 안드레이 타르코프스키 같은 영화감독이 되고 싶었던 사람. 바흐의 음악을 즐기면서도 포르노그래피를 훔쳐보는 이중적인 성격의 소유자이기도 하다. 하지만

그는 영화감독의 꿈을 접고 상업 사진작가로 성공해 중년을 맞았지만, 늙은 어머니가 병원에 있으며 아내와 이혼하고서 섹스 파트너인 정부와 외로움을 달래며 하루하루 공허한 삶을 살아가고 있었다. 이런 심란한 생활을 하고 있던 마흐무트는 유제프가 하는 모든 일이 점점 못마땅해지기 시작한다. 두 사람의 갈등은 분명하게 드러난다. 깔끔한 도시인과 지저분한 시골뜨기는 겉보기부터 다르고, 깐깐한 남자와 어수룩하고 둔한 남자의 마음이 맞을 리 없다. 고전음악을 들으며 독신의 안락한 생활을 누리는 사람과 입에 풀칠하기도 힘들 정도로 변변찮은 생활을 이끌어가야 하는 사람이 어찌 같을 수 있을까? 어울리지 않는 두 사람의 동거가 마흐무트에게는 점점 자기 공간에 대한 침범으로 간주되고 만다. 결국 폭발한 마흐무트는 유제프를 의도적으로 시계 도둑으로 몰아세운다. 캐나다로 떠난 전 부인과 병상에 있는 어머니를 바라보며 생활 속으로 고립되어가는 마흐무트의 감정은 메말라 있다. 하지만 겉으로 보이는 그의 모습은 이상하리만큼 일상적이다. 그리고 결국 유제프는 피우다 만 담배 한 갑을 놓고는 떠나버린다. 마흐무트는 바람 부는 부둣가 벤치에서 유제프가 남긴 선원들이 핀다는 담배를 피워 물고는 오랫동안 바다를 바라본다.

터키어 '우작Uzak'은 우리말로 '머나먼'이란 뜻이다. 새삼 멀어진 인간관계는 물리적인 거리가 아니라 마음의 거리란 생각이 든다. 그런데 그걸 푸는 게 참 쉬우면서도 어렵다. 「우작」에서 보여주는 상황은 먼 나라 이야기가 아닌 우리의 이야기이며, 마흐무트의 모습은 바로 현대인의 모습 그

대로이다. 어려워진 경제 사정 때문에 허리를 졸라매고 살아야 하는 현실에서, 각자의 마음에는 여유가 있을 리 없고, 자신만을 돌보기에도 급급해하는 우리의 모습과 별반 다르지 않다. 이 영화가 세계적으로 호평을 받은 이유는 지금 벌어지는 보편적인 주제를 담담하면서 가슴 아프게 그려냈기 때문이다. 「우작」은 유제프가 떠난 뒤 바다를 바라보는 마흐무트의 뒷모습을 보여주면서 결말을 맺는다. 아마도 그는 눈앞에 펼쳐진 바다 풍경을 보면서 멀어진 마음의 거리와 그가 떠난 공간의 거리를 매번 느끼면서 살아가야 할 것이다. 이 두 배우 중 유제프 역의 에민 토프락은 칸 영화제 공개 이전에 교통사고로 사망했다. 그래서 「우작」의 유제프가 더욱 슬프게 느껴지고, 눈 내리는 막막한 풍경이 시리도록 오래 기억에 남을 것 같다.

영화 평론가 오동진은 "「우작」은 신기하게도 홍상수 감독의 영화와 닮은 점이 많다"고 말한다. 홍상수 감독의 영화가 터키 풍경으로 리메이크된 것 같다는 느낌마저 든다. 그만큼 세일란 감독 역시 일상의 비루함과 지독하게 삭막하고 쓸쓸한 현대인들의 내면을 담아내는 데 주력했다. 홍상수와 세일란 감독의 차이는 그 속마음을 이미지로 표현해내는 방식, 즉 스타일에 있다.

스토리가 진행되는 내내 우울한 분위기로 일관하는 「우작」은 어두운 항구도시 이스탄불의 풍경을 롱 테이크(길게 찍기)로 담아낸다. 그 장면 하나하나는 바로 우리의 우울한 자화상이다.

우울한 도시에 파랑새는 있을까?

■

영화는 아직도 첫눈이 쌓여 있는 하얀 들판과 눈이 녹아 고스란히 그 모습을 보이고 있는 산과 마을을 정확하게 프레임의 반으로 나눠서 보여준다. 이처럼 양분화 된 두 개의 화면을 보여주는 것이 '딥틱Diptych'이라는 방법이다. 위아래가 두개의 프레임으로 나누어진 사진처럼 보이는 화면은 두 이미지의 비교를 통해서 관객들이 적극적으로 사고하도록 유도한다. 이런 방식은 영화의 중반부에서도 자주 나타난다. 가운데 서 있는 기둥을 중심으로 왼쪽에서는 마흐무트가 거실에서 책을 보는 장면이, 오른쪽에는 유제프가 베란다에서 담배를 피우는 장면이 나오는데, 두 사람이 서로 융합될 수 없는 마음의 벽을 느끼게 하는 심리 상태를 보여주는 듯하다.

첫장면 다음 화면에서는 눈이 녹지 않은 하얀 들판을 한 사내가 걸어오는 장면이 나온다. 쓸쓸해 보이는 걸음걸이와 표정…… 영화는 고향을 떠나는 사람들의 모습을 한참동안 비춘다. 이어서 화면이 바뀌면 한 사내의 메말라 보이는 거친 숨결 뒤로 흐릿한 방안 풍경이 비춰진다. 이어지는 행위와 아무런 상관없이 느껴지는 쓸쓸한 분위기. 감독은 어떤 이유 때문에 쓸쓸한 느낌의 화면을 만들었을까? 영화는 초반부에 아무 대사 없이 이같은 쓸쓸한 분위기의 화면만을 가득 담아낸다. 이스탄불에서 고향을 떠나왔지만 타향살이에 적응하지 못하고, 그 누구도 반겨주는 곳이 없는 이방인과 경계인의 이야기를 보여준다. 즉 이 영화는 어디에도 마음 둘 곳이

없는 마음속 경계인의 모습을 그려내는 것이다.

　이 영화는 내용뿐만 아니라 기술적인 면에서도 가슴 가득히 밀려오는 쓸쓸한 화면을 아주 효과적으로 표현하고 있다. 지루하게 느껴질 만한 영상이기도 하지만, 음영을 효과적으로 사용할 뿐 아니라 잔잔한 음악 한 곡도 제대로 흐르지 않는 이 영화에서 쓸쓸한 분위기를 한껏 고조시키던 작은 소음들, 그리고 영화 곳곳에서 보는 이로 하여금 애처로운 웃음을 짓게 만드는 쓸쓸한 유머들까지, 모두 쓸쓸함을 가득 품고 있다. 이런 감정이 나에게 그대로 전도가 된 것인지는 모르겠지만, 가슴의 빈 공간을 싸늘하게 하는 그 쓸쓸함 자체가 영화 속에 푹 빠지게 만든다. 개인적으로 이 영화에 매료되는 좀더 직접적인 이유는, 주인공 마흐무트가 사진 찍는 사람들의 현실적인 습성을 많이 닮았기 때문이다. 사진 찍는 사람들은 이 영화에서처럼 자신을 인정받고 싶어하는 심리가 있다. 주인공은 자신의 출세를 위해서라면 여자친구나 친척이라도 그다지 중요하게 여기지 않는다. 오로지 주인공이 살아가는 가치관은 다른 사람에게 인정을 받고 성공하는 것이다. 그래야만 그가 지금까지 살아온 시간과 열정에 대한 보답을 사회적으로 환원 받을 수 있다고 생각하고 있다.

　현대 사회는 많은 증후군을 낳았는데, 그 중 '파랑새 증후군'이라는 것이 있다. 벨기에의 극작가이며 시인이자 수필가인 모리스 마테를링크의 동화극 「파랑새」의 주인공처럼 장래의 행복만을 몽상하면서 현재의 할 일에 정열을 느끼지 않는 증후를 일컫는다. 이것이 21세기를 살고 있는 우리

의 모습이 아닐까? 우리는 주변의 작은 일상보다는 더 먼 곳을 바라보며 살아가고 있다. 이 같은 유토피아를 꿈꾸는 심리는 마테를링크의 동화책에서 찾아진다. 아이들은 밖으로 나가서 파랑새를 찾아보지만 쉽게 눈에 보이지 않는다. 결국 아이들은 자신의 새장 속에 있는 새가 파랑새였음을 알게 된다는 이야기이다. 행복이라는 것은 명예가 올라가고 다른 이에게 인정받는 것에서 자신의 존재 이유를 찾을 수도 있겠지만, 어쩌면 일상생활의 조그만 기쁨 속에서 만족감을 얻고 행복을 느낄 수 있지 않을까?

왜 사진을 찍는 것인가?

■

"사진은 끝났어, 친구."

"죽기도 전에 죽었다고 발표하는군. 이상을 묻어버리고 모든 걸 돈벌이로 만들 권리는 없어."

— 영화 「우작」 대사에서

'왜 사진을 찍는 것인가?' 라는 물음은 참 어렵다. 굳이 말한다면 내가 대상을 바라보고 생각할 수 있는 매체가 카메라이며, 대상을 바라보고 생각한 것을 물리적인 카메라라는 도구를 통해 재현한다는 정도일 것이다. 내 눈앞에 존재하는 대상을 파인더를 통해서 바라보는 행위는 셔터를 눌러서 대상을 찍는 행위로 연결된다. 그리고 내가 보고 싶은 만큼만 대상의

이미지를 선택하여 가지는 이 행위에는 내가 생각하는 것과 그런 행위를 하고자 하는 개인적인 욕망이 숨겨 있다.

그렇다면 이런 질문을 다시 할 수 있다. 대상을 재현하는 행위는 그림 또는 다른 매체를 통해서도 할 수 있는데, 왜 하필 카메라를 이용하는가? 그것은 사람마다 개인차가 있겠지만, 나의 경우에는 그림이나 다른 매체보다도 사진을 찍을 때 더 만족감을 느끼기 때문이다. 그렇다면 마흐무트는 '사진·카메라'를 어떤 방식으로 이해하고 있었을까? 그의 친구들이 마흐무트에게 한 말을 근거로 추측한다면, 젊은 시절에는 사진 자체에 대한 열정으로 가득 찬 사람으로 비추어진다. 젊은 시절 '백색 계곡'을 더잘 찍기 위해 레시코 정상을 등반하기까지 한 사진작가였지만, 이제는 "사진은 끝났어, 친구"라며 사진으로 돈 되는 일만 한다. 하지만 시골에서 이스탄불로 올라온 빈털터리 사진가에게 이제 그런 사치스러운 이상은 남아 있지 않다. 아니 어쩌면 그는 잃어버려서는 안 될 그 무언가를 벌써 잃어버렸는지도 모른다.

마흐무트는 이미 자신의 이상에서 너무 멀어졌다. 영화 제목 '우작(머나먼)'은 이렇게 마흐무트의 심리 상태를 고스란히 보여주는 것 같다. 이 영화의 감독이 사진작가 출신이고, 또한 주인공 역시 사진작가라는 측면에서 사진은 두 가지 의미로서 작용한다. 감독이 이 영화를 찍을 때 사용하는 방식은 적극적인 참여자로서 역할하지 않고, 담담하면서 조심스럽게 쳐다보듯이 촬영하는 '관찰자 Observer'의 시점에 머물러 있다. 또한 영화에

등장하는 주인공이 사용하는 카메라는 자신의 이상을 접어버리고 돈을 벌수 있는 물질적인 도구로서 기능한다는 점이다. 여기에는 사진작가로서의 개인적인 시선이 존재하지 않는다. 사진작가로서 사진을 찍었을 때 느껴지는 깊은 애정 따위는 없다. 그저 무덤덤하게 형식적으로 작업하는 모습만이 보일 뿐이다. 이런 이유 때문에 그가 근사하게 인물사진을 찍는 장면은 나오지 않고 '정물 사진'과 '복사 사진'을 찍는 사진가로 등장한 것이 아닌지 모르겠다. 결국 주인공은 처음에는 사진이 좋아서 사진을 찍는다는 것 자체에서 즐거움을 찾았지만, 나중에는 자신이 왜 사진을 찍는지에 대한 근본적인 의심조차 하지 않는다. 사진을 단순히 먹고살기 위한 방편으로만 대하는 것은 얼핏 이해가 안 되는 부분일 수도 있다. 하지만 이것은 단순하게 주인공 한 사람만의 문제가 아니며 다른 사람의 이야기도 아니다. 주인공의 모습은 나를 비롯한 우리의 모습일 것이다. 반복적으로 똑같이 되풀이되는 삶에 안주한 주인공의 모습은 꿈을 잃어버린 채 현실에 매몰되고 있는 우리의 안타까운 모습을 대변하는 것이다.

가족사진의 의미

「소 름」

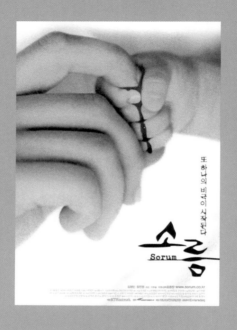

포스터에 쓰인 사진은 검지를 아기가 움켜잡고 있는 장면인데, 여기에서 흐르는 피는 인연의 악순환을 상징한다.

스틸1 미금아파트 504호에 이사 온 남자주인공은 남편에게 구타당하며 밤에 편의점에서 일하는 여인에게서 호기심을 느낀다. 둘은 가까워지지만, 둘 사이에는 그들도 모르게 악연의 끈으로 연결되어 있었다.

스틸2 영화의 배경이 된 당장이라도 쓰러질 듯한 미금아파트. 이 공간에 잔뜩 일그러진 한국사회에 대한 감독의 근심과 두려움을 반영되어 있다.

스틸3 남편에게 구타당하며 살던 선영이 피범벅이 되어 용현을 찾아온다. 이들은 선영이 죽인 남편을 몰래 야산에 묻는다.

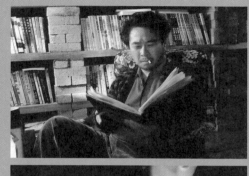

스틸4 504호에 관한 소설을 써서 성공하려는 야심을 가진 505호의 이 작가
는 용현에게 504호에 얽힌 불길한 사건들에 대해 이야기해준다.

스틸5 불길한 사건이 연속되던 504호의 비밀은 하나둘 씩 그 연결고리가 밝
혀지며 용현이 자신의 숨겨진 과거에 대해 알게 된다.

영화「소름」은 윤종찬 감독이 미국 유학 시절 만든 단편영화「메멘토」에서 출발한다. 그 단편영화 역시 한 젊은이가 다 허물어져가는 아파트에 도착해서 30년 전 그곳에서 벌어진 살인사건과 자신의 관계를 깨닫게 된다는 이야기다. 「소름」은 그 단편영화와 모티브나 이야기의 뼈대는 같지만 굉장히 다른 영화다. 이 작품은 금방 무너질듯 잔뜩 일그러진 한국사회에 대한 감독의 근심과 두려움을 반영하고 있으며 동시에 장르의 관성이나 시스템의 요구에 타협하지 않는, 촘촘한 내러티브와 강한 캐릭터로 승부수를 던진 미학적 야심의 결과다. 만약「소름」이 무서운 영화로 느껴지지 않고 슬픈 영화로 기억된다면 그건 감독의 의도가 잘 전달되었기 때문이다.

이 영화의 줄거리를 살펴보자. 곧 재개발될 낡은 아파트에 한 청년이 도착한다. 미금아파트 504호에 새로 이사 온 그의 이름은 '용현(김명민 분)'이다. 택시운전을 직업으로 삼는 그는 밤에 출근하여 편의점에서 밤샘 아르바이트를 하는 510호의 여인 '선영(장진영 분)'에게 호기심을 느낀다. 도박에 눈먼 남편에게 매 맞고 사는 그녀는 비바람이 몰아치던 어느 날 밤 용현 앞에 피투성이가 된 채 나타난다. 사고사인지 계획된 살인인지 알 수 없는 급박한 상황에서 용현은 선영을 도와 그녀의 남편을 야산에 묻는다. 이 사건을 겪으면서 둘은 가까워지지만 불길한 징조가 하나둘 나타난다. 505호에 사는 '이 작가(기주봉 분)'는 504호에 얽힌 사건들을 용현에게 알려준다. 용현이 이사 오기 전에 살던 광태라는 젊은 작가 지망생이 불타

죽은 일. 30년 전 바람난 남자가 아내를 죽이고 도망친 뒤 갓난아기 혼자 아파트에 남아 며칠 동안 울고 있었던 일 등. 이 작가는 이런 사건들이 30년 전 억울하게 죽은 여인의 원혼에서 비롯됐다며 이걸 소재로 소설을 쓰고 있다고 한다. 고아인 용현은 30년 전 504호 살인사건의 생존자인 갓난아기가 자신이 아닐까 생각해본다. 그냥 굶어죽어도 몰랐을 일인데 불이 나는 바람에 발견됐다는 그 아이처럼 용현의 몸에는 기억할 수 없는 사건이 남긴 화상자국이 선명히 남아 있었다.

"누군가 있어. 뭔가 말하는 것 같아." 용현이 이사 오기 전 504호에 살던 젊은 작가 지망생은 귀신의 소리를 듣는다. 이곳에서 30년 전 살해당한 여인의 시체가 아직 발견되지 않았다는 사실을 그는 알고 있었다. "그 애가 돌아온다"는 원혼의 음성에 남자는 겁에 질린다. 그는 이 무서운 아파트에서 탈출하기로 마음먹었지만 결국 의문의 화재로 죽는다. 과연 한 맺힌 귀신이 있는 것일까? 「소름」은 이 질문에 대답하지 않는다. 귀신의 존재는 중요하지 않다. 정말로 두려운 것은 귀신의 존재가 아니다. 진짜 두려운 건 따로 있다. 504호에 얽힌 비밀이 하나둘 프레임 안으로 들어왔다 사라지곤 하지만 마지막에 이르면 모든 사건의 전개가 선명해진다. 퍼즐 같은 이야기의 조각들은 거대한 그림으로 완성되면서 자신의 과거에 대해 몰랐던 주인공들에게 공포를 안겨준다. 사소한 소음과 귀에 익은 피아노 소리가 반복적으로 이어지면서 「소름」은 이즈음에서 저주받은 운명들이 고통스럽게 내뿜는 지옥의 '레퀴엠Requiem'을 들려준다.

이 영화는 구태여 장르를 구분하자면 공포영화에 속하겠지만, 「소름」은 공포물의 문법에 종속된 영화는 아니다. 귀신에 관한 증언과 귀신이 부르는 듯한 자장가 소리는 있지만, 귀신이 포착된 장면이나 격렬한 흥분을 일으키는 사운드는 없다. 이 영화는 사람과 사람, 사람과 공간, 공간과 소리 사이에 얼른 눈에 들어오지 않는 두려움을 차곡차곡 쌓아간다.

초반에 강한 인상을 주는 장면이 나온다. 용현이 취객을 태우고 운전하고 있을 때 바로 앞에 오토바이를 탄 야식배달부가 택시를 지체시킨다. "밟아버려. 내가 책임질게. 저런 놈은 뒈져버려야 돼." 터널을 빠져나오는 순간 용현과 취객은 정말 사고가 나서 죽어버린 야식배달부를 목격한다. 한순간 당황한 표정을 짓던 둘은 미친 듯이 웃기 시작한다.

그 악마 같은 웃음이 그들만의 것인가? 시간이 지나면서 영화는 그런 광기와 순박함이 한낱 종이 한 장 차이임을 극명하게 보여준다. 마냥 착하고 어수룩한 모습의 용현을 극단적인 상태로 몰고 가는 것도 지극히 인간적인 어리석음이다. "너, 나 사랑하니?"와 "너, 날 이용한 거지?"라는 상반된 두 질문에 선영은 당황한다. 그녀의 진심이 어디에 있건 중요하지 않다. 용현은 자신의 판단기준과 다르게 행동하는 그녀를 보고 한순간 미쳐버린다. 용현의 살의는 야식배달부를 치어 죽이고 싶었던 취객의 욕망과 별반 다를 게 없다.

파국을 불러오는 데는 사소한 탐욕도 작용한다. 504호에 얽힌 이야기를 소설로 써서 한몫 챙기겠다고 생각한 505호 작가는 용현이 이사 오기 전

작가 지망생이 불타 죽은 현장에서 노트 한 권을 빼돌렸다. 죽은 작가 지망생의 애인이 "어쩌면 이 작가가 불을 지른 것인지 모른다"고 말하는데, 그것이 사실일지도 모른다. 미금아파트 사람들은 무엇이 그들을 향해 두려움과 탐욕을 심는지 모르고 살고 있다.

영화의 전체 구조가 드러나는 후반부에서 「소름」의 등장인물들이 맺고 있는 관계가 드러난다. 30년 전 살인사건, 작가 지망생의 죽음, 이 작가의 소설, 이발소에 걸린 사진 속 인물, 용현이 선영에게 이끌린 이유, 선영 아버지의 광기, 용현의 살의 등은 하나의 실타래에 엮인다. 대를 잇는 악연을 운명으로 믿고 싶지 않다. 이런 사실에서 빠져나오려 하면 할수록 더욱 더 이끌리는 악연이 마침내 형체를 드러내는 순간이다. 「소름」이 인간의 이기심과 어리석음에 관한 이야기를 들려주지만, 그 정도에 머무르지 않고 이야기의 주 무대인 미금아파트가 괴물처럼 보이는 것도 이 순간이다. 금방이라도 허물어질듯 흉한 몰골을 드러낸 이곳은 끔찍한 사건이 잇따른 장소지만 그 실체를 제대로 아는 사람은 거의 없다. 아무것도 몰랐던 사람들은 희생양이 되고 사건에 가장 가깝게 다가갔던 이 작가가 쓴 소설은 출판사에서 퇴짜 맞는다. 겉보기에 아무런 정치적 맥락도 없어 보이는 영화지만, 영화 속에선 서슬 퍼런 비판의 칼날이 들어 있다. 재개발 직전의 미금아파트를 한국사회로 본다면 누구도 용현의 광기나 선영의 비극에서 피해갈 수는 없을 것이다.

가족사진에는 가족이 있는가?

■

얼마 전 어떤 후배와 술자리에서 '기억과 추억의 차이점'에 대해서 이야기한 적이 있다. "'기억'은 단순한 과거의 사실에 대해서 잊지 않고 머릿속 한 구석을 차지하고 있는 것이지만, '추억'은 그 기억을 더듬었을 때 입가에 미소를 짓게 하며 때로는 술안주로도 좋은 무엇이다"라고 나름대로 결론을 내렸었다. 수학적인 공식은 아니지만, '기억'과 '추억'의 차이점을 사진에 대입해보면 '사진은 기억이고, 가족사진은 추억'이라고 할 수 있다. 과연 그럴까? 이것은 일반론적인 결론일 것이다.

이것을 영화 「소름」에 한 번 더 대입해보면, '사진은 생각하기 싫은 기억이며, 가족사진은 불행한 추억'이다. 「소름」을 통해서 찾아보았던 가족사진의 의미는 우울하고 비극적이다. 이 영화를 보고 나면 일반적인 가족사진을 보면서 느낄 수 있었던 '가족 구성원들은 행복해 보이지만, 실제로도 그럴까'라고 의문을 던지게 만든다. 아마도 사진이 찍힌 순간에 느껴지는 행복이란 고정된 이미지가 지속되지 않는 것은 현실에서 부딪치는 상황이 고달프기 때문일 것이다.

영화를 구체적으로 살펴보면, 용현이 단골로 다니는 동네의 조그만 이발소에 걸려 있는 30년 전의 가족사진은 다른 어느 가족사진이 그러하듯이 행복하게 보인다. 하지만 그 후 그 가족에게 일어나는 사건들은 불행의 연속이었다. 또한, 그 가정의 남편은 아내와 아이를 버려두고 옆집 여자와

바람이 난다. 남편은 부인을 살인하고 아이를 버림으로써 그들만의 작은 역사를 말살하려고 한다. 하지만 잔존한 가족사진은 버젓이 그들이 가족이었음을 밝힌다. 이점은 가족사진이 단순히 구성원 개개인의 기억의 매체일 뿐만 아니라 '증거document'로서의 사회적 의미를 지니게 하는 대목이다. 이와 같은 증거는 가족사의 전후 사실을 알고 있는 사람(이발소 아저씨)에 의해서 표면화되면서 명백하게 밝혀진다.

그리고 30년 전 사진 속의 엄마와 아기, 30년 후의 용현. 이렇게 세 명을 생각하면 거역할 수 없는 운명의 저주 같은 것이 느껴진다. 용현의 아버지가 자신의 어머니를 죽였듯이 자신 또한 여동생을 말다툼 끝에 죽이고 만다. 물론 처음부터 여동생이라는 사실을 알고 죽인 것은 아니지만 말이다. 영화에서는 너무 극단적인 방법으로 비극적인 운명을 나타냈다. 하지만 이러한 투정을 부리기에 앞서서 적어도 가족의 선택은 자신의 의지하고는 별개의 문제라는 점을 주시하면, 이 또한 그러한 운명의 굴레가 아닐까 싶다.

이러한 운명의 굴레를 좀더 보충적으로 설명하는 수단으로 영화에는 스티커 사진이 나온다. 우연히 찍힌 스티커 사진은 거역할 수 없는 운명, 어쩔 수 없는 운명의 암시를 드러내는 듯하다. 더군다나 영화에서 등장하는 가족사진은 존재 확인의 수단(앞에서 밝힌 증거의 의미와 겹치는 부분이지만)의 의미를 지닌다고 할 수 있다. 왜냐하면 용현의 존재는 가족사진에서 드러났기 때문이다. 유추해보면 오랜 세월 동안 떨어져 있던 가족이

나 고아의 존재를 확인하고 찾아내는 방법 중에서 일차적으로는 개인의 기억에 의존하지만 기억이 정확하지 않을 때는 기억의 매개체인 사진이 대신한다는 점에서 가족사진의 또다른 의미를 찾을 수 있다. 하지만 영화에서 보이는 비극적인 운명의 가족을 가족이라고 말할 수 있을까? 그들의 가족사진에서 가족은 정말로 존재하는지 묻고 싶다.

세상에서 가장 소중한 가족사진

■

"일반적으로 사진을 이용하게 된 것은 가족이나 어떤 단체의 구성원인 개인의 업적을 기념하기 시작하면서부터였다. 그것이 바로 사진이 갖는 가장 대중적인 용도였다."
― 수잔 손탁

어느 가정집을 가보더라도 대개 벽이나 응접실에 가족사진이 걸려 있다. 시간을 좀더 내어서 자세히 살펴보면 그 집안의 가족 앨범도 찾을 수 있다. 집안의 가족사진 내지는 가족 앨범은 마치 선조로부터 물려받은 유산처럼 어느 한쪽에 잘 보관되어 있기 마련이다. 가족사진의 의미는 일차적으로 가족은 나의 일부라는 의미를 갖는다. 다른 의미로서의 가족의 사회적 의미는 '나'를 어느 정도 대변해주는 역할도 한다.

이처럼 일반적인 가족사진이 갖는 상징적인 고유성은 시대를 초월하여

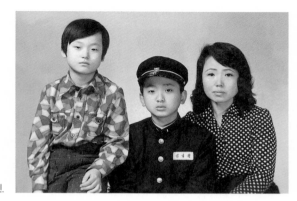

필자의 중학교 입학 기념 가족사진.

그 자체로서 하나의 독자적인 의식 체계를 지닌다. 가족사진의 의미를 구체적으로 살펴보면, 첫째로 가족사진은 가족 중에서 몇 퍼센트나 참여하고 찍어야 가족사진이 성립되는가에 있다. 위 사진은 나의 중학교 입학 기념으로 찍은 가족사진이다. 이 사진을 보면 '나'를 중심으로 왼쪽으로는 남동생과 오른쪽으로는 어머니가 앉아계신다. 우리 가족 중에서 아버지와 여동생이 빠진 사진인데 이런 상황을 모르는 사람이 봤을 때는 여동생과 아버지가 안 계신 것으로 착각할 수도 있을 것이다. 이처럼 가족사진을 정의할 때, 가족(구성원 몇 명이 함께 찍은)사진을 말하는가, 아니면 가족(구성원 전체의)사진을 말하는 것인가를 판가름 한다는 것은 말장난에 지나지 않을지도 모른다. 이런 경우 후자가 설득력 있어 보이지만, 생각해보면 그 어디에도 가족 구성원의 몇 퍼센트 이상이 하나의 프레임 속에 포함

되어 있어야만 가족사진으로 자격이 주어진다는 규정 따위는 없다.

둘째로 가족사진을 '회상의 도구'라고 할 수 있다. 자신이 마음을 주고 가까이 사귀고 있는 사람에게 정신적인 교감을 느끼는데, 그 사람과 헤어져 있을 때 보고 싶어하는 감정이 생기는 것은 당연한 이치다. 특히 가족의 경우는 잠시 떨어져 있거나 거리상 먼 곳에 있는 그 순간에도 가족을 보고 싶어하는 마음으로 가족사진을 지니고 다닌다. 이처럼 가족사진은 회상의 도구로서 유용한 의미를 지닌다. 거리가 멀리 떨어져 있거나 가족 중 누군가 죽음으로 인해 볼 수 없는 경우에도 가족사진을 통해서 가족의 '정'을 회상할 수 있다.

셋째로 '과시욕의 표현'을 들 수 있다. 가족사진을 이렇게 생각하게 된 것은 일반적인 가정에서 보통 가족사진을 다른 사진들보다 유독 크고, 거대하게 걸어놓는다는 점에서였다. 현대사회에서는 가족의 지위나 상황을 보고 그 가족을 평가할 뿐 아니라 개인의 사회적 평가에도 영향을 미친다. 따라서 가족사진은 남에게 보여줌으로써 가족의 행복과 사회적인 지위를 드러내는 일종의 과시욕의 표현이라고 할 수 있다. 가족사진은 항상 집에서 가장 눈에 띄는 곳에 붙여지고, 액자 또한 화려하다. 이런 관점에서 볼 때 가족사진은 다분히 홍보용 효과를 지니고 있다고 여겨진다.

최근의 이러한 경향은 가족사진 본연의 의미가 왜곡된 지나치게 의례적이고 형식적인 점이라고 할 수 있다. 특히, 이런 점은 과거보다는 현대 우리나라에 그 경향이 더 짙어 보인다. 사진이 가족 이기주의의 일면에 이

용된다는 점을 생각하면 씁쓸하다.

넷째로 가족사진이 내포하는 '화해와 용서의 상징적인 의미'를 들 수 있다. 영화「선물」속으로 들어가보자. 집안의 반대에도 무릅쓰고 결혼한 여주인공은 시부모님들로부터 며느리로 인정받지 못한다. 그러나 그녀가 시한부 인생을 선고받았다는 소식을 전해들은 시부모님들은 그녀에게 찾아가 그동안의 냉대에 대해서 사과를 하고 가족으로 받아들이게 된다. 그 후 그들이 제일 먼저 그녀에게 베푼 것은 함께 식사를 하거나 여행을 간 것이 아니라 가족사진을 찍은 것이다. 이것은 단지 사진을 함께 찍는다는 행위의 차원에서 끝나지 않는다. 화해와 용서를 동반한 한 가족임을 상징적으로 함축하는 것이다. 시아버지가 꺼져가는 영혼을 힘들게 붙잡고 있는 며느리의 야윈 손을 자신의 어깨 위로 얹어 놓으며, 슬픔을 감춘 채 무표정한 얼굴을 카메라의 렌즈를 향해 내던지는 장면은 조용하게 가족사진의 참된 의미를 가르쳐준다. 이 영화 속의 가족사진은 필자가 경계하는 생명력을 잃은 껍데기뿐인 가족사진이 아니다. 암실의 출렁이는 화학약품 속에서 인화지 위에서 드러나는 이들의 모습은 단지 정지된 시간 속에 갇힌 것이 아니라 약동하는 가족애의 뜨거운 기운을 내뿜고 있다. 단적으로 영화「선물」속에서 나타나는 것처럼 가족사진이 가지고 있는 의미란 애초에 서로 다른 환경에서 자란 두 남녀 각자에게 '김춘수의 꽃'이 되어 부부의 연을 맺는 숭고함과 인위적으로 조작되거나 선택할 수 없는 가족이라는 울타리가 가진 사랑을 카메라의 물리적인 매개체의 도움을 받아서

고스란히 표현된 것이다. 이처럼 깊은 의미가 있는 가족사진이지만 그렇다고 그것을 찍는데 큰 각오나 준비 따위는 필요하지 않다. 꼭 시간을 내서 단정하게 옷을 입고 찍어야만 되는 것도 아니다. 앞치마를 두른 어머니와 등산을 다녀와 평상복으로 갈아입지 않은 아버지, 반바지를 입고 있는 아이들의 모습이라도 가족이 함께 하고 있고 행복한 모습을 하고 있다면 그것으로 재미있고 유쾌한 가족사진이 될 수 있다. 반드시 사진관의 화려한 조명과 아름다운 배경에 옷을 곱게 차려 입고 사진을 찍어야 하는 법역시 없다. 얼굴이 조금 못 나오고 격식에 갖추어서 사진을 찍지 않아도 충분히 아름다운 가족사진이 될 수 있는 것이다. 가족의 사랑과 가족이라는 울타리를 더욱더 굳게 다지게 하는 가족사진은 세상에서 가장 소중한 사진이다.

그대는 불륜을 꿈꾸는가?
「매디슨 카운티의 다리」와 사진의 추억

로버트와 프란체스카의 포옹하는 장면을 담은 포스터에서는 격렬한 사랑의
느낌보다는 편안한 감정이 느껴진다.

스틸1 사진을 찍기 위해 매디슨 카운티라는 작은 마을로 사진작가 로버트가 찾아온다. 우연히 프란체스카를 만나게 되고, 그들은 운명의 사흘을 보낸다. 이 스틸은 로버트가 자신이 찍은 사진을 프란체스카에게 보여주고 있는 장면이다. 이 스틸을 영화가 아닌 하나의 사진으로만 본다면, 사진을 들고 있는 여자를 프레임에 조금밖에 잡지 않았기 때문에 누구인지 알기 힘들다. 사진이 현실을 그대로 반영한다는 생각이 보편적이지만, 프레임을 어떻게 잡느냐에 따라 어떤 근거도 찾기 힘든 사진이 되기도 한다.

스틸2 프란체스카의 딸이 프란체스카가 로버트를 만났을 때의 나이로 성장해,
유품 속에서 발견된 프란체스카의 사진을 보고 있는 장면이다. 스틸1과 비교
해보면 재미있다. 이 장면만 봐서는 스틸1처럼 사진을 들고 있는 여자가 누구
인지 알 수 없다.

스틸3 프란체스카의 딸이 어머니의 유품 속에서 젊은 시절의 어머니 사진을
보고 있다.

「매디슨 카운티의 다리」는 로버트 제임스 윌러의 소설을 영화화한 것이며, 감독은 클린트 이스트우드Clint Eastwood이다. 영화 주인공인 프란체스카(메릴 스트립 분)는 매년 그래왔던 것처럼 작은 잔에 브랜디를 따르고 마닐라지 봉투를 조심스럽게 열어 내용물을 하나씩 꺼내 본다. 그 봉투 속에는 그녀가 사랑하는 남자, 로버트 킨케이드(클린트 이스트우드 분)의 흔적이 담겨 있다. 편지 석 장과 짤막한 원고, 사진 두 장, 『내셔널 지오그래픽』 한 권과 다른 잡지에서 오린 기사들이 있다. 그를 만난 건 1965년 8월의 어느 월요일. 남편과 아이들은 다른 주州에서 열리는 박람회에 가고 없었던 그날, 그녀는 인생을 완전히 뒤흔들어놓은 사흘을 보낸다. 그건 지붕이 덮인 로즈맨 다리를 촬영하기 위해서 매디슨 카운티라는 마을에 온 사진작가 로버트 역시 마찬가지일 것이다. 온 우주에서 이런 만남은 단 한 번뿐이라며 그녀와 같이 떠나기를 원했지만 그녀는 그럴 수가 없었다. 그들은 헤어졌지만, 사랑과 그리움은 일순간만의 감정이 아니라 영원히 지속되었다. 이 영화의 시놉시스만 보면 불륜이 주제이다. 시골에서 매일매일 반복되는 지루하고 정체된 삶을 살던 어떤 평범한 가정주부가 도시에서 온 낯선 이방인과 사랑에 빠진다는 내용이니까. 진부하고 재미없는 스토리와 종종 닭살이 돋는 유치한(?) 대사도 나오지만, 그럼에도 불구하고 많은 사람들에게 사랑받은 이유는 사랑과 자유와 책임에 대해 조용하고 차분한 시선으로 이야기를 풀어나가고 있기 때문이다. 그렇게 이야기에 빠져들면 닭살 돋는 대사는 어느새 둘도 없는 아름다운 대사로 변신한다.

이 영화를 보고 문득 두 가지 생각이 떠올랐다. '프란체스카의 자녀들처럼 어머니가 죽은 뒤 그런 편지를 발견한다면 어떻게 받아들일까?' 이런 믿을 수 없는 현실을 가정해보는 것 자체도 싫지만, 이런 상황이 발생하면 정말 혼란 그 자체일 것이라 예상된다. 내가 그동안 다 알고 있다고 생각한 어머니에 대해 나는 과연 무엇을 알고 있었나……라는 의문과 함께 일종의 배신감도 들 것 같다. 영화에서 보이는 자녀들의 태도와는 다르게 나는 진실을 받아들이는 데 몇 년은 걸릴 게 틀림없다. 그리고 또 하나의 생각은, 내가 프란체스카라면 로버트와 떠나지 않고 그대로 남았을까……라는 의문이다. 이 부분에 대해서는 나 역시 프란체스카처럼 그냥 남았으리라는 생각이 들었다. 이런 말을 하는 것이 성별의 구분으로 따져서 생각하면 할 말이 없지만, 여자 입장에서 받아들이는 부분과 남자 입장에서 판단되는 부분은 다르리라……. 내가 먼저 했던 선택에 대해 책임을 질 수 없다면 나중에 한 선택에 대한 확신 역시 할 수 없지 않겠나. 나는 로버트가 그녀에게 열어준 새로운 시선이 현재의 삶을 무너뜨리는 것이 아니라 지탱해가는 버팀목이 되었다고 본다.

「매디슨 카운티의 다리」에서 로버트와 프란체스카는 언제나 자신이 주변 사람들과는 뭔가 다르다는 걸 인식하면서, 한 명은 그것을 거슬러가고 한 명은 그 속에 함몰되어 살아간다. 그런 두 사람의 만남은 마치 황량한 사막에서 만난 방랑자 같은 느낌이 아니었을까? 동질감, 친근감, 애정 등을 느꼈을 테고, 사랑이든 우정이든 그런 느낌은 쉽게 느끼기 어렵다는 걸

우리는 살면서 너무나 절실히 느낀다. 이 점이 고전적 스타일로, 느린 템포로 만들어진 이 영화가 크게 사랑받은 원동력 아니었을까 싶다.

사진과 추억

■

"내가 사진을 찍으며 살아왔던 것이나, 이곳까지 오게 된 것 모두 당신을 만나려고 그랬던 듯하오. 그 많은 세월을 거쳐 마침내 당신을 만나게 됐는데 당신을 여기 두고 내일 떠나야 한다니."

— 영화 「매디슨 카운티의 다리」 중 로버트의 대사

로버트가 프란체스카에게 한 말의 일부분이다. 여자로서 이런 말을 듣고 싶을 사람이 누가 있겠는가? 개인적으로는 로버트의 이 말이 백 퍼센트 진실로 받아들여지지는 않는다. 그냥 여자들에게 늘 하는 말처럼 들리기도 하고, 혹 어느 정도의 진실은 있더라도 달콤한 사탕발림처럼 느껴진다. 정말로 이해 안 되는 것은 로버트가 프란체스카를 만나는 과정에서 발생된다. 그는 다리를 촬영하러 어느 시골 마을에 오는 도중에 길을 잘 몰라 한 가정주부에서 물어본 것뿐이고, 그 과정에서 평범한 가정주부를 은근하게 유혹한 듯이 보이는데, 첫눈에 반해서 한 행동이라고 보기에는 무리가 있다고 보인다. 사실 이 대사는 우리 영화 「조폭 마누라」에서 똑같이

패러디한다. 영화 속에서 배우 박상면은 신은경에게 자신의 부인이 될 사람에게 해주려고 「매디슨 카운티의 다리」에서 로버트가 한 대사를 외웠다며 이 대사를 읊는다. 그리고 그들은 결혼한다. 오히려 박상면의 대사는 당위성이 있다. 하지만 「매디슨 카운티의 다리」에서 로버트의 입장은 다르다. 아무리 서로 사랑한다고 하더라도 프란체스카의 경우는 남편과 가정과 자식들이 있다. 그 사람들을 뿌리치고 자신만 혼자서 로버트를 따라가기는 어려운 상황이라는 것을 바보가 아닌 이상 누구든지 뻔히 알 만한 사실. 로버트가 그녀에게 같이 떠나자고 한 말은 그래서 이해되지 않는다. 오히려 같이 못 갈 것이라는 결과를 알면서 그냥 물어본 것은 아닐까라는 생각에 이른다.

이 영화의 텍스트를 어떤 식으로 풀어나갈까 생각을 하다가, 제목을 '그대는 불륜을 꿈꾸는가?' 라고 정한 다음에 아는 여자 분에게 물어보았다. 이 영화에서 여자의 행동은 정상적이지 않은 행동이 아니냐, 그리고 이런 행동도 불륜에 해당하는 것이 아닌가?라고. 하지만 놀랍게도 그럴 수도 있다고 대답했다. 물론 여자들이 모두 다 똑같은 생각을 하지는 않을 테지만. 「매디슨 카운티의 다리」는 '영화' 이기 때문에 그럴 수도 있겠다고 가정할 수 있는데, 현실에서 이런 일이 발생한다면 나라면 정말로 이해 못 하고 분노할 것 같다. 이해를 못 하는 것을 뛰어넘어서 이런 식으로 사고하는 여자들이 많다면 정말로 결혼이란 걸 해야 하는가?라는 의문까지 든다. 기혼 여성이라면 정말로 다른 사람을 사랑하게 될 계기가 생기더라

도 오히려 그런 상황을 피해야 하는 것 아닌가? 그래야 올바른 행동이 아닐까? 나의 이런 생각이 혹시 너무 고지식한 걸까? 혼란스러웠다. 나름대로 변론을 해보면, 남녀 간의 사랑에는 여러 종류가 존재하고, 그런 감정은 주위 사람이 느끼는 것과는 다른 것이며 두 사람만이 공유하는 고귀한 것이라고 생각해보면, 이해되기도 한다. 하지만 이해만 될 뿐 가슴으로 공감까지 되는 것은 아니다.

영화에 등장하는 사진에 대해 살펴보자. 로버트가 떠난 다음에 그녀를 위로해주는 것은 사진이다. 사진은 그녀가 로버트와 4일이라는 제한된 시간 동안 만나고, 얘기하고, 사랑을 나누었던 기억을 환기시키고 눈시울을 적시면서 혼자 보기에 적합한 매체로 작용한다. 많은 사람들이 혼자 극장에 가서 영화 보는 것은 꺼려하지만, 비슷한 시각 매체인 사진은 그렇지 않다. 사진은 간편하게 볼 수 있을 뿐만 아니라 그 사진에서 자신의 옛 모습과 마주하게 되고 회상에 잠기게 한다. 프란체스카에게는 그 사진들이 자식들에게 보여주기에는 민망할 수밖에 없는 처지였기 때문에 더욱 혼자 감상하곤 했을 것이다. 프란체스카에게 그 사진들은 두 가지 심리적 요소로 존재한다고 볼 수 있는데, 로버트에게 자신의 모습을 보여주고 싶어하는 이미지들의 존재를 확인함과 동시에 다른 한편으로 그 사진들 때문에 또다시 상처받는다는 점이다.

사진의 시간성

■

"기사를 오래 쓰다보면 창조적인 면을 잃어버려요. 사진을 만드는 데 주력해야겠어요. 『내 셔널 지오그래픽』의 규격화된 사진들에는 거의 감정이 없죠. 전 예술가가 아니예요. 오랫 동안 적응하며 살았을 뿐입니다."
　　　　　　　　　　　　　　　　　　　　　　—영화 「매디슨 카운티의 다리」 중 로버트의 대사

　로버트가 여행하는 주 목적은 세계의 여러 나라를 다니면서 『내셔널 지오그래픽』에서 원하는 테마에 부합되는 대상들을 발견하고 촬영하기 위해서이다. 위 대사에서 "규격화된 사진들"이란, 잡지사에서 원하는 이미지가 대중의 눈높이에 맞추어서 쉬우면서 알기 편한 사진들이라는 것이다. 이 대사에는 다소 저널리스트적인 관점에서 대상을 바라보아야 하기 때문에 사진에서 정보적인 측면이 강할 수밖에 없고, 예술적인 측면에서 사진을 찍기 어렵다는 생각이 담겨 있다. 기본적으로 사진을 찍는 행위 안에는 현실에서 존재하는 것들을 대상화하겠다는 의지가 포함되어 있다. 찍고자 하는 대상이 없으면 어떻게 사진으로 표현할 수 있겠는가? 그런 의미에서 보면 사진이라는 매체는 회화에서 사용되는 추상적인 기법들과는 거리가 멀다. 사진을 찍는 행위를 좀더 따져볼 필요가 있는데, 우리가 찍고자 하는 대상이 존재한다고 하더라도 내가 바라보고 촬영할 그 '대상/사람' 자체로서 모든 것이 해결되지 않는다.

사진을 촬영하는 순간부터 이미 그 '대상/사람'은 언제, 어디서, 어떤 장소에서 찍힌다는 시간성과 공간성을 담보로 한다. 이 점은 로버트가 프란체스카를 찍은 사진에도 똑같이 적용된다. 시간이 많이 경과한 후, 과거 자신의 사진을 다시 바라볼 때 주로 어떤 생각이 드는가. 아마도 자신이 지금까지 살아온 시간의 흔적을 느낄 것이다. 나의 경우 그런 생각에 잠기곤 한다. 지금까지 예를 든 것이 이미지화된 사진이 시간이 많이 경과한 후에 느끼는 시간의 흔적과 감회에 해당이 된다면, 다음의 예는 경우가 조금 다를 듯하다.

　　스틸1, 2, 3을 자세히 살펴보면 흥미로운 점을 발견할 수 있다. 먼저 사진을 바라보는 사람이 도대체 누구인가? 스틸1의 경우는 로버트가 찍은 사진을 (언제 찍은 것인지 정확하게 알 수가 없다) 1965년 8월경에 프란체스카가 보고 있는 장면이며, 스틸2, 3은 22년 후에 그녀의 딸이 프란체스카 사후에 그녀가 1965년 8월경에 찍힌 사진을 바라보는 장면이다. 영화의 줄거리를 모르거나 혹은 사진만을 본다면 스틸1, 2, 3을 바라보는 사람이 프란체스카인지 그녀의 딸인지는 알 수가 없다.

　　두번째로, 사진에 찍힌 사람과 사진을 바라보는 사람의 시간차에서 생긴다. 앞에서 설명한 것과 마찬가지로 영화에 대한 전반적인 설명이 없는 상태에서 이 스틸들을 보고 있으면 사진에 찍힌 사람과 사진을 바라보는 사람의 연령이 비슷해 보인다. 영화 속의 연대기를 근거로 한다면 1965년에 로버트를 만나고 22년 후에 프란체스카가 죽은 후 그녀의 딸이 현재의

시점 즉, 1987년경에 그녀의 유품에서 나온 사진을 보고 있으니 프란체스카의 딸의 나이는 약 30대 후반이라고 추정할 수 있다. 나이로만 볼 때는 그녀의 어머니가 사진이 찍힐 당시의 나이가 40대였으므로 그녀가 어머니의 유품을 보던 때의 연령대가 비슷하다는 것을 알 수 있다.

세번째는 하나의 가정인데, 만약에 프란체스카의 사진과 그녀의 딸을 사진으로 찍어서 두 장의 사진을 병렬식으로 똑같은 사이즈로 인화해서 본다면 어떨까?라는 의문이 생겼다. 마찬가지로 아무런 정보 없이 동일한 조건에서 사진을 본다면 죽은 프란체스카의 사진과 현재 살아 있는 그녀의 딸 사진을 보고 어떤 사람이 죽은 사람의 사진인지 살아 있는 사람인지 구별할 수가 있을까? 연대적으로는 서로 다른 시기에 찍힌 사진들이지만 마치 동시대에 찍은 사진으로 착각을 할 수도 있을 것이다.

마녀의 절대적이지 않은 솔직함과 결혼사진의 의미

「결혼은 미친 짓이다」

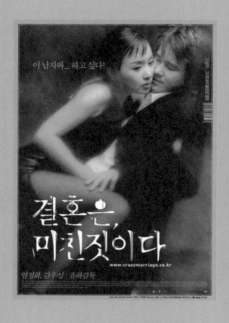

이 한 장의 포스터가 영화의 내용을 짐작 할 수 있게 한다. 몸은 아주 밀착되어 있지만 서로의 시선은 다른 곳을 향하고 있다. 두 남녀 간에 어떤 공감대도 느껴지지 않는다.

스틸1 결혼생활과 준영과의 관계를 유지하던 연희는 결국 준영과 헤어지기로 하는데, 죄책감에서라기보다는 자신의 생활에 염증이 느껴졌기 때문이다. 준영과 헤어지기로 결심한 후 연희는 미련이 남아서인지 모르겠지만 눈이 내리는 어느 겨울날 옥탑방을 찾는다. 이 신이 영화의 마지막 장면인데, 나에겐 굉장히 인상적으로 남아 있다.

스틸2 극중 연희는 준영과 가상 신혼여행을 가고 옥탑방에서 빨래나 요리 등 신혼부부가 함께할 만한 일상을 보낸다. 연희는 준영과의 생활을 사진 찍어서 앨범을 만드는데, 이 앨범만 봐서는 이들이 진짜 부부인지 아닌지 구분할 수가 없다.

"세상 어딘가에는 자신과 완벽하게 맞는 짝이 있으며, 그 사람과는 별다른 노력 없이도 스위트홈을 만들 수 있다는 것이, 현대인들이 결혼에 갖는 환상이다. 그러나 정작 현실에서의 결혼이라는 행위를 결정짓는 것은, 그러한 천생연분의 신화나 사랑이 아니라, 집안과 배우자간의 경제적 거래, 즉 물신(物神)의 논리다. 이런 의미에서 여성에게 남편이란 존재는 사랑이라는 이름의 남성의 대용이지 결코 '그 남자'는 아닌 것이다. (그럼에도 여전히 결혼은, 사랑과 낭만이라는 이데아에 의해 우아하게 포장되어 있다.) 결혼의 보편적인 룰인 일부일처제 역시도 배우자간의 '검은 머리 파뿌리' 사랑의 완성태라기보다는 경제적 상속과 남성의 외도, 여성의 일부종사를 보장받으려는 가부장 이데올로기의 소산이다."

―유하, 영화 「결혼은 미친 짓이다」 '시놉시스' 중에서

시인 출신 유하 감독이 연출한 영화 「결혼은 미친 짓이다」는 결혼한 뒤에도 결혼하기 전에 사귀던 남자와 헤어지지 않고 관계를 지속하는 한 여자의 이중적인 생활을 보여준다. 이 영화의 주인공 연희(엄정화 분)는 사회의 보편적인 기준으로 볼 때 전형적인 '나쁜 여자'다. 한 달에 열 명씩 맞선을 보는 그녀는 남자 다섯 명을 놓고 '마음에 드는 남자'를 결혼 상대자로 선택하지 않고 '마음에 드는 조건'을 찾아서 선택하려고 한다. 영화 속에서 남자주인공이 "너 같은 스타일이 결혼하면 신랑 하나만 바라보고 평생을 살 수 있다고 생각해? 네 결혼은 그 자체만으로 간통 미수죄야"라고 말하지만, 그녀는 결국 자신의 취향에 맞는 결혼을 실행한다. 그러나 남편 한 사람으로 만족하지 못하는 그녀는 애인에게 옥탑방을 얻어주고

수시로 드나들며 그와의 관계를 유지한다. 그녀는 남편과 애인을 오가면서 '정숙한 의사의 아내' 역할과 '대학 시간강사의 애인' 역할을 모두 충실히 수행한다. 절대로 들키지 않을 자신이 있다는 그녀는 이러한 두 가지 상황을 철저하게 즐기는 것처럼 보인다. 그녀는 자신의 행위에 전혀 죄책감을 느끼지 않는다. "그냥 남들보다 조금 바쁘게 사는 느낌이야"라고 말할 뿐이다. 결국에는 애인과 헤어지기로 결정하는데, 그것은 죄책감 때문이 아니라 자신의 생활에 염증을 느꼈기 때문이다. 이 같은 여주인공의 행동에 한국 남성이라면 대부분 분노할 것이다. 그러나 남자와 여자의 입장을 바꾸어서 생각해보면, 정부에게 집을 마련해주고 수시로 드나드는 장면은 우리가 익히 인식하고 있었던 사회적 풍경이다. 다만 바뀐 게 있다면, 남성에서 여성으로 옮겨졌다는 점이다.

우리의 현실을 볼 때 여자친구와 애인은 거의 같은 개념으로 인식하고 사용하는 것 같다. 언젠가 '애인愛人'이라는 단어는 일본에서는 '정부情夫'를 지칭하는 용어로 사용하고, 중국의 경우는 자신의 '아내'를 호칭한다는 말을 들은 적이 있다. 오해의 소지가 없으려면 평상시에도 이런 용어를 바르게 사용해야 하겠다고 생각을 해봤다.

다시 영화 이야기로 되돌아가보자. 이 영화를 본 사람들은 결혼에 대해 한번쯤은 되새겨 보았을 것이다. 결혼은 도대체 우리에게 무슨 의미가 있는 것일까?

마녀의 이중생활

■

영화표를 예매하고 시간이 남아서 포스터 사진을 바라보았다. 포즈가 굉장히 관능적이었다는 생각이 지배적이었는데, 남녀 주인공이 서로 밀착되어 있음에도 불구하고 시선이 마주치지 않고 서로 다른 방향을 향하고 있다는 점과 얼굴의 표정이 썩 유쾌해 보이지 않는다는 점이 수상했다. 왜 시선을 마주치지 않고 서로 공감대가 결여되어 보일까?라는 궁금증은 영화를 보고 나서 해소되었다. 영화관을 나오며 연희에 대한 느낌을 어떤 의미로 표현해야 할지 적당한 단어가 생각나지 않았다. 하지만 곰곰이 생각해보니 '마녀魔女'라는 표현이 적합하겠다는 생각이 들었다. 우선 사전적 의미로서 일반적으로 마녀는 한 악마의 총칭으로서 이중적인 성격을 갖고 있다. 즉 저주하여 농작물을 말라죽게 하거나, 인형에 바늘을 찔러 누군가를 죽게 하는 '검은 주술사'라는 네거티브한 모습과, 주문이나 약초로 병을 고치고 농작물의 증산을 위해 비가 오기를 천신께 비는 따위의 일을 하는 '흰 주술사'라는 포지티브한 행위를 하는 여자 등을 가리킨다. 그러니까 일반적으로 생각하는 상식과는 달리 마녀가 단순히 나쁘거나 혹은 좋기만 한 것이 아니라 이중적 의미가 있다는 것이다.

영화 속에서 보이는 연희의 태도는 봉건주의적인 시각에서 생각해보면 정말로 '나쁜 마녀의 모습'이다. 마녀라는 표현이 나만의 개인적인 생각일지 모르지만, 위에서 말한 것처럼 마녀는 동전의 양면처럼 어떤 의도와

가치관을 가지고 행동을 했느냐에 따라서 그 결과물에 대한 책임이 달라진다고 생각한다. 남자를 선택하는 입장도 그러하다. 개인적인 호감의 정도로서 측정을 하는 것이 아니라 그 사람의 학력, 경제력과 같은 '지수적指數的'인 가치에 의해서 판단하는 태도가 무엇이 나쁜가? 개인적으로, 별로 상관없다고 생각한다. 물론 결혼을 하게 되면 생활에 안정을 찾을 수 있다는 생각은 들지만. 결혼이라는 제도 하에서 일부일처제의 구속력을 벗어나기는 어렵다. 더군다나 상대자와 사랑과 행복이 영원히 유지되기란 현실적으로 불가능해 보인다. 이 점에서 연희가 취한 태도는 결혼의 상대와 즐기는 상대를 구별하는 것이었다. 「프라하의 봄」이 남성의 입장에서 여성에게 이중적인 잣대를 사용하였다면 「결혼은 미친 짓이다」는 오히려 반대로 여성이 남성을 자신의 취향에 맞게 선택했다는 점이 다르다. 아마도 연희의 입장이라면 자신의 연애 상대와 결혼 상대 모두 다 적합한 남성을 선택했다고 생각하면서 묘한 쾌감을 느끼지는 않았을까? 대학 강사인 준영과는 결혼에 대해서 서로 다른 가치관을 가지고 있기 때문에 어쩔 수 없이 결혼할 수 없다고 편하게 생각하고서는 자기 합리화한 것은 아닐까? 이런 이유에서 '나쁜 마녀'라고 말할 수 있으리라 본다. 마지막 장면에서 준영과 헤어지기로 결심을 한 후에, 미련이 남아서인지 모르겠지만 얼마 동안의 시간이 지난 후 하얗게 눈이 내리는 겨울에 옥탑방의 문을 열고 들어가려는 장면(스틸1)이 나오는데 개인적으로는 이 장면이 굉장히 인상적으로 남아 있다. 한국적인 정서로 미루어봤을 때 미련이나 아쉬움의 표

현으로 받아들여지는 이 장면은 1959년 칸 영화제에 출품되었던 알랭 레네 감독의 「히로시마 내 사랑」이란 영화를 떠오르게 한다. 「히로시마 내 사랑」에서는 프랑스 여배우와 일본인 건축가의 단 하룻밤 사랑이란 설정을 기초로 하는데, 두 사람은 헤어지는 것이 아쉬워서 밤새 거리를 활보하면서 헤어지자고 말을 해놓고 다시 만나는 장면이 반복적으로 나온다. 정서가 다르기는 하지만 헤어짐에 대한 아쉬움은 동서양 모두 같은 방식으로 표현되는 것 같다.

어쨌든, 연희가 정말로 좋아하는 사람은 남편이 아닌 준영이라는 생각이 들면서 이중적인 연희의 태도가 얄밉기는 하지만 인간적인 연민이 느껴지기도 한다. 어쩌면 그녀는 착한 마녀라고 해야 할지도 모른다. 물론 이러한 연희의 태도가 착한 마녀로서 절대적인 태도는 아니지만, 적어도 자신의 감정에 대한 솔직한 표현이라고 이야기할 수 있을 것 같다. 이 점에 대한 판단은 관객 개개인들의 몫이겠지만.

연희의 인식론적 딜레마

■

영화 속에서 연희는 준영에게 신혼여행을 가자고 제안한다. 그리고 그곳에서 진짜 신혼부부가 여행을 간 듯이 행동한다. 그들은 바닷가에서 즐거운 한때의 모습을 남기려고 틈만 나면 쉴 새 없이 계속 사진을 찍는다(스

틸2). 이러한 행위는 그치지 않고 계속 이어진다.

　'가상 신혼여행' 을 갔다 온 후에도 옥탑방에서 준영과 연희는 주말부부의 행색을 하는데, 이는 지극히 현실적인 모습에 바탕을 두고 있다. 예를들면 남편의 얼굴을 면도를 해준다거나 같이 빨래를 하는 행위 등등. 이러한 장면을 연희는 빼놓지 않고 기록한다. 그런데 재미있는 것은 여기에서보이는 사진은 엄밀히 얘기를 하자면 '현실적인 사진' 이 아니다. 물론 빨래하는 장면, 면도하는 장면이 현실에서 가능하기는 하지만 존재하지는않는다는 점이다. 좀더 정확히 말하면 CF나 드라마에서 나오는 상투적인장면을 그대로 여과 없이 보여주었다는 것이다. 그 장면을 보면서 '연희는왜 이런 장면을 사진으로 찍을까?' 라는 궁금증이 앞섰다. 이러한 사진에대한 실마리는 연희가 떠난 후에 준영의 독백에서도 잘 드러난다.

처음으로 나는 연희가 남기고 간 앨범을 보고 있다. 그동안 그녀는 틈틈이 사진을 찍고 앨범을 만들었지만 난 별로 관심이 없었다. 아니 그저 위험스럽고 어리석은 일 정도로 생각했었다. 사진에서만큼은 그녀도 나도 한없이 행복해 보인다. 하지만 우리는 그 길을 가지 않았다. 이제 나는 어렴풋이 알 것 같다. 그녀가 왜 이런 앨범을 만들었는지 그리고 그녀가 내게 끝내 하지 못한 말이 무엇이었는지를…….

　준영의 독백처럼, 연희는 자신이 꿈꾸어오던 결혼생활의 모습을 인공적으로 기록하고 싶어했다. 이러한 현상은 연희가 정체성의 혼돈을 겪은

것이라고 얘기할 수 있다. 즉, 신혼여행 사진과 일상을 기록하는 사진적인 행위를 통해서 자신의 정체성을 결정하려는 태도에서 드러난다. 자신의 정체성을 자기가 가지고 있는 것이 아니라 환경이 결정하는 환경 결정론이 더 우세하기 때문인 것이다. 이러한 이유 때문에, 사진에서 허무함과 공허함이 동시에 느껴지는 것은 당연한 결과이다. 이런 사진이 남에게 보여주기 위한 목적으로 촬영이 된 것이 아니고 자신의 솔직한 모습을 카메라를 통해서 기록하려고 한 것이라고 가정하더라도 사진에 담긴 사실을 정말로 진실이라고 믿을 수 있을까? 이러한 문제를 유보한다면 연희의 절대적이지는 않지만 솔직한 감정의 표현이라고 얘기를 할 수 있을 것 같다.

결혼사진의 의미

"비잔틴 모자이크에 나타난 인물들의 포즈와 배열을 빌린 보통 사람들의 결혼식 기념사진은 현실을 비현실로 만든다. 즉 시간성을 부여하는 사진의 힘에서 벗어나 결혼식을 초시간적인 행사로 만드는 것이다."

—피에르 부르디외, 『사진의 사회적 정의』 중에서

결혼사진은 개인에게 어떤 의미를 부여할까? 경험이 없는 나는 직접적으로 느껴보지 못했지만 대부분의 사람들이 아마도 이렇게 대답하지 않을

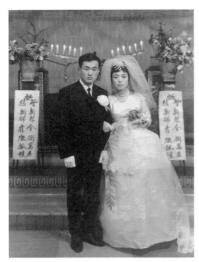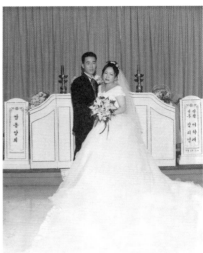

필자의 부모님 결혼사진(1965. 3. 6)과 여동생의 결혼사진이다(1997. 6. 21). 30여 년의 세월이 차이가 나는 두 사진에서 많은 부분이 다르게 보인다.

까 싶다. "자신의 일생에서 가장 소중한 순간을 기록하고 싶기 때문"이라고. 또한 결혼사진은 신랑신부가 신혼여행을 다녀온 후에 친구와 친척들에게 결혼식 앨범사진을 보여주면서 보고 즐길 수 있는 이야깃거리를 제공해주기도 한다. 결혼식 절차에 맞게 사진을 찍는다는 것은 결혼의 중요한 순간과 의미를 되새겨준다. 이런 점들이 결혼사진에서는 중요한 요소로 작용한다. 또한 결혼사진은 남에게 보여주기 위한 장식적인 기능도 한다. 결혼식 때 예물은 어떤 것을 받았고, 폐백은 어떤 순으로 했고…… 이 같은 형식은 다른 사람과 비교를 하려는 습성에서 비롯되는 것 같다. 이런

얘기를 하는 것이 좀 우습기는 하지만, 결혼식의 절차가 너무 많고 복잡하다고 생각한다. 간단하게, 주례하는 사람 앞에서 결혼식 선서를 하고 사진 간단히 찍고 구청에 가서 혼인신고를 하면 되는 것 아닌가? 이런 얘기를 주위 친구들에게 하면 대부분 긍정적으로 받아주는데, 여성일 경우에는 대부분 반대한다. 보편적으로 남자보다는 여자가 남에게 어떻게 보일지를 더 중요하게 여기는 것 같다.

결혼사진에 대해서 좀더 살펴보기 위해 나의 부모님 결혼사진과 여동생의 결혼사진을 비교하면서 이야기를 풀어나가겠다. 먼저 1965년에 찍은 부모님의 결혼사진은 소박하고 꾸밈없는 느낌이 든다. 더군다나 신부로서의 어머니 모습에서 요란한 분장의 흔적은 찾아보기 힘들다. 또한 이 시대에는 사진을 많이 안 찍으셨기 때문이겠지만 자세가 부자연스럽고 사진의 배경이 된 식장의 분위기가 간소하다는 생각마저 든다. 이 사진을 오랫동안 관찰했더니 재미있는 요소가 발견되었는데 그것은 신부 드레스의 차이였다. 당시 드레스의 풍성함을 살리기 위해서 안쪽에 페티코트를 입고 계셨는데, 페티코트의 라인이 너무 두꺼워서 바깥에서 보기에도 그것이 눈에 띌 정도였다. 드레스의 길이도 요즘보다는 짧은 느낌이고 장식도 별로 없다. 하지만 여동생의 결혼식 사진을 보면, 30년 전의 어머니의 결혼사진과는 많이 다르다. 웨딩드레스가 좀더 화려하고 장식적이며, 신랑과 신부의 자세도 자연스러워 보이고, 배경이 되는 식장 분위기에서는 인공적인 느낌이 많이 난다. 이 두 가지 경우가 나의 부모님이나 여동생의

결혼사진에만 국한되어 나타나는 것은 아닐 터이다. 사진이 찍혀진 1960년대와 1990년대는 사회적으로 개인이 누릴 수 있는 물질적인 풍요로움의 간극이 심하고, 자신의 모습을 보여주는 측면에서도 아무래도 요즘이 좀더 적극적이기 때문에 발생한 차이일 것이다.

여기에서 일반적으로 결혼식에서 사진을 찍기 위해서 취하는 포즈에 대해 살펴보자. 자세를 바로잡고 자신의 생애에서 제일 멋있어 보이는 옷을 입고 사진을 찍는 태도는 자연스러운 포즈와는 거리가 먼 것 같다. 이처럼 어색하고 부자연스러울 수밖에 없는 자세를 사진가는 남들이 보기에 자연스럽게 보일 수 있게끔 연출된 자연스러움, 즉 자연스러움을 지향한 포즈로 만든다. 일반적으로 사진가들이 요구하는 '자연스럽게 포즈를 잡아주세요'라는 말은 사실 사진에 찍히는 당사자의 입장에서는 '불편한 포즈를 취해서 본인은 힘들지만 자연스럽게 보이게 해달라는 주문'과 같은 의미다. 대부분의 사진가들이 모델의 포즈를 꾸미는 이유는 자연스러움이란 결국 만들어야만 하는 문화적인 이상형이기 때문이다. 이것은 보통 사람들이 원하는 경우나, 혹은 그렇게 보여야 한다고 생각하는 자연스러움인 것이다.

지금까지 언급했던 결혼사진의 의미를 정리해보자. 결론적으로 결혼사진의 궁극적인 의미는 두 사람의 신뢰감에 대한 의미를 약속하는 행위이다. 이러한 행위가 사진을 통해서 정확하게 재현되어 다시 한 번 확인시키는 기능을 한다는 데 의미가 있는 것 같다. 이 글을 거의 다 쓸 무렵에 미국

의 한 연예인 뉴스 프로그램에서 영화 「런 어웨이 브라이드^{Run away Bride}」의 주인공이었던 줄리아 로버츠가 깜짝 결혼식을 했다는 소식이 결혼사진과 함께 보도되었다. 뉴스의 마지막 부분에 이 결혼식에는 비밀이 담겨 있다고 언급하였는데, 그것은 드레스의 안쪽에 상대방의 이름을 적어놨다는 내용이었다. 드레스 안에 숨겨진 진정한 비밀은 앞으로 태어날 생명에 대한 축복의 의미이리라 생각해보았다. 그래서 결혼사진은 더욱더 신성하게 느껴지는 것이 아닐까?

시˚선˚과˚
프˚레˚임˚

"전부 가짜였군요?"

"자넨 진짜야……이 세상에는 진실이 없지만 내가 만든 그곳은 다르지……

이 세상은 거짓말과 속임수뿐이지만 내가 만든 세상에선 두려워할 게 없어."

포토리얼리즘은 단순하게 대상을 똑같이 재현하고 제시하려는 것이 아니라 실재하는 것이 과
연 무엇인지에 대한 생각에서 출발한다. 현실이라는 대상을 재현한 이미지는 일종의 '환영'으
로, 아무리 똑같이 재현한다 하더라도 환영이 실제 대상이 될 수는 없다. 단지 실재하는 사실과
같아 보일 뿐이다.

말하고 싶은 사진과 말하고 싶지 않은 사진
「올 드 보 이」

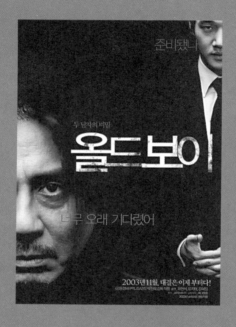

이 포스터 사진은 최민식 얼굴로 무게중심이 전체 화면의 3분의1 정도 왼쪽으로 치우쳐 있고 반대로 유지태의 얼굴이 오른쪽 화면 윗부분에 자리하면서 교묘한 균형감을 유지한다. 재미있는 점은 두 사람 모두 한쪽 눈이 안 보인다는 데 있다. 그것은 최민식과 유지태가 자신들의 비밀을 남들에게 드러내고 싶지 않은 내면적인 심리를 말한다.

스틸1 이우진의 누나 수아가 죽기 전 마지막 사진. 이 사진을 보면서 여러 가지 생각을 많이 하게 됐다. 그 이유는 자살하는 사람치고는 얼굴 표정이 너무 매력적이라는 생각이 들어서였다. 나만의 생각일지 몰라서 여러 사람들에게 보여주었지만 결과는 비슷했다. 그렇다면 감독은 왜 죽는 사람의 마지막 모습을 관능적(?)으로 표현했을까? 그것은 첫번째, 아마도 아직은 죽기에 너무 아까운 나이라는 것과 매력적인 여자임을 관객들에게 인식시키기 위해서였으며, 두번째는 이우진이 사랑하는 누나가 찍힌 사진이기 때문에 그 아름다운 모습이 더욱더 잘 포착되었을 것이다.

스틸2 스틸1과 와 똑같은 상황에서 찍은 사진이지만, 오대수가 들고 있는 사진에서는 관능적인 부분은 찾을 수 없고 오히려 죽기 싫어서 몸부림치는 그래서 더 슬퍼 보이는 '인상(Impression)' 만 있을 뿐이다.

스틸3 이수아가 죽기 전 이우진의 손을 잡고 있는 장면. 수아의 얼굴이 드러나지는 않지만 어떤 상황인지 충분히 전달되며, 드러난 이우진의 얼굴을 통해서 더욱 극대화된다.

스틸4 학교 과학실에서 이우진이 누나 수아를 사진 찍는 모습을 오대수가 창문으로 바라보는 장면.

이 영화는 1997년 일본 후타바샤 출판사에서 발간된 스토리 작가 '츠치야 가론土星ガソ'과 만화가 '미네기시 노부아키嶺岸信明의 동명 만화를 원작으로 하고 있다. 스토리 작가는 일본에서 수많은 매니아를 보유하고 있는 추리소설 작가로도 유명하다. 제목과 약간의 설정만 빌려올 뿐 영화 「올드보이」는 원작과는 다른 이야기로 진행된다. 한국 관객의 폭발적인 반응을 불러일으킨 「공동경비구역 JSA」 이후, 「복수는 나의 것」으로 국내 평단과 해외 유수 영화제에서 독특한 작품 세계를 인정받은 박찬욱 감독은 이 작품을 통해 미스터리하면서도 진한 인간 내음을 풍기는 남자들의 세계를 보여준다. 범인을 찾아가는 기존의 스릴러들과는 달리 '왜'를 의문의 핵심으로 삼으면서 마지막에 충격적인 반전을 주는 매력적인 영화다.

영화의 줄거리를 살펴보자. 1988년 오대수(최민식 분)는 집 앞에서 정체불명의 사내들에게 영문도 모른 채 납치당한다. 정신을 차려보니 허름한 여관처럼 꾸며진 8평 남짓의 낯선 공간. 매 식사마다 배식구로 중국집 군만두가 들어올 뿐 사람 그림자도 찾을 수 없다. 그곳이 어딘지, 왜, 누가 자신을 가뒀는지 아무런 영문도 모른 채 자포자기의 상태에서 속절없이 시간만 보내던 어느 날, 대수는 방안에 놓인 텔레비전을 통해 자신의 아내가 잔인하게 살해당했다는 뉴스를 접한다. 놀랍게도 용의자로 지목된 범인은 바로 대수 자신이었다. 분노와 슬픔으로 절규하는 대수. 대체 아내를 죽인 사람은 누구인가? 무슨 이유 때문에 자신을 증오하고 있는가? 대수는 자신의 삶과 가정을 파괴한 그 누군가를 향한 복수를 결심한다. 그리고

몸과 마음을 단련시키며 점점 감금 생활에 적응해간다. 자신의 몸에 시간의 문신을 새겨넣고, 젓가락을 갈아서 벽을 뚫고 탈출을 시도한다.

　그러던 어느 날, 눈을 떴을 때 자신이 납치되었던 바로 그 장소에 와 있었다. 납치된 지 정확히 15년 만에 대수는 바깥세상으로 다시 던져진 것이다. 그리곤 생면부지인 걸인으로부터 돈이 가득 든 지갑과 핸드폰 하나를 건네받는다. 우연히 들른 일식집에서 식사를 하던 중 자신을 가둔 자로부터 전화를 받는다. 대수의 물음에는 대답도 않고 자신이 '누구'이며 '왜 가뒀는지'를 알아내는 것이 숙제라는 말만 남기고 끊어지는 전화……. 순간 대수는 정신을 잃고 만다. 다시 눈을 떴을 때 일식집의 요리사 미도(강혜정 분)라는 여자의 집이었다. 그의 15년간의 일기장을 읽고 호기심 많은 미도는 깨어난 대수에게 그동안의 고통에 대해 묻는다. 대수는 15년간의 감금 생활에 대해 고백하고, 고아로 자란 미도는 대수에게 동정심을 느끼며 그의 복수에 동참한다. 감금되었던 방에서 먹던 군만두에서 나온 '청룡'이란 전표 하나로 미도와 함께 7.5층 감금 방의 정체를 찾아내고 그 곳에서 다음 단서가 될 의뢰인의 녹음테이프를 빼앗는다. 그러나 그 녹음테이프에서 찾은 단서는 한 가지…… "오대수는 말이 너무 많아요"라는 목소리를 들을 수 있을 뿐이었다. 마침내, 첫 대면을 하는 날 복수심으로 들끓는 대수에게 우진(유지태 분)은 너무나 냉정하게 게임을 제안한다. 자신이 가둔 이유를 5일 안에 밝혀내면 스스로 죽어주겠다는 것. 대수는 이 지독한 비밀을 풀기 위해, 사랑하는 연인 미도를 잃지 않기 위해 5일 안에

긴박한 수수께끼를 풀어나가야 한다. 도대체 이우진은 누구이며, 그가 오대수를 15년 동안이나 감금한 이유는 뭘까? 밝혀진 비밀 앞에 두 남자의 운명은 과연 어떻게 될까?

말하고 싶은 사진

■

"누나와 나는 다 알면서도 사랑했다. 너희도 그럴 수 있을까?"

— 영화 「올드 보이」 중 이우진의 대사

이우진이 오대수를 15년 동안이나 감금한 이유. 그 이유를 간단하게 말하면 다른 사람에게 말하면 안 되는 비밀스러운 이야기를 했기 때문이다. 영화는 과거로 돌아가 사건을 추적한다. 오대수는 다른 학교로 전학가기 전날 학교에 놀러왔다가 이우진과 그의 누나 이수아가 학교의 허름한 창고 같은 과학실에 함께 있는 장면을 목격한다. 이우진은 누나를 사진 찍고 있었다. 한참 동안 사진을 찍고 있던 이우진은 갑자기 치마를 들추려고 하자, 이수아는 약간의 반항을 하였지만 잠시 후에 동생이 자신의 속옷을 벗기는 것을 지켜보고 있다가 스스로 브래지어를 벗고 자신의 가슴을 드러낸다. 자신의 동생이 가슴을 애무하는 장면을 손거울을 통해서 지켜보면서 서서히 거울을 돌리다가, 창문에서 엿보고 있는 오대수를 발견하게 된

다. 보는 사람과 보여진 사람은 모두 놀랄 수밖에 없는 상황이었고, 오대수는 황급히 자리를 피한다. 상황이 여기에서 끝나면 다행이었을 텐데, 오대수는 친한 친구에게 이 이야기를 하고 만다. 이 소문은 와전되어 이수아가 임신했다고 엉뚱하게 극화된다. 마치 그녀가 아무에게나 몸을 파는 창녀처럼 소문이 퍼진 것이다. 결국 그녀는 합천댐에서 동생이 보는 앞에서 자살을 하게 된다. 수아는 "나 후회 안 한다. 너도 후회 안 하지"라는 말을 하다가 동생의 카메라 셔터를 눌러서 죽기 전 자신의 마지막 모습을 남긴 후에 합천댐으로 뛰어든다.(스틸1, 스틸3)

이수아의 행위는 우리에게 어떤 의미를 불러일으킬까? 어떻게 죽을 사람이 죽는 순간의 자기 모습이 사진으로 찍히길 바라는 마음에서 셔터를 누를 수 있을까? 이런 어리석은 질문은 할 필요가 없다. 나름대로의 논리성과 그 장면이 왜 필요한지에 대해서는 영화를 다 본 다음에 이해될 테니까. 어떤 면에서는 영화적인 리얼리티가 필요하지 않을까? 어쨌든 동생의 카메라에 찍힌 이수아의 사진은 자신이 죽기 전에 마지막으로 사진을 통해서 보여주는 '자기애自己愛'의 표현 방식으로 받아들여진다. 또한, 스틸1을 통해서 다른 의미로서 증거의 기능에 대해서 살펴볼 수 있다. 오대수와 이우진이 만나 지난 일에 대해서 얘기하는 장면 중에 스틸2가 나온다. 오대수가 "임신한 사실을 감추려고 죽은 것이 아니냐"고 말하자, 이우진은 "당신의 혀가 우리 누나를 임신하게 한 거야", "이우진의 자지가 아니라 오대수의 혀가"라고 말한다. 누나는 자신에 관한 이상한 소문을 듣고 정말

로 월경이 멈추고 임신 증상이 나타나게 됐다면서, 임신 증상을 감추려고 자살한 것이 아니라 아무에게나 몸을 파는 여자로 보인 것에 대해서 참을 수 없었던 것이라고 한다. 이우진은 "누나와 나는 다 알면서도 사랑했다. 너희도 그럴 수 있을까?"라고 묘한 여운을 남긴다. 정말로 사랑하는 사이였기 때문에 추한 모습을 보여주기 싫었던 것이다. 오대수가 증거로 보여준 사진이 이우진에게는 추잡한 행위의 종말로 보여주는 증거로서 작용하는 것이 아니라, 가슴 아픈 추억이자 자신이 사랑하는 사람이 남긴 애잔한 마지막 모습인 것이다. 남에게 숨기고 싶은 사진이 아니다. 떳떳하게 누나와 사랑을 했었다고 말하고 싶은 사진인 것이다.

말하고 싶지 않은 사진

■

"아저씨 여기에 어떤 사진 갖다놓고요 나더러 열어 보라고 하던데…… 그때처럼 보라색인데……"

— 영화 「올드 보이」 중 미도의 대사

이우진이 던진 "너희도 그럴 수 있을까?"라는 의미심장한 물음에 대한 해답이 곧 이어진다. 이우진이 오대수에게 보여준 앨범 속의 사진이 오대수에게는 남에게 말하고 싶지 않은 사진이다. 그 앨범의 첫 장면에는 오대

수와 그의 아내와 딸이 함께 단란하게 찍은 사진이 있고, 그 딸이 성장하는 모습이 기록되어 있다. 그런데 앨범을 넘기면서 그 사진 속의 여자는 '미도'로 변해 있었고, 자신과 함께 길거리에 찍혀 있는 사진 등이 들어 있다. 영화 속에서는 미도와 오대수가 서로 사랑해서 성 관계도 갖는데, 앨범에는 그런 직접적인 사진은 등장하지 않는다. 오대수는 미도한테 이 사실에 대해 알리지 말아달라고 부탁한다. 그런 와중에 미도에게 전화가 걸려온다. 어떤 아저씨가 보라색 상자를 가져와서는 그 안에 있는 사진을 보라고 했다는 것이다. 오대수는 더욱 격렬하게 미도에게 절대로 사진을 보지 말라고 말하고, 그런 부탁을 하는 대가로서 자신의 혀를 가위로 잘라버린다. 혀를 자른 이유는 이우진의 말처럼 쓸데없이 혀를 놀려서 다른 사람(이우진, 이수아)을 고통에 빠지게 한 것에 대한 사죄의 의미와, 오대수 자신이 본 사진에 대해 남에게 말하고 싶지 않은 복합적인 의도가 함께 들어 있다. 하지만 생각해보라. '혀를 자른다고 사진을 본 기억까지 잘라낼 수 있을까?' 영화에서는 보조적인 장치로 최면술을 통해 기억까지 지워버린다. 오대수가 지우고 싶었던 것은 미도가 자신의 딸이라는 사실에 관한 기억이었을 것이다.

결국 오대수가 별 생각 없이 말한 사소한 이야기가 확장되어서 자신을 비롯해서 이우진과 이수아가 모두 고통을 받게 된 것이다. 이런 현상은 '나비효과'란 용어로 설명할 수가 있다. 중국 북경에 있는 나비의 날갯짓이 미국 뉴욕에서 허리케인을 일으킬 수도 있다는 이론으로 미국의 기상

학자 에드워드 로렌츠가 1961년 생각해낸 이론인데, 이것이 카오스 이론으로 발전해 여러 학문 연구에 사용되었다. 즉 작은 변화가 결과적으로 엄청난 파급효과를 초래할 수 있다는 의미를 뜻한다.

사진의 진실성과 프레임

말하고 싶은 사진과 말하고 싶지 않은 사진에 대해 좀더 살펴보자. 말하고 싶은 사진은 사진 자체에서 느끼는 감정적인 문제만이 아니라, 이우진이 자신의 누나를 사진 찍는 행위 안에서 결정되었다. 즉, 이우진이 이수아를 사진으로 찍는 행위는 카메라로 그녀를 시각적으로 애무하는 행위와 유사하다. 그러한 행위를 남이 어떻게 생각하는지에 대해서는 관심이 없다. 왜냐하면 자신은 누나를 사랑(?)했으니까. 한편, 말하고 싶지 않은 사진에서는 이우진이 간직하고 있는 사진이 오대수가 볼 때는 미화되어 보이지 않는다. 더럽고, 추잡하게 보일 뿐이다. 같은 사진이지만 바라보는 사람의 입장이 다르기 때문이다. 결론을 빨리 말하면, 하나의 사진이 가지고 있는 진실성이란 그 사진에 대한 아무런 정보가 없을 때에는 진실이라고 믿는다. 하지만 자신만의 사적인 감정이 그 사진에 개입되면서부터 사진의 의미가 바뀐다는 것이다.

이수아의 사진에 대한 해석을 이우진과 오대수가 다르게 한다면, 이우

진이 오대수에게 보여준 사진, 즉 미도와 오대수와 함께 찍힌 사진은 오대수의 입장에서는 고스란히 일방적인 고통으로 느껴진다. 오대수의 입장에서는 이우진이 자신의 누나를 사진 찍는 행위가 폭력적으로 느껴지는데, 이것을 '프레임/틀^Frame(이 글에서는 파인더를 통해서 보이는 시각적인 의미를 규정하는 범위로서 프레임과 개인이 사고하는 '틀/가치관'을 함께 포함하는 이중적인 용어로 사용)'과 연관시켜서 생각해보면, 이우진이 사진을 찍는 것은 자신의 누나를 시각적인 장치인 '프레임'에 가두는 행위와 유사하고 이것을 다른 의미의 틀로 볼 때 오대수를 방 안에 가두는 역할을 한다. 두 가지 경우 모두 사각형의 틀에 갇혀 있는 것이다. 오대수가 갇힌 '방'이라는 공간이 사각형과 유사하다는 의미이기도 하지만, 무엇보다도 오대수를 방안에 가둔 행위는 사적이고, 가학적이며 잔인한 인식의 틀로 인해서 생긴 것이다. 이우진은 오대수를 방안에 가둘 권리가 없다. 차라리 그를 가두려면 공공집단에서 행해지는 '틀/교도소'에 가두어야 한다. 그것이 올바르다.

프레임 짜기의 두 가지 방식
「금지옥엽」과 연예인 사진에 대한 소유욕

영화 주인공인 장궈룽, 류자링, 위안융이의 사진이 나란히 배치된 포스터, 세 사람의 직업, 성격, 개성이 사진 한 장으로 잘 드러난다. 일종의 삼인 삼색(三人 三色)인 것이다.

스틸1 장궈룽의 얼굴이 반 이상 가려 있으면서 동시에 연기자의 프로필 사진이 정면에 보인다. 이 한 장의 사진은 다중적인 이미지를 전달한다. 즉, 장궈룽은 프로필 사진을 보고 있지만 우리는 장궈룽이 보는 면과 우리가 보는 면이 같다는 착각에 빠진다.

스틸2 자영과 로즈의 다정한 모습이 파파라치에게 찍혀 언론에 공개되었다. 대중이
원하는 방향으로 촬영된 모습이라 할 수 있다.

스틸3 남자 신인가수 오디션에서 심사위원이 두 손을 마주 대고 손바닥을 비비는
장면이 나온다. 비정당화된 프레임의 예이다.

스틸4 차의 앞부분을 확대해서 보여주는 스틸. 스토리 전개의 맥락을 단절시킬 정
도로 사진적 이미지만으로 처리된 장면이다.

「금지옥엽金枝玉葉」을 찍은 천커신陳可辛은 1990년대 홍콩 영화계에 새로운 바람을 불어넣은 감독이다. 그는 우위썬吳宇森의 「영웅본색」 등의 영화에서 조감독 생활을 여러 해 하면서 실력을 쌓은 후 1989년 「신보태행」의 프로듀서를 맡으면서 본격적인 활동을 시작한다. 그리고 1996년, 우리나라에서도 큰 열풍을 일으킨 「첨밀밀」로 홍콩에서 개봉 후 7주 동안 박스오피스 1위를 고수하는 등, 액션물과 코미디물의 범람으로 매너리즘에 빠져 있던 홍콩 영화계에 '현대의 도시적 감수성을 수혈' 한다.

1994년에 발표한 작품 「금지옥엽」은 보통 가정의 평범한 여자 임자영(위안융이袁詠儀 분)이 홍콩의 최고 여가수인 로즈(류자링劉嘉玲 분)와 그의 매니저 샘(장궈룽張國榮 분)을 우상으로 삼고 마음속으로 열렬히 사랑하며 살아간다. 어느 날 로즈가 속한 제작사에서 남자 신인가수를 뽑는다는 포스터를 본 자영은 오직 로즈와 샘을 한번 보러갈 욕심에 남장을 하고 가수 선발대회에 참가한다. 로즈의 매니저인 샘은 로즈와의 변칙적인 생활에 회의를 느끼고 뭔가 새로운 돌파구를 찾기 위해 남자 신인가수를 선발하려고 한다. 만 명에 가까운 신인가수 지망생 중에서 마음에 드는 사람을 찾지 못한 샘이 포기를 하려던 중, 로즈의 방해에 불만을 품고 샘은 마지막 번호의 자영을 신인가수로 선발한다. 우연한 기회에 그토록 그리던 자신의 우상들과 함께 생활하게 된 자영은 남장 사실을 숨겨가며 새로운 생활을 시작한다. 거주지를 아예 샘의 집으로 옮긴 자영은 가수가 되기 위한 피나는 연습에 돌입하는데, 급기야 자영은 데뷔 1년 만에 남자 신인가수

상을 수상한다. 그러나 그녀의 인기가 치솟자 샘은 동성연애자로 오해를 받는다. 샘은 어딘가 여자인 듯한 자영으로부터 알 수 없는 정을 느끼던 차였다. 샘은 자신이 게이가 아닐까라는 착각에 빠져들고 만다. 한편 자영이 남자인 줄로만 알고 있던 바람기 많은 로즈가 자영을 유혹하려 하지만 자영의 결사적인 거부에 무산된다. 자신이 게이일 것이라는 착각 속에서 갈등하는 샘 앞에서 로즈는 날이 갈수록 방탕한 생활에 빠져가고 신선한 모습의 자영이 샘에게 진정한 사랑으로 찾아든다. 자영과 함께 많은 갈등을 겪어가던 어느 날 밤 자영과 샘은 진한 키스를 하게 되고 자신의 행동에 당황한 샘은 집을 뛰쳐나가 어디론가 사라진다. 이런 사실을 알게 된 로즈에게 자영은 자신이 여자임을 고백하고 눈물을 머금고 집으로 돌아온다. 그 후 방황을 거듭하던 샘과 연말 가수왕 시상식에서 수상하는 로즈가 전격 결별을 선언하자, 이에 용기를 얻은 자영은 여성의 모습으로 다시 샘 앞에 나타난다.

사랑은 소유하는 것이다
■

작곡가인 샘과 남장 가수인 자영은 서로에 대한 설렘과 애틋함이 바로 그렇게 꿈꿔왔던 '사랑'임을 의심하지 않는다. 그리고 그 사랑의 증거로 두 사람은 샘의 집에서 동거를 시작한다. 그러나 매사에 천방지축인 자영

은 샘의 동의 없이 집안 구석구석을 바꿔놓고 샘은 갑자기 변해버린 자신의 일상에 당혹스러워한다. 일상에서 부딪치는 일이 많아지자 점점 갈등이 깊어가는 두 사람 앞에 어느 날 최고의 인기가수였던 메이가 찾아오고 세 사람은 삼각관계에 빠지고 만다. 자영은 영원할 것만 같던 사랑의 믿음이 흔들리기 시작하자 아프리카로 떠나기로 결심하고 공항으로 향한다. 자영이 없어진 사실을 알게 된 샘은 자신의 서재에 그토록 가고 싶었던 아프리카의 초원이 벽화로 장식되어 있음을 알고 깊은 감동을 받고 자영을 찾으러 공항으로 간다. 그 곳에서 서로의 사랑을 재확인하는 장면이 연출된다. 사랑은 혼자서 하는 것이 아니라 서로가 소유하는 것이다.

대중이 소유하고 싶은 사진

■

"사람을 사진으로 찍는다는 것은 사진의 대상이 되는 사람이 볼 수 없는 모습을 보여주게 만들고, 그들이 전혀 소유한 적이 없는 모습을 보여주게 만들며, 그들이 전혀 소유한 적이 없었던 자신들을 파악하게 하고 대상으로 만들면서 위협을 가하는 행위가 될 수 있다. (……) 사진을 찍는 행위가 사진에 찍혀질 사람들을 상징적으로 소유할 수 있는 대상으로 변화시킨다는 것이다."

―수잔 손탁

이 영화에서는 자영이 로즈의 팬클럽에 갔을 때 일반인들이 스타를 선망하고 그들의 사진을 가지고 싶어하는 욕구가 공개적으로 드러난다. 단편적인 예를 들어보면, 첫번째 로즈의 팬클럽에서 어떤 소녀가 왕조위 치마를 팔고 있을 때 어떤 남자가 다가와서 묻는 장면이 있다. 남자가 "엽자미葉子楣의 누드사진 있니?"라고 말하자 그 소녀는 당돌하게도 "구해놓을 테니 내일 오세요"라고 짤막하게 말한다. 나에게 이 대사는 의미심장하게 다가왔다. 사진이 있기 때문에 줄 수 있다는 것인지, 아니면 그런 사진이 없더라도 대중이 원한다면 어떤 방법을 동원해서라도 촬영하거나 혹은 사진을 조작하여 줄 수 있다는 것인지 궁금했다. 이런 궁금증은 두번째 예를 통해서 어느 정도 해결된다. 자영은 자신 때문에 샘이 게이로 오해받는 것이 두려웠고 그 해결 방법으로 로즈에게 가짜 애인 노릇을 해달라고 부탁한다. 두 사람이 이런 대화를 주고받으며 만취하여 카페를 걸어 나오는데, 사진기자가 기습적으로 이들의 모습을 촬영하고 사라진다. 놀란 자영은 이렇게 말한다. "내일 우리 사진이 신문에 나오는 거 아니야?" 그들의 예상대로 그 걱정은 다음날 현실화된다(스틸2). 이러한 두 가지의 예를 보면서 대중은 항상 그들이 이상화하는 스타의 사적인 모습을 보고 싶어한다는 것과 언제든지 자신의 의지와는 상관이 없이 그들의 입맛에 맞는 사진의 대상이 될 수 있다는 점을 알 수 있다.

프레임 짜기의 두 가지 방식

■

"탈 프레임은 인물을 온전하게 보여주지 않고 잘려진 얼굴만을 보여준다든지 내러티브의 진행에 중심적인 대상을 프레임 상에서 거의 비가시적으로 처리한다든지 하는 것을 말한다. 그것은 내러티브를 중단시키고 유예시키며 관객의 시선을 좌절시키는 것이며, 응답 없는 질문을 영원히 던지고 있는 것……."

—박성수, 『들뢰즈와 영화』 중에서

일반적으로 영화를 관람할 때 관객은 사전에 기본적인 시놉시스를 한 번쯤 읽거나 듣는 것이 보통이다. 물론 이것이 좋지만은 않을 수도 있다. 이를테면 텍스트를 눈으로 읽고 다시 영화를 보게 되면 화면의 영상을 미리 짐작하게 되며 생각과는 전혀 다른 장면이 나올 경우 당혹스러워하는 경우가 그것이다. 영화라는 매체는 일정한 내러티브를 가지고 있으며 촬영하는 방식도 각각의 신에 합당한 장면을 촬영하는 것이 보통이다. 그렇다면 관람객이 예상했던 이미지와 전혀 다른 장면은 영화 속에서 어떤 역할을 하며, 이러한 영상 이미지를 세밀하게 나누어서 사진적 이미지로 상정했을 때 어떤 의미를 부여할 수 있을지에 대해서 알아보기로 하자. 스토리에 부합되는 장면을 촬영한 것을 '정당화된 프레임'이라고 하고 그렇지 않은 경우를 '비정당화된 프레임'이라고 한다면, 이 글에서는 '비정당화된 프레임'에 대해서 집중적으로 이야기해보고자 한다. 사실, 자꾸 이런

식으로 분석해 버릇하면 이것도 습관이 되어서 영화를 보면서 자꾸 따지게 되기도 한다. 장점도 있겠지만 '감성적인 몰입'을 방해한다는 데 단점이 있다.

이 영화에서는 네 번 정도 '비정당화된 프레임'이 나오지만 그 이미지가 단독적인 하나의 이미지로서 시각화되면서 '시각적인 쾌감' 혹은 '극단적인 효과'가 결여된 것은 제외하기로 하고 두 가지의 경우만 예를 들겠다.

첫번째는 영화 속 주인공 자영이 남자들만 보는 오디션에 참가하여 제일 마지막 순서를 기다리고 있을 때 보이는 장면(스틸3)이다. 오디션을 보는 장소에서 어떤 심사위원의 손이 불쑥 나타난다. 물론 그 부분만 클로즈업해서 보여줄 수 있다. 하지만 심사위원의 손은 영화의 줄거리에 필요한 지루함을 간접적으로 표현한다든지, 아니면 무의식적이고 습관적으로 손을 비비는 동작으로 보기에는 무리가 따른다. 스틸 이미지는 역광으로 까맣게 손의 외부적인 형태만 감지될 뿐 앞에서 말한 설명적인 이유 없이, 맥락에서 벗어나 독단적으로 촬영된 장면인 것이다. 지나친 표현인지는 모르겠지만, 형태적인 측면에서 보더라도 '이것은 손이다'라고 말을 해주어야 알 수 있을 정도다. 이 장면이 맥락에서 벗어나지 않으려면 최소한 멀쩡한 손동작이라고 느껴지게끔 촬영되었어야 했다는 것이다.

두번째는 로즈의 생일날 샘에게 발생하는 장면(스틸4)이다. 샘은 로즈와 함께 시간을 보내려고 전화를 했지만 그녀는 다른 남자와 얘기를 하고

있는 중이었다. 이야기 중에 엉뚱하게도 차를 건물 앞에 주차하지 말고 다른 장소로 옮기라는 말을 한다. 이 말이 끝나고 잠시 후에 카메라는 자동차의 모습을 보여준다. 재미있는 것은 차가 건물 앞에 주차가 되어 있는 시간적·장소적인 상태를 설명해주지 않는다는 것이다. 예를 들면 다른 차에 방해가 된다던가, 아니면 주위에 차들이 밀집해 있다던가, 도로 한가운데 덩그렇게 놓여 있는 등의 상황은 절대로 설명되지 않는다. 단지 벤츠의 마크와 'CG 6888'이라는 차번호가 클로즈업된 차의 앞부분만 강조되어 있다. 상황에 대한 설명은 전혀 없고 영문자와 알파벳 숫자에 집착하는 이와 같은 사진적 이미지는 일종의 '이미지 컷'으로 작용한다고 볼 수 있다. 이같이 영화의 맥락에서 연출가와 촬영감독이 독립적인 메시지를 관객들에게 전달하고자 할 때 영화에서는 '비정당화된 프레임 방법'을 사용하기도 한다.

물론 그런 방식은 관객들에게 내러티브를 비정상적으로 진행시키고 감정의 전의를 갑자기 뚝 떨어지게 만들거나 혹은 감정을 증폭시키게 할 수도 있다. 또한 응답 없는 질문을 지속적으로 관객에게 던져 고통(?)을 줄수도 있다. 그 점을 감수하면서까지 이러한 방법을 왜 사용할까? 물론 이 문제는 철저하게 연출자와 촬영감독의 몫이다.

너의 쿨한 얼굴을 벗어던져라

「조제, 호랑이 그리고 물고기들」

포스터 사진은 이 순간만큼은 이 세상 어느 누구도 부럽지 않은 그들
만의 시간을 보여준다. 한 순간을 기록하는 사진이라는 매체적 특성
이 이들이 가진 장애와 벽을 뒤로하고 그들만의 세계에서 얼마나 행
복할 수 있는지 보여주는 듯하다.

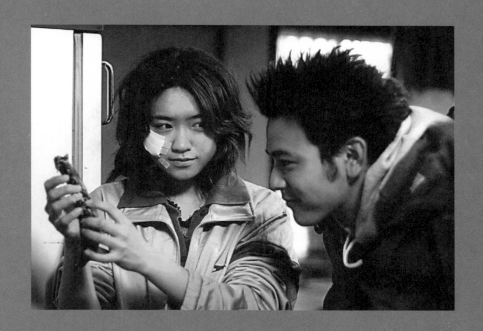

스틸1 츠네오는 쿠미코가 들고 있는 가지를 신기한 표정으로 쳐다보고 있고 쿠미코는 그런 츠네오를 장난기 어린 표정으로 바라보고 있다. 쿠미코의 검은 눈동자에서 시선이 시작되어 오른쪽에 있는 츠네오로 이어지고 츠네오의 시선은 다시 가지로 연장된다. 두 사람의 시선은 엇갈려 있지만 시선의 삼각 구도로 인해서 정신적인 교감을 하고 있음을 알 수 있다.

스틸2 다리가 불편해 밤이나 새벽녘 할머니가 태워주는 유모차에서나 세상을 볼 수 있었던 쿠미코에게 바깥세상은 환상과 동경의 대상이다. 츠네오는 유모차 너머로 절반밖에 볼 수 없는 쿠미코에게 세상 구경을 시켜준다.

스틸3 츠네오가 쿠미코에게 마을 풍경을 설명해준 사진.

스틸4 츠네오와 쿠미코가 해변에서 다른 사람에게 사진을 찍어달라고 부탁한다. 이 사진만 봐서는 보통의 애인 관계에서 남녀가 나누는 애정표현으로서의 포즈처럼 보인다. 아무런 정보 없이 이 사진만 본다면 쿠미코의 다리에 대해 알 수 없다.

스틸5 사진이 찍힐 당시 스크린에 비춰진 츠네오와 쿠미코의 모습.

착한 사람들 일색인 영화「조제, 호랑이 그리고 물고기들ジョセと虎と魚たち」
에서 가장 착하게 여겨지는 것은 세상을 바라보는 감독의 눈이다. 감독 이
누도 잇신犬童一心은 영화 연출 면에서 몽환적인 색감이나 기이한 각도의 슬
라이드 쇼를 보여주면서 신선한 감각을 과시하기도 하고, 프랑수아즈 사
강의 소설『한 달 뒤, 한 해 뒤Dans un mois, dans un an』를 연상시킬 만한 일러스트
를 과감히 삽입하는 등 그의 실력을 유감없이 발휘한다. 하지만 무엇보다
돋보인 점은 노장 영화에서나 가능할 법한 무르익은 절제와 현대 일본 사
회에 대한 낙관적인 시각이다. 현대 일본 사회가 태평양만큼이나 넓은 세
대 간의 골로 분열되고, 주의나 개념으로는 설명이 불가능한 극단적인 개
인주의에 시달리고 있지만 이 영화 속에서 그들은 동지처럼, 친구처럼 또
는 한국의 소시민도 수긍할 만한 이웃처럼 그려진다.

세상에서 떠도는 소문의 실체란 대체로 터무니없이 과장되었거나 인위
적으로 가공된 허위인 경우가 대부분이다. 대학 졸업반인 츠네오(츠마부
키 사토시 분)는 아르바이트하는 곳에서 마작 판의 손님들로부터 정체불
명의 유모차에 대한 소문을 듣는다. 인적이 드문 시간에 괴기하게 생긴 할
머니가 끌고 다니는 문제의 유모차는 그들의 대화 속에서 범죄 집단의 은
밀한 운송 수단으로 묘사되기도 하고, 죽은 손녀의 미라를 실었음직한 괴
담의 소재가 되기도 하지만 정작 실체는 아무도 모른다. 단지 사람들의 호
기심을 발동시키는 소재일 뿐이다. 그 단순한 호기심은 츠네오에게도 마
찬가지로 유발된다. 어느 이른 아침 츠네오는 많은 사람들을 궁금증에 시

달리게 한 문제의 유모차를 만나게 되고, 소문의 실상과도 조우하게 된다. 관찰자 모두를 궁금증에 시달리게 했던 담요 아래에는 야쿠자의 돈다발도, 마약도, 죽은 손녀의 미라도 아닌 두려움에 떨면서 잔뜩 웅크리고 있는 평범하게 생긴 여자아이가 있었다.

이제 갓 소년기를 벗어난 츠네오에게 유모차에 타고 있던 쿠미코(이케와키 치즈루 분)는 겁 없이 엉덩방아 찧으며 바닥으로 뛰어내리고, 닥치는 대로 책을 읽어서 아는 게 너무 많은 여자아이일 뿐이다. 덥수룩한 머리 탓인지 그리 예뻐 보이지도 않고 말투도 퉁명스럽고 직선적이다. 그러나 그녀의 장기는 기막히게 맛있는 요리를 할 줄 안다는 것이다. 쿠미코가 만들어준 밥을 정말 맛있게 먹던 츠네오에게 사랑은 느닷없이 나타나서 자신도 모르는 사이에 깊어지고, 시간이 흐르면서 시들해진다. 그런데, 이 사랑이 보편적인 연애담과 다른 이유는 필경 처음이 분명한 것처럼 보이는 연애에 임하는 쿠미코의 자세가 보편적으로 보이지 않는다는 데 있다.

쿠미코는 다리가 불편해서 행동반경이 극히 제한되어 있기에, 본능적으로 바깥세상을 동경하고 그 세상의 공기를 호흡하기를 갈망한다. 그러나 그녀의 동경과 갈망을 해소하는 방식 또한 제한적이고 일방적이다. 할머니가 밀어주는 유모차에 웅크린 채 시야가 절반 이상 가려진 담요 너머로 내다보는 어둑어둑한 새벽 거리와 할머니가 주어다 주는 책이 그녀와 세상을 연결하는 유일한 고리다. 책과 새벽 정찰이 세상 엿보기의 전부인 쿠미코는 세상의 일부만 경험하고 사는 사람들보다 세상을 더 잘 안다. 왜

냐하면 동경이 큰 만큼 자잘한 정보도 소홀히 하지 않기 때문이다. 그런데, 쿠미코에게 그 앎은 지극히 피상적이고 제한된 것이라 여겨진다. 눈에 보이는 것보다 훨씬 더 멀리 뻗어 있을 것 같은 하늘, 그 하늘 아래 자신과는 다른 삶을 살고 있을 사람들에 대한 동경과 갈망을 느낀다. 츠네오가 쿠미코에게 이끌린 이유는 그녀의 불편한 신체 조건에 대한 연민과 지금까지 경험하지 못한 신기한 인물에 대한 호기심 때문이었다. 츠네오는 아직 깊은 사랑보다는 자유분방한 이성 관계를 즐길 나이이다. 쿠미코를 만나기 이전에도 그런 생활을 즐겨왔으며 이후에도 그런 생활을 버리지 않는다. 츠네오에게 쿠미코는 일상성이나 보편성이 아닌 일상으로부터 약간은 동떨어진 과외적 성격에 가깝다. 그다지 선하지도 않고, 어른스럽지도 않고, 투철한 봉사정신도 없는 츠네오에게 쿠미코는 다른 것에 대한 호기심과 자신이 가진 것을 가지지 못한 결핍된 타인에 대한 보편적 연민을 발동시키는 대상일 뿐이다.

이런 인물 설정은 영화를 장애인에 대한 오류에 빠뜨린다던지, 사회성이 완전히 결여된 상투적인 교훈만 부각시키는 졸작으로 몰고 가기 십상이다. 하지만 이 영화의 감독은 그것을 부정한다든지 아닌 척하기 위해 애쓰지 않고 오히려 더 솔직해지려고 한다.

너의 쿨한 얼굴을 벗어던져라

■

"언젠가는 그를 사랑하지 않는 날이 올 거야."

베르나르는 조용히 말했다.

"그리고 언젠가는 나도 당신을 사랑하지 않게 되겠지. 우린 또다시 고독해지고, 모든 게 다

그래. 그냥 흘러간 1년의 세월이 있을 뿐이지."

─프랑수아즈 사강, 『신기한 구름』에서

이 영화는 우리 영화 「오아시스」와 유사한 부분이 많다. 여주인공이 질병에 시달린다는 점, 가족이라는 장벽을 만난다는 점, 그것을 해결할 환상을 꿈꾼다는 점(「오아시스」에는 코끼리까지 등장하여 오아시스의 환상이 연출되고, 「조제, 호랑이 그리고 물고기들」에서는 바다 속 심연에서 나오는 물고기의 환상이 그려진다는 차이가 있다), 사랑의 극적인 소통이 섹스라는 점 그리고 무엇보다도 관객을 감동시키고 눈물짓게 만든다는 점 등이 그렇다.

'조제, 호랑이 그리고 물고기들'이라는 제목에 나열된 단어를 풀이하면 이렇다. 두 사람의 인연은 첫번째 단어 '조제'로 연결된다. 이 말은 츠네오가 쿠미코에게 관심을 보이기 시작하면서 선물한 프랑수아즈 사강의 소설 속 주인공 이름이다. 두번째 단어 호랑이는 두 사람의 사랑으로 표현된다. 쿠미코가 자신이 가장 사랑하는 사람이 생기면 무서운 걸 보고 싶어했

던 소망을 떠올려 호랑이를 보러 간 것이다. 왜냐하면 좋아하는 남자가 생기면, 무섭더라도 안길 수 있으니까. 세번째 물고기. 두 사람의 이별은 물고기를 통해 나타난다. 쿠미코는 그동안 어두웠던 내면의 세계를 고백하면서 물고기의 환상을 얘기해주었으나 츠네오는 듣지 못한 채 잠이 들었다. 그 여행은 마지막 이별 여행을 상징한다.

　그 제목을 뽑아낸 이유를 찾아낸 것이 구차해 보일 정도로 이 영화는 다소 거칠고 투박해 보이기도 한다. 하지만 「오아시스」와 근본적으로 다른 것은 츠네오가 쿠미코를 대하는 태도에 있다. 츠네오는 신세대적인 표현을 한다면 '쿨Cool' 한 면이 있다.

　시쳇말로 '쿨하다' 라는 말의 뜻은 멋지고 근사하다는 의미로 쓰이는 경우가 많다. 여기서 잠깐 영화 이야기에서 벗어나 생각해볼 것이, 과연 '쿨하게 사는 것은 무엇일까?' 또한 '쿨한 것' 과 '쿨하지 않는 것' 의 차이는 무엇일까? 대부분 '쿨하기' 를 열망하지만 '진짜 쿨한 것이란 모름지기 이런 것' 이라는 실체는 모르는 것 같다. 고등학교 시절, 국어 선생님은 이형기의 「낙화」라는 시를 읽어주며 첫사랑 이야기를 해주었다. 대학 시절 뜨겁게 사랑했던 사람이지만 그녀가 헤어지자고 할 때 자신은 깨끗이, 즉 '쿨하게' 헤어졌다는 것이다. 그 시구처럼 '가야 할 때가 언제인가를 분명히 알고' 뒤돌아섰기에 그는 그녀에게 아름다운 존재로 기억될 수 있을 것이라 했다. 이 이야기를 들었을 당시에는 그 선생님이 참 멋있어 보였다. 하지만 몇 번 안 되는 연애를 겪으며 이것이 얼마나 힘든 일인지 깨닫게

되었다. 헤어진 연인에게 집착하고, 헤어진 후에도 그녀가 보낸 이메일을 열어본다거나 핸드폰에 남긴 음성을 듣는 나 자신을 볼 때 그렇게 한심할 수가 없었다. 어쩌면 '쿨하게' 산다는 것은 다른 사람에게 솔직한 나의 모습을 보여주기 싫다는 것과 동의어가 아닐까? 남의 눈치를 보지 않고 이기적인 삶을 살아가길 바라는 우리가 실은 단순히 남에게 폼 한번 잡아보기 위해서 혹은 자신의 모습이 아닌 다른 사람으로 비춰지길 원하는 심리 상태에 빠져 있는 것은 아닐까? 이런 심리는 마치 우리가 거울 속에 비추어졌을 때 항상 단정하게 보여야 한다는 강박관념과 같다.

영화 이야기로 돌아가면, 쿠미코의 예감처럼 1년이 흐른 후 그들은 이별을 한다. 츠네오는 회고한다. "정말 담백한 이별이었다"고. "헤어지고 난 후 친구로 남는 사이도 있지만 나는 평생 쿠미코를 다시 볼 수 없을 것"이라고. 자신의 비겁함을 전혀 숨기지 않고 도망감으로써 동거가 끝났음을 고백하는 츠네오의 목소리에는 죄의식이 묻어 있지 않다. 오히려 더 '쿨하게' 느껴지고 그래서 건강하게 들린다. 소란스러운 길 한복판에서 왈칵 눈물을 쏟는 츠네오의 모습도, 그런 츠네오의 곁에서 말없이 지켜보는 카나에(우에노 주리 분)의 모습도 그리 어색해 보이지 않는다. 연적에게 사랑하는 상대를 빼앗기고 그 충격으로 진로까지 포기했던 카나에의 방황이나 그런 카나에의 곁에서 쏟아낸 츠네오의 눈물은 일종의 '성장의 아픔을 겪는 고통'일까? 아니면 츠네오는 쿠미코에 대한 연민 때문에 가슴 깊숙한 곳까지 '쿨하지' 못했던 것일까? 개인적으로는 후자에 무게가

더 실린다. 실제의 모습을 감추고 '쿨하게' 보이는 것보다는 자신의 모습을 솔직하게 보여주는 것이 더 '쿨한' 것이 아닐까? 그런 면에서 츠네오에게는 "Take off your cool face(너의 '쿨한' 얼굴을 벗어 던져라)"는 말이 어울릴 것 같다.

유모차에서 보이는 풍경과 사진

■

"실체보다 섬세하게 사진을 찍는 이들에게 사진은 사랑과 계시의 도구가 된다."

―나탄 라이언스

이 영화에는 '영화는 사진의 집합체'라는 감독의 의지를 보여주는 듯한 장면들이 여럿 등장한다. 우선 첫째로 남자가 유모차를 끌고 여주인공을 낮에 데리고 나가면서 보여주는 마을 풍경을 사진(스틸3)으로 표현하는 부분이 감동적이었다. 왜냐하면 휠체어의 담요에 가려서 시야가 절반 정도 가려진 상태에서 바깥의 경치를 제대로 관찰하기가 힘들었던 쿠미코에게 세상은 경이로운 대상이었으며, 마을 풍경 사진은 쿠미코에게 빠르게 지나가는 세상을 자세하게 보여주고 싶은 츠네오의 마음이 담겨 있었기 때문이다. 즉 츠네오가 바라본 풍경이 사진으로 재현되어서 다시 쿠미코에게 이미지로 전도되는 것인데, 이런 모습은 마치 어머니가 자신의 아이

를 유모차에 처음 태우고 나왔을 때 세상을 처음 접하는 아이가 당황해할 것 같아서 풍경에 대해 하나하나 가르쳐주는 장면과 흡사하게 느껴진다.

사실 이런 사진들을 개론적인 용어로 설명한다면 '화면을 기울여서 찍는 기법Dirty title angle' 이란 표현을 쓸 수 있다. 이 앵글은 어떤 대상의 움직임을 표현하기 위해서 화면의 각도를 기울여서 촬영하는 방식을 말한다. 이런 방식은 아무 목적 없이 멋을 부리면서 촬영하는 것이 아니다. 예를 들면 술이 많이 취한 사람이 길을 걸어간다고 가정을 했을 때 그 사람의 입장에서는 거리의 풍경이 흔들려서 보일 것이다. 이런 감정 상태를 표현하기 위해 카메라의 앵글을 기울여서 촬영한다. 이 영화에서 거리의 풍경을 기울여서 찍은 이 기법은 빠르게 스쳐 지나가는 바깥 풍경을 구도에 연연하지 않고 신속하게 보여주려는 의도가 담겨 있다.

두번째는, 바닷가에서 찍은 장면이 색다르게 느껴졌다. 이 장면은 쿠미코가 츠네오를 업고서 자신의 카메라를 다른 사람에게 건네주면서 사진을 찍어 달라고 부탁해서 나온 결과물이다. 스틸4는 카메라를 받은 다른 사람이 츠네오의 다리가 안 나오게 찍은 사진이며, 스틸5는 영화를 보는 관객에게 보이는 장면이다. 스틸4를 볼 때는 정상적인 남녀의 관계를 나타내는 애정표현(?)으로서의 사진으로 느껴진다. 하지만 스틸5는 그렇지만은 않다. 단순하게 생각하면 쿠미코가 츠네오를 업고 찍은 사진이다. 아무런 정보가 없는 상태에서 보면 쿠미코의 다리에 장애가 있는지, 아닌지에 대해서는 알 수가 없다. 영화를 보는 관객들은 사전에 영화적 상황에 따른

정보를 알기에 쿠미코의 다리가 불편하다는 사실을 알지만, 츠네오에게 카메라를 건네받은 여행객은 이런 사실을 모른 채 스틸4를 찍었을 뿐 결코 쿠미코의 다리를 배려한 행동은 아니었다. 단지 시각적으로 볼 때 쿠미코가 츠네오를 껴안고 있는 모습을 강조해서 촬영하는 것이 보기 좋기 때문에 그러한 구도로 사진을 찍은 것이다. 이처럼, 두 사람의 이미지를 강조한 사진의 서술 방법은 영화적인 서술 방식과 다르다. 앞뒤의 상황을 모르는 상태에서 한 장의 사진 이미지는 현재의 모습에서 단편적으로 보이는 행복한 상황을 증명하고 있는 듯하다.

이 세상에 절대 진리란 없다

「나쁜 남자」

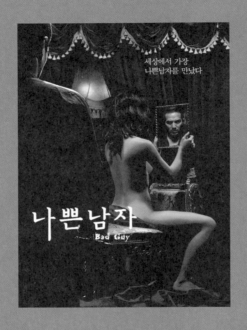

이 포스터에서는 한기의 얼굴이 여자가 들고 있는 거울을 통해서 보이지만 영화를 보면 한기와 선화 사이에 안 보이는 거울이 또 하나 존재한다.

스틸1 창녀촌에 끌려온 선화가 손님을 맞을 준비를 하는 모습이다. 소극적이며 웬지 어울리지 않는 듯한 포즈를 취하고 있는 반면 뒷벽에 걸린 사진 속의 여자는 적극적이며 관능적인 느낌이 든다. 구도는 수직선으로 이등분되어 있으며, 색채에서는 반대로 선화의 피부 톤이 마젠타 계열의 관능적인 색깔이며, 사진 속 여자의 녹색 톤 피부는 윤기가 느껴지지 않는 죽은 피부톤으로 그려졌다.

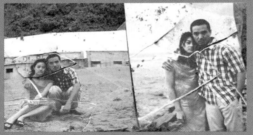

스틸2 한기의 부하들이 창녀촌에 몰래 카메라를 설치하여 창녀와 손님들의 성행위 장면을 녹화하였다가 발각된 장면이다. 이런 몰래 카메라로 다른 사람들의 사생활을 촬영하고 엿보는 행위는 관음증의 한 형태로 볼 수 있다. 재미있는 것은 성행위 장면이 작게 묘사되어 있지만 나머지 부분, 캠코더, CD, 재떨이 등이 산만하게 흩어져 있어, 오히려 주위를 환기시키는 기능을 한다는 것이다.

스틸3(가운데), **4**(아래) 바닷가를 다시 찾은 선화는 예전에 같은 장소에서 찾아낸 조각난 사진과 이 장소에서 다시 발견한 얼굴 부분 사진을 붙여본다. 그 사진 속의 여자는 현재의 선화 모습과 똑같이 생긴 여인이었다.

김기덕 감독의 일곱번째 영화 「나쁜 남자」는 처음으로 흥행에 성공한 작품으로, 서울 30만, 전국 70만 명이 관람하였다. 이 영화의 줄거리는 이렇다. 사창가 깡패 두목인 한기(조재현 분)는 어느 날 여대생 선화(서원 분)에게 매혹되지만, 그녀의 차갑고 경멸적인 말투에 대한 보답으로 갑자기 강제로 키스를 한다. 격분한 남자 친구는 한기를 휴지통으로 때리고 마침 그 장면을 목격한 휴가 나온 공수부대 군인들에게 심하게 구타와 모욕을 당한 한기는 복수심과 소유욕에 불타서 선화를 창녀로 만들 계획을 실행한다.

한기의 계략에 말려들어 창녀가 된 선화는 자신의 방 거울이 밀실과 연결되어 있다는 사실을 모른 채 그곳에서 생활하게 된다. 한기는 밀실 거울을 통해서 매일 밤 서서히 창녀로 변해가는 선화의 모습을 무심하게 지켜본다. 선화는 자신을 창녀로 생각하는 손님들의 태도에서 죽고 싶을 정도의 모멸감을 느낀다. 그곳을 빠져나갈 수 없다는 절망적 공포에 찌들어가는 선화를 지켜보면서 한기 역시 괴로움에 빠져든다. 선화는 그녀를 좋아하는 한기의 부하 명수를 통해 한기의 계략에 대해 알게 되고, 명수를 이용해서 창녀촌을 탈출할 기회를 얻는다.

그러나 그녀는 집 앞에서 한기에게 잡혀 창녀촌으로 다시 끌려온다. 시간이 흘러 창녀촌의 일상에 젖어버린 선화는 이제 자신의 주위를 맴도는 한기를 방어할 수도, 받아들이지도 못한다. 그때 한기는 창녀촌의 길을 걷다가 숙적인 달수파로부터 급습당한다. 한기 부하인 정태는 이에 대한 복

수로 달수를 죽이지만 한기가 정태를 대신해서 사형 선고를 받는다. 뜻밖
에도 선화는 한기에게 죽어서는 안 된다고 절규하고, 이것을 본 정태가 자
수를 하는 바람에 한기는 감옥에서 풀려난다. 한기는 선화를 원래의 자리
로 되돌려 보내려고 하지만, 둘은 바닷가에서 재회한다. 한기는 트럭을 타
고 다니며 자신의 여자 선화를 다른 남자에게 성매매 시킨다. 두 사람이
탄 파란색 트럭이 바닷가 마을을 벗어나 또다른 공간을 찾아간다.

이 세상에 절대 진리란 없다

■

"누구나 바르게 태어나 바르게 살다 바르게 죽고 싶어한다. 그러나 인생이란 마치 복병처
럼 나타난 타인에 의해 전혀 생각하지 않았던 삶을 만나게 되고 피할 수 없이 그런 삶에 길
들여진다. 2001년, 이 긴장된 도시 안에서 아무리 날카롭게 경계심을 세워도 어느새 나는
생각지도 않았던 공간에서 나도 모르게 나쁜 인간으로 살아가고 있다. 여기, 태어남부터 죽
을 때까지 불행한 기운이 감도는 한 나쁜 남자가 있다. 너무나 검어서 흰 것이 때처럼 느껴
지는…… 그의 순수한 눈빛은 한 여자의 일생을 불행으로 바꾼다. 그것이 너무나 잔인해서
마치 신의 계획처럼 느껴진다. 그러나 나는 이것을 운명이라고 말하고 싶다."
―김기덕, 영화 「나쁜 남자」 감독의 말

이 영화에서는 남녀 간의 사랑과 인간의 본능적인 욕망과 소유욕 그리

고 섹스에 대해서 많이 고민한 흔적을 느낄 수 있다. 그리고 사랑과 섹스에 관해서 개인적인 가치관이 많이 드러나 보인다. 일반적인 관점에서 「나쁜 남자」한기의 행동을 이해하기란 쉽지 않다. 한기의 행동에 대한 가치관을 대부분의 사람이 공감할 수 없기 때문이다. 그 이유를 영화 속으로 들어가 알아보자. 사랑하는 여자를 창녀촌에 팔아버리고 순수했던 여자가 타락하는 모습을 지켜보면서 희열을 느끼는 장면과 결국 여자가 남자를 사랑하게 되는 장면 등은 대부분의 여성과 남성들이 받아들이기 힘든 점이다. 극단적인 표현을 빌리면 비현실적이며, 잔인하고, 더럽다고 생각할 수 있다. 그렇다면 이렇게 대부분의 사람들이 김기덕 영화를 이해할 수 없다고 해서, 그 영화를 나쁘다고 판단할 수 있을지에 대한 문제가 남는다.

이 부분에 대해서 몇 가지 예를 통해서 접근해보자. 우리 환경에서 흔히 볼 수 있는 개미는 이차원의 평면을 기어 다니기 때문에 입체공간이 있다는 것을 상상할 수도, 경험할 수도 없다. 그런 개미에게 아무리 삼차원 공간에 대해 설명해봤자 개미는 도저히 알 수가 없다. 삼차원의 공간을 경험하는 인간의 시각에서 개미를 판단할 때는 한심하기 그지없을 것이다. 이세상의 구조는 인식 주체와는 관계없이 객관적으로 존재하는 것이 아니라 대부분 인간이 나름대로의 관점에서 구성한 것이다. 그것은 우리가 절대적으로 믿고 있는 진리의 경우도 마찬가지 등식이 성립된다. 일반적으로 알고 있는 진리는 절대적 혹은 보편적이며 영원불변한 것이 아니라 잠정적인 결과이며 오류의 가능성을 가지고 있는 일종의 믿음에 불과한 것이

다. 이처럼 우리가 대부분 절대적이라고 믿고 있었던 많은 사실들이 인간의 제한된 감각과 함께 아울러 자신의 인식 범위 안에서 생각한 주관적인 시각의 결과라 할 수 있다.

또 하나의 예를 들어보자. 우리는 학창시절 삼각형의 세 내각의 합은 180도라고 배웠다. 이것은 '유클리드 기하학'에서는 성립되는 명제이지만 '비유클리드 기하학'에서는 결과가 다르다. '구면기하학球面幾何學'에서 보면 삼각형의 세 내각의 합은 180도보다 크고 '쌍곡기하학雙曲幾何學'에서는 180도보다 작다는 것이다. 이 중에서 어느 하나만 맞고 나머지는 모두 틀린 것이 아니라, 사실은 셋 다 나름대로 타당성을 지닌 다른 주장이다. 우리가 알고 있는 지식이라는 것도 어느 정도 옳으면서 동시에 오류를 내포하고 있다. 그렇기 때문에 수정과 개선의 여지가 필요하며, 기존 지식을 반박하는 사례가 나타나서 그 한계를 인식하는 경우가 발생한다. 우리가 살고 있는 이 세상은 이분법적인 잣대에서 선과 악으로 구분할 수 없으며, 또한 진리와 거짓으로 구분하는 발상은 다분히 상대적이다. 인간이 어떤 현상에 대한 가치를 판단할 때 상황과 의도에 의존한다는 것을 인정하면, 비로소 겸손해지고 상대방을 배려하게 된다. 자신의 생각이 완벽하게 옳다고 주장하면서 다른 가능성에 대해 고려하지 않는 사고는 입체를 상상하지 못하는 개미와 다를 게 없다. 타인의 시각과 가치관을 존중하는 마음으로 바라볼 때, 「나쁜 남자」에서 한기의 태도를 이해할 수 있고 그를 인간 쓰레기라고 몰아세울 수는 없다.

다시 영화 얘기로 돌아가보자. 「나쁜 남자」에서 한기가 사랑하는 여자를 창녀촌에 팔아서 그녀가 타락해가는 모습을 지켜보는 태도는 일반적인 상식으로는 이해가 안 될 수 있다. 그렇다면 감독은 왜 이런 비상식적인 설정을 하였을까? 그것을 일반적인 관점에서 얘기하자면 한기가 사랑하는 여인은 여대생이며 집안도 상류층 이상이다. 이 정도의 여자를 만나려면 그 여자와 비슷한 조건이거나 더 좋은 학력과 경제력이 뒷받침되어야지만 가능하다. 하지만 감독은 반대로 그 여자의 신분을 한기와 동등한 상태로 끌어내리고 결국, 그녀가 한기를 사랑하게끔 만든다. 이것은 일반적인 사회적 통념을 거부하는 행위이다. 나의 경우에도 어렸을 때 주위 사람들에게 남자는 출세를 하면 자신이 원하는 여자와 만날 수 있고 결혼할 수 있다는 말을 수도 없이 많이 들었다. 그런데 그 누가 출세하기 싫고 부자가 되기 싫겠는가? 아무리 노력해도 안 되는 사람들이 분명히 있다. 그렇다면 그런 사람들은 자신의 위치보다 좋은 조건의 이성을 만날 수 있는 기회를 평생 얻을 수 없는가? 그것을 자신의 운명이라고 받아들여야 하는가? 「나쁜 남자」에서는 오히려 평범한 여대생이 자신의 환경이 극단적인 상황으로 바뀌면서 삶과 가치관이 새롭게 형성되는 현상을 운명이라고 여기려는 듯하다. 한편으로 김기덕 감독이 사회적으로 성공하지 못하고 번듯한 직장도 없으며 많이 배우지도 못한 억눌리고 소외된 계층의 손을 들어주고 있다고 생각한다. 이들에게는 일종의 판타지로서 작용하는 것이다.

이 영화에서 한기는 선화가 자신과 사회적인 신분을 제외하고는 똑같이 동등한 사람이라고 생각한 것 같다. 그런 의미에서 한기는 자신의 신분과 비슷하게 될 때 진정한 사랑을 느낄 수 있다고 여겼을 것이다. 영화 속 대화에서 선화에게 '6만 원짜리' 라는 것을 알게 해줘야 한다는 마담의 대사를 통해서 한기의 사고가 구체화된다.

그렇다면, 몸이 팔린 선화가 옛 남자친구에게 돌아가지 못하는 이유는 무엇일까? 그것은 자신이 6만 원에 지나지 않는다는 인식과 함께 정신적·육체적 상처를 받았기 때문이다. 그럼에도 불구하고 한기에게 사랑을 느끼는 것은 돈으로 환산할 수 없을 만큼의 믿음과 사랑이 있기 때문일 것이다. 결국, 고귀하게 느껴지던 미대생 선화도 사창가의 다른 여성들과 다를 바 없다는 논리가 성립되기에 이른다.

지금까지 살펴본 것처럼 많은 사람들이 김기덕의 영화세계에 대해서, 그가 삐딱한 시각으로 본다고 해서 그의 영화가 나쁘다고 매도하는 것은 올바르지 않다. 개인적으로는 김기덕 감독의 영화 형식이 거칠고 상황 설정이 허구적이기는 하지만 오히려 영화가 가지고 있는 허구성을 적절하게 잘 활용하였다고 생각한다. 혹 여성이기 때문에 이런 식의 설정을 이해하지 못한다고 한다면, 오히려 그것이 납득하기 힘들다. 영화의 장르와 형식이 다르긴 하지만 남자의 신분이 여성의 신분에 비해서 격하되고 볼품없게 표현된 사례는 무수히 많다. 이것을 남녀 간의 성 윤리, 인격적 불평등에 따른 피해의식으로 해석하기보다, 우리 사회에서 벌어지는 불합리한

병리 현상을 뒤집어서 표현하였다는 데 의미가 있는 것은 아닐까? 이 세상에 절대적인 진리란 없는 것이다.

관음증과 조각난 사진

■

"사람이 정말 고독할 때는 이해받지 못할 때다. 사랑이 필요한 까닭이 그 때문인데, 사람들은 모든 고독과 외로움을 나눌 수 있다는 환상 때문에 서로 사랑한다."

— 최영미(시인), 『월간 중앙』 2005년 9월호

일찍이 지그문트 프로이트는 타인에게 노출되지 않고 자신의 관찰 행위를 숨기면서 성적 쾌락을 느끼는 것을 '관음증Voyeurism'이라고 하였다. 물론 어느 정도까지는 거의 모든 사람이 관음증을 갖고 있다고 할 수 있다. 다만 그런 욕망을 이성적으로 적절하게 억제할 수 있느냐가 중요하다. 또한, 관음증은 성적 판타지를 부채질하기에 더없이 좋은 요소가 되기 때문에 사진과 영화에서 단골 소재로 사용된다. 섹스 신이 많고 애정 표현이 많은 영화일수록 관객이 많은 이유는 바로 관음증을 충족시키기 때문이다. 하지만 관음증은 '영화/사진'을 바라볼 때만 생기는 제한된 현상이 아니다. 예를 들어서 카메라를 들고 '영화/사진'을 찍을 때 모습을 떠올려보자. 한쪽 눈으로 뷰 파인더를 보고 다른 한쪽 눈을 감아버리면 두 눈은 완

벽하게 숨겨진다. 찍히는 대상은 찍는 이의 눈이 아니라 렌즈를 볼 수 있을 뿐이다. 내 눈이 상대방에게 안 보이면 곧 훔쳐보기의 원리가 성립된다. 카메라를 탄생시킨 원리인 '카메라 옵스큐라camera obscura'라는 말 자체가 라틴어로 '어두운 방'이란 뜻인데, 세상의 환한 대상들을 포착하려고 어두운 상자를 들여다본다는 것 자체에서 관음증의 속성이 느껴진다. 이런 의미에서 사진은 공개적으로 찍을 때조차도 은밀하다. 사진과 영화 촬영은 찍는다는 것 자체에서 훔쳐보기의 시각적 쾌감이 깃들어 있다. 같은 맥락에서 영화관이란 일종의 훔쳐보기 즉 '관음증'이 성립하는 공간이라고 할 수 있다. 사회라는 법의 테두리 안에서 훔쳐보기란 불법일 가능성이 많기 때문에, 영화관이라는 공식적인 관음증의 장소를 통해 우리는 응시의 주체로서의 두 가지 자리를 확보하게 된다. 그것은, 카메라의 눈과 스크린을 통해서 누군가를 훔쳐보고 있다는 시선을 인식하는 것이다. 영화는 어둠 속에서 객체의 시선으로 지켜보는 또 하나의 세계라는 묘한 매력과 함께 사람을 사로잡는 힘이 있다.

예술을 태동시킨 요인 중에는 인간의 관음증적 욕구도 해당될 것이다. 영화감독 프랑수아 트뤼포Francois Truffaut는 영화를 볼 때 우리 모두는 어느 정도 관음증 환자가 된다고 말한다. 인간은 자신조차도 알 수 없는 묘한 감정을 영화 속에서 다시금 재발견하고 나름대로의 세계관으로 끌어들이는 작업을 한다. 인간에게 아무런 호기심과 자극이 없다는 것은 참으로 무의미하며 따분한 일이다. 그렇다고 관음증을 인간의 추악한 본능의 표현이

로베르 두아노, 「비스듬한 시선」, 1948

라고 비난만 하기는 어렵다.

　로베르 두아노Robert Doisneau의 사진작품 「비스듬한 시선Side long glance」에서 작가는 이 사진을 찍기 위해서 친구가 운영하는 골동품 상점의 진열장에 벗은 여인의 뒷모습 누드 그림을 전시하고 가게 안에 숨어서 행인들의 반응을 촬영했다. 앞에서 언급하였듯이 사진을 찍을 때 찍히는 대상은 찍는 이의 눈을 볼 수 없고 더군다나 내 눈이 상대방에게 안 보이면 그것이 곧 훔

쳐보기의 원리가 성립이 된다고 얘기 한 적이 있다. 두아노는 관음증적인 방식을 철저하게 활용하여 '비스듬한 시선'을 촬영했다. 이 사진을 좀더 구체적으로 살펴보면, 사진작가와 지나가는 행인의 중간 지점에 유리창이 가로막고 있다. 유리의 역할은 사진작가와 행인의 공간을 분리시키는 기능을 하면서 동시에 공간의 안쪽에서 바깥쪽을 들여다 볼 수 있게 만들고, 또한 반대로 바깥쪽에서 안쪽을 볼 수 있도록 암묵적으로 허락하는 장치이다. '쌍방향Interactive'으로 관음증적 시각이 존재한다. 이것은 유리를 중심으로 상대방이 서로를 관찰한다고 느끼지 않기 때문에 가능하다. 그리고 오른쪽 끝에 모자를 쓴 남자의 시선이 왼쪽의 그림 속에 보이는 여인의 뒷모습, 구체적으로 말하면 엉덩이 부분에 집중적으로 이동하고 결국 이런 시선을 바라보는 감상자는 마치 현장에서 음탕하게 그림을 쳐다보는 남자를 바라보는 것 같은 착각에 빠진다. 사진작가의 관음증적 시각과 동일시되기 때문이다.

「나쁜 남자」에서는, 한기가 거울 뒤에 숨어서 선화가 낯선 남자에게 몸을 파는 장면을 지켜본다. 관객은 영화를 보고 있지만 한기가 선화를 훔쳐보는 시선과 함께 그 장면을 바라보는 한기의 시선을 느낄 수 있다. 이것은 두아노의 사진을 볼 때와 똑같은 감정을 불러일으킨다. 두아노의 사진에서 모자를 쓴 신사의 모습에서 한기의 모습을 떠올리기란, 그래서 어렵지 않다. 차이가 있다면 음탕하게 바라보는가 아니면 냉정하게 보는가에 대한 구분만 있을 뿐이다. 두아노의 사진과 다른 점이라면, 거울을 중심으

로 거울 바깥의 사람과 거울 안쪽의 사람이 쌍방향으로 관음증적 시각이 존재하는 것이 아니라 일방적인 시각으로 바라본다는 점이다. 그럴 수밖에 없는 것이, 선화는 거울 뒤에 숨어서 지켜보는 한기를 볼 수가 없다. 오직 한기만이 선화를 일방적으로 훔쳐볼 수 있는 유리인 것이다.

마지막으로 이 영화에는 찢어진 사진이 중요한 소재로 등장한다. 선화는 창녀촌을 탈출한 후 한기와 함께 바닷가에 가게 되는데, 그곳에서 선화는 어떤 여인이 물속으로 걸어 들어가서 사라지는 장면을 함께 목격한다. 그 여인은 한기가 선화를 만나기 전에 사랑했던, 이미 죽은 사람이다. 그 여인이 앉아 있었던 자리를 손으로 파보던 선화는 한기와 어떤 여인이 함께 찍은 조각난 사진을 발견하게 되는데, 얼굴 부분이 찢어져 있어서 어떤 사람과 함께 찍었는지 알 수가 없다. 얼마의 시간이 지난 후 다시 바닷가를 찾았을 때 그 여인이 있던 자리에서 선화와 똑같이 생긴 여자의 얼굴 사진 조각을 발견한다. 주저 할 것도 없이 자신의 가방에서 사진을 꺼내서 조각난 사진을 얼굴 부분에 붙여본다(스틸3). 그 사진 속에서 현재의 선화 모습과 똑같이 생긴 여인이 한기와 나란히 포즈를 취하고 있다(스틸4).

이 순간 선화는 작은 충격을 받으며 잠깐 동안의 허무를 느꼈을 것이다. 그것은 한기가 왜 자신에게 심한 집착을 하였는가에 대한 궁금증이 풀리는 순간이기 때문이다. 선화는 무표정한 얼굴로 사진 속의 여자가 입었던 빨간색 원피스를 구입해서 갈아입고는 한기와 다시 만난다. 이것은 이제 모든 궁금증이 풀렸으니 당신을 사랑할 수 있다는 사실을 암시하는 장면

으로 해석된다. 어쩌면 한기가 그토록 그리워하고 고독을 느끼게 했던 여인이 지금 그의 앞에 있는 자신이라는 사실, 그리고 선화가 다른 사람의 품에 안기는 모습을 보면서 괴로워하고 한편으로는 무덤덤한 태도를 고수한 것은 정신적·육체적 고통을 극복했을 때 진정한 사랑이 가능하다고 생각한 것은 아닐까? 그래서 한기는 자신의 속마음을 드러내지 않고 더 냉정하게 행동한 것은 아닐까? 한기의 행동을 모두 이해하기는 어렵겠지만 적어도 '세속적'으로 보이지는 않는다. "사람들은 모든 고독과 외로움을 나눌 수 있다는 환상 때문에 서로 사랑한다"고 말한 시인 최영미의 글이 낯설지 않게 느껴지는 것도 이 시점이다.

언어의 기만성과 합성사진

「시 몬」

이 포스터 사진은 피그말리온(Pygmalion)의 신화와 연관시켜서
설명할 수 있다. 이 신화는 조각가 피그말리온이 자기가 이상적으
로 생각하는 여자를 상아로 조각하였고 자신이 조각한 상을 사랑
하게 되었는데, 베누스 여신이 그의 기도에 응답하여 그 조각상에
생명을 불어넣어서 사람으로 바뀌었다는 내용이다. 이 내용은 현
대에 제작된 「시몬」이란 영화와 연관성을 가진다. 시몬에서는 감
독이 자기가 생각하는 이상적인 가상의 배우를 만들어서 자신의
작품에 출연시킨다. 이 포스터도 자신이 만든 배우의 모습에 감탄
하는 것 같은 분위기를 보여주는데, 그런 효과를 극대화시키기 위
해서 배우의 모습을 감독보다 크게 묘사했다.

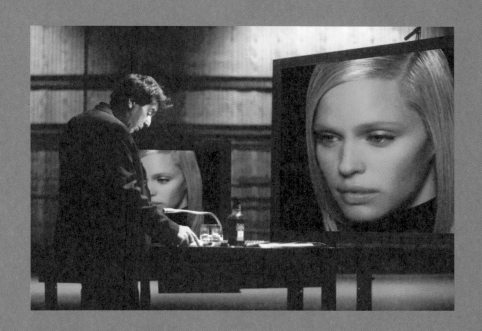

스틸1 여배우를 섭외하기 힘들어진 타란스키 감독은 그의 팬으로부터 여배우 프로그래밍 CD를 받고 '시몬' 이라는 사이버 배우를 만든다. 그녀가 스타의 자리에 오르고 덩달아 타란스키 자신도 명성을 얻지만, 갈수록 더 많은 방법을 동원하여 대중을 속여야 하는 현실 앞에서 좌절하기에 이른다.

스틸2 주인공 감독 역의 타란스키가 시몬을 대중에게 보이기 위해서 제작한 합성사진이다.

스틸3 영화 제작자이자 전 부인의 파티에 시몬이 왔다 간 사실을 증명하기 위해 만든 합성사진이다. 의도적인 것인지 아닌지는 모르겠지만 스틸2에서 제작한 합성사진보다는 정교함이 떨어진다.

스틸4 시몬의 가상 장례식 장면. 시몬의 죽음에 온 국민들이 슬퍼하면서 장례식을 지켜보지만 나중에 거짓이었음이 발각된다.

영화를 찍는 사람들 중에서, 특히 감독은 자신이 이야기하고자 하는 이미지에 적합한 배우를 찾기가 결코 쉽지 않으며, 마음에 드는 배우를 찾았다고 하더라도 캐스팅하기도 쉽지 않다. 영화 「시몬Simon」에서는 현재 영화를 찍을 때 발생하는 배우의 캐스팅에 대한 문제에 대해서 심도 있게 접근한다.

알 파치노가 분한 '빅터 타란스키'란 인물은 할리우드에서 한때 소위 잘나가던 인기 감독 중 한 명이다. 그러나 지금은 유명 스타의 비위나 맞춰가며 근근이 영화를 찍어야 하는 처지다. 위노나 라이더의 특별 출연으로 더욱 빛을 발한 최고의 여배우 역 니콜라 앤더슨은 자신의 트레일러 높이가 다른 배우보다 낮다는 이유 때문에 촬영 중인 타란스키의 영화 「선 라이즈 선 셋」의 출연 중단을 선언한다. 그녀를 대체할 여배우를 찾아보지만 그것마저 쉽지가 않다. 결국 여주인공의 폭탄선언으로 하루아침에 영화를 접어야 하는 상황을 맞는다. 전 부인이자 이 영화의 제작자인 일레인(캐서린 키너 분)에게 간청해보지만 더이상 촬영을 지속시키기는 어려운 상황이다. 결국 모든 걸 포기하려는 순간 타란스키 앞에 그의 팬을 자청하며 한 미치광이 컴퓨터 엔지니어가 나타난다. 그는 완벽한 여배우를 만들었으니, 같이 영화를 찍어보자고 제안한다. 그러나 타란스키는 그의 제안을 무시해버린다.

1년이 지난 후, 영화는 불안해하고 있는 타란스키의 얼굴을 비춘다. 그의 신작인 「선 라이즈 선 셋」의 시사회가 열리고 있기 때문이다. 그의 영화

를 반신반의하며 관람하던 대다수의 영화 관계자들은 대체로 만족해한다. 항상 자신의 편이 되어주는 딸은 열광적 반응을 보인다. 그리고 결과는 대성공이었다. 영화의 주연을 맡은 여배우 '시몬'은 하루아침에 스타가 되었고, 타란스키 역시 연일 언론의 주목을 받기 시작한다. 하지만 시몬은 1년 전 미치광이 컴퓨터 엔지니어가 만들어낸 사이버 여배우 프로그래밍에 의해 만들어진 존재였다. 그래서 사진이나 영화에만 존재할 뿐, 공식적인 자리에 나타나지 않으며 신비감을 조성해나간다. 스타 주변에는 항상 파파라치들이 들끓기 마련. 타블로이드지 기자들이 집요하게 시몬을 추적하지만 그녀의 행적을 알 수가 없다. 「시몬」의 감독 앤드류 니콜^{Andrew Niccol}은 바로 이 시점에서 특유의 코미디 요소를 가미한다. 영화의 후반부 반전에 빌미를 제공하는 이 타블로이드지의 파파라치들과 타란스키 사이에서 펼쳐지는 신경전은 다소 밋밋해질 수도 있는 영화의 스토리를 좀더 흥미롭게 이끌어가는 작용을 한다.

하지만 이런 코믹적인 장면보다도 영화에서 가장 흥미로운 장면이자 감독의 의도가 그대로 드러난 장소인 타란스키의 작업실에 더욱 많은 관심이 쏠리는 것이 사실이다. 거대한 스튜디오의 한중앙에 오로지 '시몬'이라 적힌 의자와 타란스키의 컴퓨터 한 대 만이 놓인 이 곳은 타란스키와 그의 분신 시몬만의 공간이다. 이곳에서 시몬이 탄생했으며 이곳에서 타란스키의 욕망이 분출되었다. 이제 타란스키의 힘으로도 통제가 불가능해져버린 시몬. 타란스키가 시몬을 컨트롤하는 것이 아니라 오히려 시몬에

게 지배당하는 지경에 이른다. "한 명보다는 10만 명을 속이는 것이 더 쉽다"라던 타란스키는 세상을 속이는 데는 성공하지만 그에 따른 죄책감은 더욱 커져만 가고, 마침내 시몬을 바이러스로 파괴해버리고 만다. 결국 시몬의 살인 용의자로까지 몰린 타란스키는 "시몬은 실재하지 않았다"고 고백하지만 그의 말을 믿는 사람은 없다. 이 부분까지 영화를 보고 있으면, 시몬의 매력에 빠져 그녀에게 열광했던 관객들도 그녀가 살아나기를 간절히 바라는 마음이 생긴다. 하지만 엔딩 크레디트가 스크린을 뒤덮고 있을 때쯤 되면 시몬에게 빠져들었던 나 자신이 부끄러워진다는 것을 깨닫게 될 것이다. 왜냐하면 영화 「시몬」은 존재하지 않는 배우라는 현실을 극명하게 드러내는 장면을 보고서야 비로소 내가 가상의 배우에게 열광했다는 환상에서 깨어나기 때문이다.

언 어 의 기 만 성

■

"책상도 다리가 넷이고 돼지도 다리가 넷이다. 그러므로 착각할 수 있다. 착각은 자유에 속한다."

—백도기, 「책상과 돼지」 중에서

「책상과 돼지」라는 단편소설에 나오는 글을 보면, 책상과 돼지는 다리

가 네 개라는 공통점을 제외하고는 서로 닮은 구석이 하나도 없다. 하나는 무생물이고 다른 하나는 생물체이다. 이렇게 '이질적인 두 개의 대상에서 한 가지 공통점을 끄집어내서 같은 것이다'라고 말하기란 아무래도 무리가 있다. 영화 「시몬」은 언어가 가지고 있는 기만성에 대해서 말한다. 타란스키는 그의 전 부인이자 제작자와 이런 말을 주고받는다.

"시몬은 인간이 아니야. 내가 만들었어."

"모든 배우는 감독이 만들어요. 당신한테 그래도 잘 하잖아요."

"컴퓨터 코드로 만들어진 사이버일 뿐이야."

"도대체 술을 얼마나 마셨어요?"

"내가 완벽한 여배우를 만들었어. 인간의 영혼까지 불어넣어 무에서 유를 창조한 거야. 기계에 숨을 불어넣었어, 기적이었지."

"그만해요."

"하늘에 맹세코 내가 시몬을 만들었어."

"시몬이 당신을 만들었어요."

이 대화 내용에서 '만든다'는 의미는 서로 다른 방식으로 소통된다. 더군다나, 시몬은 감독의 말처럼 컴퓨터 안에 있는 가상의 여배우일 뿐이다. 아무도 믿지 않는 사실을 전 부인에게 솔직하게 말한 것인데 그녀는 그의 말에 동의하지 않는다. 그런데 재미있는 것은 시몬을 실제로 본 사람이 아무도 없다는 것이다. 인터뷰도 위성을 통해서만 했을 뿐이며, 심지어 잡지에 등장하는 사진도 감독이 만든 사진을 봤을 뿐인데 사람들은 시몬이 존

재한다고 믿는다.

　이런 부분은 영화가 중반을 넘어서면서 더 극대화된다. 감독은 가상의 여배우 시몬을 없애버리려고 그녀의 프로그램을 바다에 빠트린 후, 그녀가 죽었다면서 장례식(?)까지 치른다. 하지만 이런 부분에 수상한 낌새를 눈치 챈 타블로이드지 기자가 경찰에 신고하고 감독은 취조를 받게 된다. 감독은 시몬이 존재하지 않는 사람이라며, 그 근거로서 시몬의 이름이 'Simulation One'의 줄임말이라고 말한다. 하지만 그의 말을 믿는 사람은 아무도 없다. 내가 볼 때도 시몬이라는 말의 의미가 연약하면서 감성적인 느낌의 여자 이름으로 받아들여지지, 타란스키의 말처럼 'Simulation One'의 줄임말로 느껴지지는 않는다.

　취조를 받는 중에 경찰은 타란스키에게 이런 말을 한다.

　"왜 존재하지 않는 여자의 시체를 버렸죠?"

　"그건 시체가 아니라 그녀의 몸이에요."

　감독의 입장에서는 시몬을 만든 프로그램일 뿐이지만 사람들은 시몬의 몸, 즉 시체라고 생각하는 것이다. 이런 정도의 상황이라면 타란스키가 아무리 설명을 해도 상대방은 절대 이해하지 못할 것이다. 책상과 돼지가 다른 성질을 가진 이질적인 것이듯이 '프로그램(몸)'과 '시체(몸)'는 다른 것이기 때문이다. 또한 책상이 무생물이고 돼지가 생물체임을 대입시키면, '프로그램'은 무생물이고 '시몬(시체)'은 생물체이다. 하지만 이 세상에 존재하지 않지만 사람들은 그 둘이 서로 같다고 착각한다는 것이다.

언어의 기만성은 여기에 있다. 즉, 언어라는 것은 보통 말을 정확하게 상대방에게 전달하는 커뮤니케이션의 수단이지만 이 영화에서 볼 수 있듯이 자신의 입장에서 정확하게 전달한다고 생각하는 말의 의미가 다른 방식으로 소통될 수도 있다.

합성사진과 시뮬라크르

■

합성사진은 둘 이상의 이미지를 합해서 하나가 되거나 혹은 하나의 다른 이미지를 만드는 것을 말한다. 요즘의 디지털 시대에서는 필요한 것을 붙여서 한 장면의 사진을 만들거나 또다시 이미지를 부여해서 조합한 사진을 쉽게 접할 수 있다.

스틸2는 감독이 오른팔을 올리고 있는 자신의 사진과 시몬의 이미지를 교묘하게 조합한 합성사진이다. 합성사진을 만드는 목적이 개인의 취미 생활에 한정적으로 제한된 경우에는 아무런 문제가 없다. 하지만 연예인 같은 공적인 인물을 대상으로 할 때는 문제가 심각해질 수 있다. 요즘 인터넷에서 연예인의 합성사진을 종종 발견할 수 있는데 그런 사진들의 경우는 대부분 '가십'을 소재로 한 것들이 많다. 즉 합성사진의 두번째 의미, 즉 다른 사진과 조합해서 다른 하나의 이미지를 만든 것에 해당될 것이다.

「시몬」에서 타란스키가 합성사진을 만든 이유는 여러 사람을 속여 시몬의 존재감을 증폭시킬 목적이었다. 이런 사실이 발각이 된다면 충분히 가십 거리가 성립되겠지만, 감독의 입장에서는 시몬의 모습을 보고 싶어하는 대중들의 욕구를 만족시켜주려는 의도에서 만들어졌다. 하지만 진정한 목적은, 시몬을 통해서 자신의 위치를 더 부각시키려고 했다는 데 있다. 이 합성사진에서는 현실에 존재하지 않는 가상의 배우가 마치 실제로 존재하는 것처럼 보이는데, 감독이 빈 공간에 팔을 벌리고 있는 사진의 빈 공간에 시몬이 등장하여 그 공간을 채움으로써 안정감을 찾게 되고, 동시에 그 사람의 위치가 확고하게 보인다는 것이다. 이런 방식의 합성사진은 단순하게 감독의 지위가 더 우월하게 보인다는 문제를 떠나, 그 사람 자체의 고유한 '아우라aura'를 느끼는 것이 아니라 그 사람의 의미를 다른 방식으로 보여준다는 등식이 성립된다.

합성사진의 의미를 다른 시각으로 설명을 한다면, '시뮬라크르simulacre'라는 말로 정의할 수 있을 것이다. 이 말의 의미는 실제로 존재하지 않는 대상을 존재하는 것처럼 만들어놓은 인공물을 말한다. 실제보다 더 실제적인, 즉 독자적인 어떤 것이라고 할 수 있다. 그렇다면 왜 이 말이 영화 「시몬」에 적용되었을까? 첫째로, 시몬의 이름이 'Simulation One'의 줄임말이라고 한 것에서 이유를 찾을 수 있다. '시뮬레이션Simulation'은 '가장, 흉내, 모조품'이라는 뜻을 지니고 있는데, '시뮬라크르'의 의미와 맥을 같이한다. 둘째로, 합성사진이라는 것을 통해 현실에 존재하지 않는 가상의

배우를 실제로 존재하는 것처럼 보인 행위처럼 '시뮬라크르' 현상을 여실히 보여준 것이다.

영화에서 가상의 배우가 실제로 존재한다고 믿게 되는 이유는, 관객들이 영화를 관람하면서 느끼는 환상과 동경, 감동 때문이다. 하지만 감독은 존재하지 않는 사람을 통해서 다수의 대중들을 감동시키고 시몬의 '존재 증명'을 위해서 세상을 속이는 행위를 하면서 어떤 만족감을 느낄까? 더군다나 합성사진을 통해서 자신의 모습과 지위가 다른 사람들에게 더 우월하게 보이는 것이 무슨 소용이 있을까? 이처럼 실제보다 더 실제 같은 이상적인 이미지를 만든 합성사진은 덧없고 허무한 것이다.

사생활을 은밀히 엿보는 눈
「트루먼 쇼」와 포토리얼리즘

트루먼이 잠을 자는 장면을 대형 스크린을 통해서 보여주는 포스
터이다. 누구나 가지고 있는 몰래 엿보고 싶은 관음증적 심리가 미
디어의 힘으로 면죄부를 받았다. 이로써 다수의 사람들이 트루먼
의 인생을 공개적으로 엿볼 수 있게 되었다.

스틸1 트루먼이 대학에 다니던 시절 만났었던 여자 친구를 그리워하며 잡지에서 그녀의 얼굴과 닮은 사진을 붙이는 장면이다. 그녀의 눈
은 트루먼에게 일종의 '구원의 빛' 과 같은 존재이다. 그 이유는 그녀가 트루먼이 감시당하고 있다는 사실을 알아차리고 자신이 살고 있는
세계를 탈출하게 만드는 직접적인 동기를 부여해주기 때문이다.

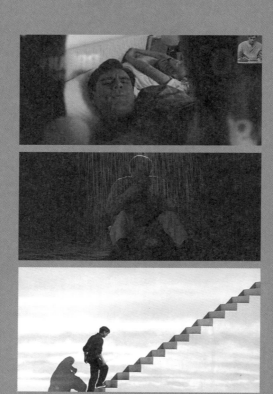

스틸2 트루먼이 부인과 잠자고 있는 지극히 사적인 생활이 텔레비전을 통해서
생중계된다.

스틸3 다른 곳에는 비가 오지 않고 트루먼에게만 비가 내리는 장면. 아무리 진짜
세계처럼 꾸미려 해도 곳곳에서 납득이 되지 않는 현상이 벌어진다. 트루먼이 태
어나면서 보고 믿어왔던 세계에 대한 의구심이 들게 되는 사건이 연발한다.

스틸4 트루먼은 자신의 삶이 감시당하고 있었다는 사실을 눈치 채고 바다를
향해서 탈출을 감행한다. 배가 바다의 끝에 도착 했을 때 구름으로 그려진 세
트장과 부딪치면서 그가 살아온 세계가 세트장임이 밝혀진다. 트루먼은 구름
옆에 있는 계단을 통해 이 가짜 세상에서 벗어난다.

호주 출신 피터 위어Peter Weir 감독의 「트루먼 쇼」는 「가타카Gattaca」를 쓰고 연출한 앤드류 니콜이 시나리오를, 「나인 하프 위크」, 「아버지의 이름으로」를 찍은 피터 비쥬가 촬영을 맡은 영화이다.

이 영화의 주인공 트루먼 버뱅크(짐 캐리 분)가 자신의 삶에 의문을 갖기 시작한 것은 어느 날 갑자기 하늘에서 촬영용 조명이 떨어지고, 어렸을 적 바다에 함께 갔다가 익사하셨던 아버지가 살아오고, 시내를 운전하던 차안에서 라디오를 틀자 갑자기 자신의 이야기를 하는 등, 상식 밖의 일들이 벌어지고 나서부터다. 365일 24시간 '트루먼 쇼'의 주인공으로 전 세계에 수많은 시청자를 두었지만, 정작 당사자만 이 사실을 모른 채 성장하였다. 만약 자신이 생활하는 일거수일투족이 세상 사람들의 구경거리가 된다면, 그리고 나만 모르고 내 주변의 모든 사람들이 그 구경거리를 위해 조작되고 연출된 것이라면 과연 어떤 생각이 들까? 방송사가 되었든 국가가 되었든 어떤 이익을 위해 한 개인을 주변의 인물들이 정보를 차단하고 소외시킨다는 점에서 보면 드라마로도 상영되고 영화로 제작되기도 한 「사토라레サトラレ」와 비슷하다. 다른 점이 있다면, 「트루먼 쇼」에서의 정보 차단은 개인과 방송국의 이익만을 위한 것이지만 「사토라레」는 자신의 생각이 타인에게도 전달되는 걸 알면 받게 될 충격에서 보호하기 위한 조치라는 점이다.

서른 살의 보험외판원 트루먼은 평화로운 해안 마을에서 아내(로라 리니 분)와 단란하게 살고 있다. 어린 시절의 나쁜 기억 때문에 물을 무서워

하고, 첫사랑을 찾으려고 남태평양 피지 행을 꿈꾸는 엉뚱한 행동을 하기도 하지만, 그는 지극히 평범하다. 하지만 그는 세계적 인기를 누리는 텔레비전 쇼의 주인공이다. 태어나면서 텔레비전 제작사에 입양된 이래 10900여 일 동안 하루도 빠짐없이 그의 일상이 생중계되고 있다. 마을과 백사장이 있는 바다까지, 그가 사는 곳은 카메라 5000대가 감춰진 거대한 세트장이다. 이곳에서 하늘에 떠 있는 '달'은 쇼의 연출·제작을 지휘하는 주조정실이다. 부모와 아내, 죽마고우는 주요 출연 배우들이고, 이웃과 행인은 엑스트라로 등장한다.

「트루먼 쇼」는 효율적으로 이야기를 전개한다. 트루먼이 자기 처지를 깨닫는 과정에서 시작하여 중간중간 쇼의 전말을 보여준다. 영화의 중반이 넘어서면 트루먼은 탈출을 시도한다. 스토리 구조는 느슨하지 않게 전개되어 관객을 시종 붙들어 맨다.

이 영화는 다중적 메시지를 지닌다. 개인의 통제와 자유, 미디어의 조작, 엿보기의 제물이 되는 개인의 프라이버시……. 그러면서도 스토리가 전혀 딱딱하거나 어둡지는 않다. 그를 동정하고 응원하다 탈출에 성공하여 환호하는 전 세계 시청자들은 결정적으로 영화를 감성적인 분위기로 이끄는 설정이다. 또 하나의 볼거리는 특유의 희극적 연기가 이따금 비칠 뿐, 영화 전체를 압도하는 짐 캐리의 극히 절제된 연기이다.

'엿보기 욕망' 을 만족시키는 영화

■

　트루먼의 행동과 성장 과정은 그가 태어나면서부터 시청자에게 자연스럽게 1년 365일 동안 관찰 당한다. 다른 사람의 사생활을 보고 싶어하는 호기심은 누구나 가지고 있는 심리이다. 그것을 단지 영화 속에서는 텔레비전 드라마로 만들어 대중적 욕망으로 부추겼다. 다른 사람들의 사생활을 엿보는 욕망, 즉 '관음증Voyeurism'에 대해서 직접적으로 문제제기를 할 수는 없다. 나 혼자만이 은밀히 보고 즐기는 것이 아니라, 모든 사람들이 같은 시간대에서 동시다발적으로 볼 수 있는 드라마라는 특성으로 인해 시청자로 하여금 윤리적인 문제에 휘말리지 않게 한다는 빌미를 제공한다는 데 영화의 묘미가 있다.

　시청자들에게 엿보기의 시점을 강조하기 위해서 이 영화에서 기술적으로 카메라 렌즈의 '비네팅vignetting' 효과를 이용하였다. 비네팅 효과란, 화면의 주변부를 까맣게 표현해서 훔쳐보는 느낌을 한층 더 강조하는 기법을 말한다. 이러한 관음증에 대한 표현은 우리 주변에도 이미 많은 버라이어티 쇼 프로그램에서 이른바 '몰래 카메라'의 형식을 차용하여 많은 연예인 또는 일반인들이 살아가는 삶의 단편을 보여주는 식으로 방송된 바 있다. 「트루먼 쇼」는 이러한 방송의 습성을 약간 과장되게 묘사한 영화라 할 수 있다.

　또한 드라마의 상업적인 논리는 광고와 결탁하면서 막강한 힘을 발휘

한다. 「트루먼 쇼」의 세트장에 필요한 모든 집기류와 의상들이 광고 효과를 톡톡히 한다. 광고와 관련해서 영화에 나온 대사를 예로 들어보자. 자신이 살고 있는 현실적인 공간에서 누군가에게 감시를 당하고 있다는 사실을 직감하기 시작한 트루먼은 부인과 대화하면서 이상한 점을 발견한다. 트루먼의 부인이 대화 내용과는 아무런 상관이 없는 말을 한다.

"모코코아 한잔 드실래요? 천연 카카오 씨로 만들었고 인공 감미료도 넣지 않았어요."

놀란 트루먼은 반문한다.

"무슨 헛소리야? 누구한테 하는 소리지? 내가 바보 멍청이인 줄 알아? 무슨 일인지 말해!"

급기야 감정이 격해진 그들은 약간의 실랑이를 한다. 잠시 후 트루먼의 부인은 위급함을 느끼고 카메라가 있는 쪽을 향해 "어떻게 해봐요!"라고 소리친다.

이 대화 내용은 다중적인 메시지를 전달한다. 먼저 부인이 트루먼에게 한 대사는 텔레비전 제품 광고를 선전하는 카피임을 단적으로 보여주는 실마리이며, 카메라 방향을 향해서 소리친 대사는 트루먼이 대중에게 자신의 모든 행동을 감시당하고 있음을 역설적으로 드러낸다.

이 점은 사실, 푸코가 『감시와 처벌』에서 지적하였듯이 18세기에 죄수들을 통제하기 위해서 만든 '판옵티콘panopticon'의 경우와 유사한 부분이 많다. 벤담이 고안한 이 장치는 원형으로 설계한 감옥인데, 중앙에 감시탑이

있고 원둘레에 여러 개의 작은 감방들이 있다. 중앙의 감시탑은 어둠 속에 가려져 보이지 않고 원 둘레의 감방들은 빛이 지나갈 수 있도록 만들어졌다. 따라서 중앙 탑의 감시자는 자기의 모습을 내비치지 않으면서 모든 것을 볼 수 있는 반면, 감방에 갇힌 사람들은 보지 못하면서 보이는 입장이 된다는 것이다. 이곳의 죄수와 죄를 짓지는 않았지만 다른 이에게 감시당하는 영화 속의 트루먼의 처지를 비교해보면 동일한 맥락으로 일치된다. 중앙에 있는 감시탑은 영화에서 '달'의 역할, 즉 쇼 연출과 제작을 지휘하는 주조정실과 일치된다.

내가 살고 있는 이곳은 진짜인가?
■

"전부 가짜였군요?"
"자넨 진짜야…… 이 세상에는 진실이 없지만 내가 만든 그곳은 다르지…… 이 세상은 거짓말과 속임수뿐이지만 내가 만든 세상에선 두려워할 게 없어."
—영화 「트루먼 쇼」 중에서

보통 사람이라면, 내가 살고 있는 이 세계가 진짜로 존재하는 세계일까라는 생각을 하지는 않을 것이다. 이런 당연한 말은 오히려 묻는 사람을 이상한 사람으로 취급받게 할 것이다. 누가 나에게 가르쳐주지는 않았지

만 내가 눈으로 보고 확인하고 느끼는 것이 진실이고 진짜라고 믿는다. 역사적으로 이처럼 당연한 사실에 대해서 의문점을 제시한 사람은 철학자 플라톤이다. 하지만 여기에서 철학적 접근은 피하기로 하고, 영화 속에서 주인공이 느끼는 '실재real'로 존재하는 것이 진짜인지 그렇지 않은지에 대해서 혼동하는 문제에 대해서 '포토리얼리즘photo realism'과 연관하여 여러 가지 예를 들어 살펴보자.

첫번째는 트루먼이 살아가는 환경과 모든 사람, 사물들이 텔레비전 제작사에서 만든 세트장이라는 점이다. 트루먼이 주변에 있는 것들을 진짜라고 믿게 된 이유는 그의 주변에 있는 대상, 즉 마을과 백사장과 바다 등과 사람들이 그와 어렸을 때부터 자연스럽게 융합되었기 때문이다. 친구나 가족들의 경우는 더욱 친밀한 존재인데, 이러한 대상은 결국 '일종의 환상'인 셈이다. 왜냐하면 그들은 트루먼과 관계없이 따로 개별적으로 존재하는 사람들이 아니라 철저하게 트루먼을 위해서 존재하고 있지 않은가. 이러한 기본적인 사실 외에도, 그들이 실제로 존재한다는 확신은 트루먼 역시 실재적 존재임을 의미하는 것이나 다름없기 때문이다.

두번째는 주인공이 영화 속에서 자신의 부인과 급작스럽게 시카고로 떠나자고 제안하고 차를 몰고 가는데 갑자기 표지판에 '산불예방 조심'이라는 문구가 나타나는 부분이다. 트루먼의 부인은 굉장히 당황하지만 트루먼은 거침없이 지나친다. 그의 예상대로 눈앞에 '실재'하는 불이라면 차가 지나간 후에도 계속 불길이 이어져야 당연하지만 트루먼이 만난 산

불은 그렇지 않다. 이 산불은 그가 가는 길을 방해하기 위해서 인공적으로 만들어진 일회용 산불이기 때문이다.

　마지막으로, 영화 속에서 주인공은 자기가 실제로 살고 있는 세계가 진짜가 아니라 가짜라는 명백한 사실을 알려주는 결정적인 상황을 보여준다. 1년 365일 텔레비전 화면에서 벗어나지 않는 범위 안에서 생활하던 주인공을 어느 날 화면에서 찾을 수 없게 되었다. 담당 연출자는 이 잡듯이 그를 찾았고, 바다를 향해서 항해하는 주인공을 발견한다. 그가 계속 항해하도록 놔두었다가는 그가 사는 세상이 세트장임이 발각될 위험이 있으므로 피디는 인공적인 파도를 이용하여 그의 항해를 멈추려고 한다. 하지만 그는 이에 굴복하지 않고 항해를 계속한다. 주인공은 "차라리 나를 죽여라"라고 소리친다. 파도가 지나치게 높아지자 그의 안전을 위해서 파도의 강도를 약화시켰고 주인공은 항해를 계속하던 중 바다를 만든 세트장의 마지막 지점에 다다랐다. 쿵 하는 소리와 함께 배의 앞부분이 부딪쳤고, 세트로 만든 파란색 하늘이 모습을 드러냈다. 트루먼이 계단을 걸어 올라가 그 장소를 빠져나가면서 영화는 끝이 난다.

　이 영화와 포토리얼리즘을 연결시켜 이야기한 것은, 포토리얼리즘이 단순하게 대상을 똑같이 재현하고 제시하려는 것이 아니라 실재하는 것이 과연 무엇인지에 대한 생각에서 출발한다는 점에서 이 영화의 테마와 같기 때문이다. 앞의 예시와 같이 현실이라는 대상을 재현한 이미지는 일종의 '환영'으로서 아무리 똑같이 재현한다 하더라도 환영이 실제 대상이

될 수는 없다. 단지 실재하는 사실과 같아 보일 뿐이다.

섹슈얼리티와 아웃포커스 효과

「델 타 오 브 비 너 스」

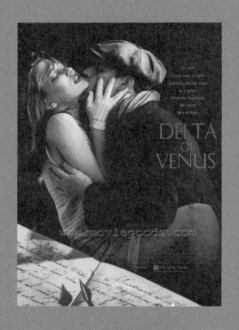

이 영화에서 엘레나는 누드모델로서, 에로 소설가로서, 그리고 사
랑을 하는 여자로서 누드에 관한 전반적인 이야기를 전한다. 영화
의 주제를 강하게 드러낸 너무나 관능적인 포스터.

스틸1 엘레나가 친구들과 함께 있는 장면이다. 엘레나를 강조하기 위해서 아웃 포커스 기법으로 촬영했다. 이 기법은 어떤 대상을 촬영할 때 어떤 특정한 대상의 한 부분에 초점이 맞추어지면 뒤의 배경은 흐리게 보이는 상태를 말한다.

스틸2 누드모델 일을 하기로 한 엘레니는 남자 모델과 화가 루벤스의 작품 「비너스와 아도니스」를 연상하게 하는 포즈를 취하고 있다.

스틸3 엘레니는 여러 가지 이유로 옷을 벗지만 목적에 따라 체모를 드러내기도, 감추기도 한다. 벗은 몸 중에서도 체모는 성적 욕구를 상징하는 요소로 작용한다.

스틸4 엘레니는 로렌스 앞에서 자신의 몸을 보여주면서 "누구에게도 보여 주지 않았다" 고 말한다.

잘만 킹Zalman King 감독이 연출한 「델타 오브 비너스Delta of Venus」(1995)의 배경은 1940년 사랑과 예술의 도시 파리이다. 미국에서 건너온 꿈 많은 소설가 엘레나(오디 잉글랜드 분)에게는 예술과 사랑에 미친 친구들이 있다. 지독한 독설가인 도널드, 에스파냐 출신의 화가 미구엘, 관능적이고 비밀이 많은 가수 라일라, 그리고 라일라의 연인 아리엘 등이 그들이다. 엘레나는 어느 날 새벽 센 강에서 보트를 타고 있는 로렌스(코스타스 맨다이어 분)의 분위기에 반해 그와 격렬한 사랑에 빠진다. 하지만 우연히 창녀와 밀애를 나누는 로렌스를 발견하고 결별을 선언한다. 그는 파리를 떠난다. 그러던 중 화가 미구엘이 누드모델이 필요하다는 이야기를 엘레나에게 해준다. 친구들은 엘레나에게 누드모델을 할 것을 권하였고 결국 어려운 고민 끝에 이를 수락한다. 그녀가 그날 취한 포즈는 페테르 파울 루벤스의 「비너스와 아도니스」라는 작품을 연상시키는 장면이다.

사랑도 떠나고 돈도 떨어진 그녀에게 익명의 에로 소설 수집가가 후한 원고료를 제시하며 에로 소설을 쓸 것을 제안한다. 첫 작품을 써서 가져가지만 거절당하고 만다. 엘레나는 고민하던 중 로렌스와 밀애를 나누었던 여인을 찾아가 에로 소설에 관한 소재를 줄 수 없느냐고 정중히 부탁한다. 이 부탁을 들어주기로 한 여인은 자신의 사생활을 공개하는데, 그 집의 주인은 마치 아프리카 어느 왕국의 왕자처럼 파리에서 여자들을 불러서 수시로 성관계를 한다. 엘레나는 그 여인이 몰래 뚫어놓은 구멍으로 그녀가 미리 발견해놓은 비밀장소에서 그 광경을 지켜보고 그 내용을 집필하여

원고를 넘겨주고 큰돈을 받는다. 한편 프랑스는 제2차 세계대전의 전운이 감돌고, 거리의 사람들은 갈수록 광폭해진다. 불안한 거리에는 미친 듯이 육체만을 탐하는 사람들로 가득 차 있다.

누드와 섹슈얼리티

■

"파리, 1940년 1월 6일 또 한 번의 밤을 새웠다. 그녀는 기지개를 켠 뒤 창밖의 일출을 바라보며 스웨터를 몸에 둘렀다. 그리곤 신비한 힘에 이끌리듯 잠에서 깨어나 거리를 달렸다. 그녀의 갈망은 안개처럼 은근한 시를 닮았다. 누군가에 대한 기대로 설렘과 흥분을 느끼며 센 강둑으로 달려갔다. 안개 너머로 귀에 익은 소리가 들려왔다. 노 젓는 소리는 강물에 젖어들고 요트는 삐걱거리며 노를 따라갔다. 고요한 물살을 가르며! 그를 바라보며 그녀는 생각해본다. '이 남자의 무엇이 이토록 나를 채워주는 것일까?' "

— 영화 「델타 오브 비너스」 중에서

루벤스의 「비너스와 아도니스」라는 작품과 영화에서 엘레나와 남자 모델이 취한 포즈(스틸2)는 유사하다. 이 그림은 비너스가 창피함도 모르고 젊은 청년을 유혹하는 장면이다. 아도니스라고 하면 보통 청년 혹은 미소년을 가리키는 말로도 쓰인다. 아도니스는 사랑과 미의 여신 비너스의 정부 노릇을 한 지상의 인간이었다. 비너스의 얼굴을 자세히 살펴보면 굉장

페테르 파울 루벤스,
「비너스와 아도니스」,
캔버스에 유채, 194×240.5cm,
1635년경

히 탐욕적인 느낌이 강하다. 그녀의 어린 아들인 큐피드까지 가세해 아도
니스의 다리를 붙잡고 있는 모습이 가관이다. 영화에서는 반대로 엘레나
를 여러 명의 남자들이 유혹하려고 한다.

누드모델이 된다는 것은 자신의 몸을 드러내는 행위이다. 미술사가인
케네스 클락Kenneth Clark은 이 부분에 있어서 '누드nude'와 '알몸naked'으로 구
분한다. "알몸은 옷을 벗어버린 상태를 말하고, 누드는 움츠린 무방비한
신체가 아니라 건강하고 균형 잡힌 신체, 즉 정밀하게 재구성된 육체의 이
미지다"라고 정의했다. 이 말을 좀더 풀어서 이야기하면, 누드는 벗은 모
습을 예술가들의 작품성으로 가공한 이미지가 개입된 상태이지만, 알몸은
눈에 비쳐지는 상을 보이는 그대로 그리거나 사진을 찍는 것이라는 데 차

이가 있다.

　'누드란 무엇을 뜻하는가?' 라고 질문한다면 이러한 미술 용어로서만 대답을 하는 것으로는 만족하지 못할 것이다. 왜냐하면 사람들은 누드를 보면 분명 섹슈얼리티와 관계가 있다고 생각하게 하기 때문이다. 더군다나 체모가 드러난 누드를 보고 성적인 욕구가 생기는 것은 자연스러운 현상일 것이다. 한편 완성된 작품을 바라보는 감상자의 태도에 따라 누드는 예술로 불릴 수 있는 치장된 신체를 가리키는 용어로 정의할 수도 있다. 사실 누드란 단어의 등장은 18세기 비평가들이 예술적인 교양이 없는 섬나라 주민들에게 회화나 조각이 정당하게 제작되고 평가되어 있는 나라들에서 알몸의 인체가 예술의 중심 주제가 된다는 것을 설득시키기 위해서 영어 어휘 속에 억지로 추가한 것으로 알려져 있다.

　이러한 증거는 르네상스 시기의 위대한 작품들에 영감을 준 것이 누드였다는 것과 아카데믹한 연습이나 기법 숙달의 대상도 누드였으며, 더욱이 고전적인 규범들에 반기를 들고 나선 20세기에 이르러서도 누드만은 존재했다는 사실을 근거로 들 수 있다.

　다시 영화 이야기로 돌아가면, 스틸3은 체모를 가린 장면이다. 주인공 엘레나는 사람들이 많은 공간에서 자신의 몸을 드러내면서 느껴지는 수치심 때문에 체모를 가리지만, 스틸4에서처럼 자신이 사랑하는 사람 로렌스 앞에서는 체모를 가리지 않는다. 이것은 지극히 사적인 공간이기 때문에 가능했다.

엘레나가 옷을 벗은 의미에 대해서 좀더 살펴보자. 우선, 그림을 그리는 공간에서 모델과 화가들이 모두 옷을 벗고 그렸다면 서로가 부끄러운 생각이 들지 않을 것이다. 공중목욕탕이 그렇듯이. 하지만 모델만이 옷을 벗은 상태이기 때문에 모델만 수치심이 생긴다. 두번째로, 옷을 입은 사람들에게는 옷을 벗는다는 효과로 인해 모델의 신체에 대한 주의가 환기된다. 이런 결과 때문에 그림을 그릴 때 좀더 집중할 수 있게 되는 것이다.

체모는 주로 선정성을 상징하곤 한다. 성인과 미성숙한 소녀에 대한 성적 차이를 드러내주는 일종의 상징이기 때문이다. 옷을 입고 있는 일상적이고 익숙한 상태에서는 인체에 대한 호기심이 떨어지지만 옷을 벗은 상태에서 체모를 감추는 것은 매혹적이면서 동시에 호기심을 자극한다. 일반적으로 서양화에서 누드를 그릴 때 전통적으로 체모를 그리지 않는 습관도 체모가 정욕과 성적인 힘을 상징하기 때문이다. 여성의 성적 요소는 그 그림을 보는 감상자로 하여금 선정성을 불러일으켜서, 정욕을 지배하는 듯한 느낌을 주기 때문에 최대한 감정을 억제할 필요가 있다고 본 것이다.

이런 사실과 연관시켜서 생각해볼 때, 음란성은 성적 호기심, 불쾌감 등 사람마다 느끼는 정서가 다르기 때문에 어떤 사람을 기준으로 음란성의 잣대를 기준 잡아야 하는지의 문제는 난감할 수밖에 없다. 1700년대에 발표된 시니스트라리의 『색마론』이란 책을 보면, 여성의 유방과 음부에 마녀의 표시가 있다며 음부에 성적 고문을 가하였다는 놀라운 사실을 알 수

가 있다. 마녀 재판에서의 성적 고문은 음부에 집중되어 있었으며, 마녀라고 인정하지 않는 여자들은 음부를 포함해서 몸 전체의 털이 깎이는 수모를 당해야 했다. 왜 이런 행위를 했을까? 두말할 여지없이, 변태 성욕자들이 여성의 음부 구경과 함께 변태적인 섹스 체험을 하고자 했기 때문이었다. 마녀로 낙인이 찍힌 불쌍한 여자들은 대부분 죽었으며 특히 교수형을 당하는 여자들의 음부를 구경하는 엽기적인 악취미가 있었다고 한다.

망원렌즈와 아웃포커스 효과

■

이 영화는 촬영 기법 중 하나인 '아웃포커스Out of Focus' (초점이 벗어난 상태) 효과를 많이 사용하였다. 이 기법은 사진과 영화에서 같은 용어로 사용된다. 이 효과는 어떤 대상을 촬영할 때 대상의 특정한 한 부분에 초점이 맞추고 뒤의 배경을 흐리게 처리하는 상태를 말한다. 사람을 찍을 때는 배경을 완전히 흐리게 해서 인물을 돋보이게 하는 방식을 말하며, 이런 효과를 정확하게 표현하기 위해 망원렌즈로 조리개를 완전히 개방하여 촬영한다. 망원렌즈를 사용하면 원근감이 왜곡되면서 이미지가 축소되고 단조로운 분위기를 만들어낸다. 즉, 망원렌즈의 효과는 배경이 부분적으로 압축되고 카메라와 가까이에 있는 것처럼 보인다는 것이다. 이처럼 망원렌즈를 사용하면 실제 육안으로 보이는 대상이 다르게 느껴진다.

이 부분에 대해서 미술과 영화의 예를 들어서 설명해보자. 우선 영화에서는 로베르 앙리코Robert Enrico의 「아울 크릭Owl Creek 다리에서 생긴 일」을 보면, 카메라를 향해서 달려오는 남자주인공의 모습이 많이 움직이는 것처럼 보이지 않고 제자리를 계속 달리는 느낌을 주는데, 감독은 이런 효과를 연출하기 위해서 의도적으로 망원렌즈를 사용하였다. 카메라를 향해서 달려오는 주인공의 움직이는 동작이 강렬하지만 헛된 노력이라는 점을 강조한 것이다.

미술에서는 레오나르도 다빈치의 「모나리자」에서 아웃포커스와 똑같지는 않지만 유사한 효과를 볼 수 있다. 다빈치가 회화사에서 최초로 사용한 스푸마토Sfumato 기법이 그것인데, 스푸마토는 이탈리아어로 '연기와 같은'이란 의미의 형용사로 공기원근법을 가리키는 말이다. 소실점을 따라 뒤로 갈수록 작아지고 좁아지는 선 원근법으로 평면에 깊이를 나타내는 기법이 본격적으로 미술에 사용된 것이 르네상스 시대인데, 다빈치는 한 걸음 더 나아가 공기원근법을 사용한 것이다. 공기원근법은 멀리 있는 것은 희미하고 흐리게 보이며 가까이 있는 것은 선명하게 보이도록 표현한 원근법의 한 종류이다.

이것을 다시 '심도Depth of field'(초점이 맞는 범위)와 연관시켜 생각해볼 수 있다. 심도란 영화의 고유 기법은 아니고, 사진에서 사용하는 심도의 의미와 같은 의미로 사용된다. 심도는 움직이는 물체를 재현하는 행위와 연관시켜서 생각해볼 수 있다. 심도가 얕은 아웃포커스 효과는 특정한 부

레오나르도 다빈치, 「모나리자」, 나무에 유채,
76.8×53.3cm, 1503~1506

분만 선명하게 드러나기 때문에 그 사람의 감정 상태와 사고를 정확하게
전달할 수 있는 장점이 있다. 즉, 이런 방법은 촬영하는 사람이 어떤 특정
한 대상을 시각적으로 강조하는 행위인 것이다. 이런 표현은 영화와 사진
에서 이미지의 선명도와 함께 재현된 물체와 배경과의 관계에서 거리감을
표현하는 데 사용된다.

　주로 영화에서는 두 사람이 대화할 때 말하는 사람에게 초점을 맞추고
듣고 있는 사람은 흐릿하게 처리해서 집중할 대상을 부각시킬 의도로 사

용한다. 사실 이는 관람자들이 표현된 대상에 대해서 집중하도록 강요하는 기법이라고 할 수 있는데 이런 효과가 생기는 근본적인 기능은 '초점Focus'이 한다.

이것은 사진의 전체적인 분위기를 결정하는 것 중 하나로서 다른 시각예술 특히, 미술과의 차별성을 나타내는 가장 중요한 요소 중의 하나이다. 그 이유는 미술에서는 초점이란 개념이 존재하지 않기 때문이다. 우리는 미술관에서 그림을 감상하거나 평가를 할 때 초점이 맞았다 혹은 맞지 않았다는 판단을 내리지 않는다. 인간의 눈을 대체하는 수단으로서 렌즈의 가장 중요한 기능 중의 하나인 초점은 대상의 형태가 어떤 모습인지를 판가름해주는 기능을 하며, 사진작가가 찍은 대상에 관한 관심과 함께 관람자가 무엇을 찍었는지에 대한 정보를 제공받을 수 있는 역할을 한다는 것에 의미를 둘 수 있다.

사진 작품과
영화

영화 「북회귀선」에는 브라사이의 사진들이 빈번하게 등장한다. 이유가 뭘까? 생전에 헨리와의 정신적인 교분이 있었기 때문이 아닐까 추측해봤는데, 직접적인 이유는 따로 있었다. 감독이 의도한 데카당스한 이미지를 뒷받침해주는 파리의 역사적인 증거 자료로, 브라사이의 사진이 중요한 기능을 했다는 것이 설득력 있는 듯하다. 브라사이는 사진가로서는 처음으로 밤의 파리를 찍은 작가이다. 감독은 사전에 이러한 정보를 파악하고 자신의 영화와 잘 조화되는 사진작가인 브라사이라는 거장을 끄집어내서 영화에 인용한 것 같다. 사진의 원본을 그대로 차용하거나 배역이 약간 다를 뿐, 당시 장소와 인물에 대한 세심한 배려가 돋보였다.

딥 포커스와 빌 브란트의 누드사진

「시민 케인」

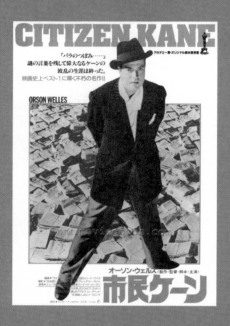

주인공이 신문 뭉치 더미 위에 서 있는 이 포스터 사진은 이 영화가
언론과 관련 있음을, 더불어 주인공이 언론에 어떤 영향력을 미치
는 사람일지 등, 이 영화의 줄거리를 미리 암시하고 있다.

스틸1 영화 도입부에 나오는 장면이다. 영화는 대저택 제너두에서 찰스 포스터 케인이 죽음을 맞으며 시작되는데, 그가 손에 쥐고 있던 유리구슬에는 작은 통나무집에 눈이 내리는 풍경이 담겨 있다. 유리구슬은 크게 세 가지 역할을 한다. 먼저, 케인이 어렸을 때 살던 자신의 집을 형상화 한 것으로 보이고, 두번째로는 과거를 회상하는 장치로 기능한다. 세번째는 늙은 케인의 외로움을 부각시키는 효과를 준다. 또한 케인이 죽으면서 이 유리구슬을 떨어트리는 바람에 계단을 구르다가 깨져버리는데, 이 장면은 영화의 비극성을 강조한다.

스틸2 앞에 있는 세 사람과 뒤에 있는 사람까지 초점이 선명하게 맞은 전형적인 딥 포커스 방식에 의해서 촬영된 장면이다.

스틸3 '로즈버드(Rosr Bud) 라고 쓰인 상표가 클로즈업된 이 장면은 잃어버린 순수를 상징한다. 억만장자 케인이 죽을 때 그가 말한 로즈버드가 고작 눈썰매였다는 것은 영화의 전개상 반전 효과를 극적으로 이끈다.

「시민 케인Citizen Kane」은 1941년에 제작된 1시간 59분짜리 흑백영화다. 오선 웰스Orson Welles는 작품의 구상에서 시나리오 완성까지 전부 관여했으며, 연출은 물론 주연까지 맡아 주인공 케인의 청년에서 노년까지의 일생을 완벽하게 소화해냈다. 이 영화는 당시 미국의 신문계 거물이었던 윌리엄 랜돌프 허스트의 삶에 기초를 두고 있었다. 이에 화가 난 허스트는 웰스의 영화 제작은 물론 배급과 상영을 중지시키려 했고, 허스트 소유의 모든 신문은 「시민 케인」에 엄청난 비난을 퍼부었다. 흥행에 실패한 웰스는 유럽으로 떠난다. 이 위대한 천재의 너무도 비극적인 삶이 시작된 것이다.

영화는 1940년대를 배경으로 하고 있다. 당시 미국은 대공황을 겪었고 자본주의 경제에 대한 부작용이 사회 전반에 걸쳐 팽배해 있었다. 이런 사회적 분위기는 영화 속에 잘 드러나 있다. 찰스라는 한 인간이 자본주의 세계에 발을 들여놓아 경제적인 부와 사회적인 명성을 얻게 되지만, 이 자본주의 체제라는 것이 경제적인 윤택함은 줄 수 있을지 몰라도, 반대급부로 인간의 소외를 가져온다는 것이다. 이 점이 이 영화를 이끄는 핵심적인 테마이다.

「시민 케인」은 제너두 대저택에서 찰스 포스터 케인이 사망하면서 시작된다. 그리고 주변 사람들의 회상을 통해 케인의 생전 모습이 재현된다. 처음엔 뉴스 필름, 그리고 은행가인 대처, 위원회장 번스타인, 친구 그랜드, 두번째 부인 수잔, 제너두 저택의 집사인 레이먼드에 의해 그의 삶이 그려진다. 어떤 사람의 회상도 케인의 삶 전체를 제시하진 못한다. 케인의

과거는 늘 대기 상태로 누군가의 회상을 기다리고, 다시 과거로 돌려져 똑같은 시기를 다른 관점으로 반복해나간다.

케인의 죽음이 영화의 첫머리에 제시되었으므로, 그에게 미래란 없다. 되풀이되는 과거만이 있을 뿐이다. 영화는 죽음이라는 마지막 상황이 먼저 제시된 후 이 비극적 사건이 일어나기까지의 시간이 배열되는 식으로 구성되었다. 영화적 시간은 케인의 존재와 물질, 그의 인간에 대한 소유를 회의적으로 그려낸다. 케인은 과거의 악순환 속에서 허우적거리다 결국 그 과거에서 벗어나지 못한 채 과거에 박제되고 만다. 케인은 항상 과거 속에서 살았으며 한 번도 '현재'인 적도, '미래'인 적도 없었다. 케인은 여덟 살 때 신분이 급격히 수직 상승하면서 이전과는 전혀 다른 세계로 이동하는 경험을 한다. 케인은 새로운 세계로의 진입에 성공한 듯했지만 실은 과거의 세계로부터 한 발짝도 벗어나지 못한다. 로즈버드와 유리공은 항상 그를 따라다니고, 그가 벗어나려 한 과거의 상징적 인물들은 늘 그의 주위를 둘러싸고 있다. 케인의 유일한 친구였던 그랜드와 두번째 부인 수잔이 그들이다.

케인이 죽을 때 남겼던 단 한 마디 말 '로즈버드(장미꽃 봉오리)'에 관한 의문을 풀기 위해 기자들의 인터뷰가 시작되고 각기 다른 사람들에 의해서 서로 다른 각도로 케인의 삶이 조망되고 재구성된다. 그렇다면 영화의 핵심 소재로 등장하는 '로즈버드'는 무엇이고, 또 어떤 역할을 하는 것일까? 로즈버드는 어린 시절 케인이 아끼던 썰매의 이름(상표)이다. 누구

에게나 어린 시절은 순수하고 깨끗하게 회상되기 마련이다. 감독은 로즈버드로 인해 자칫 구성이 산만해져 예술성이 떨어지기 쉬운 부분에 통일성을 부여한다.

그레그 톨런드와 딥 포커스

■

이 영화에서 늘 빠지지 않고 나오는 이야기 중 하나는 '딥 포커스Deep Focus'이다. 딥 포커스는 사진 용어인 팬 포커스Pen Focus와 같은 의미로 쓰인다. 위대한 촬영감독으로 추앙받는 그레그 톨런드Gregg Toland는 전달하고자 하는 대상이 먼 곳에 있거나 두 가지의 대상을 모두 또렷하게 보여주기 위한 수단으로 딥 포커스를 사용하였다. 딥 포커스란 전·중·후경 모두 초점이 맞게 찍는 기법을 말한다. 또한, 딥 포커스는 대상을 객관적으로 설명하는 기능을 한다. 영화에서 딥 포커스로 촬영된 대표적인 장면은 톰슨 기자가 수잔을 처음 찾아갔다가 수잔이 아무 말도 하지 않자 돌아 나오는 장면이다. 전경에는 톰슨이 신문사에 전화를 거는 모습이, 후경에는 수잔이 엎드려 흐느껴 우는 모습이, 그 사이 중경에는 두 사람을 연결하는 듯한 웨이터가 자리한다. 그 효과는 대단히 압도적이어서 그 위압적인 힘이 스크린 밖으로까지 연장되는 듯하다.

지금은 모든 일반 영화용 카메라에서 보편적으로 딥 포커스를 이용하

고 있지만, 톨런드는 1930년대부터 이미 극단적인 딥 포커스를 사용하였다. 하지만 당시는 촬영감독 대부분이 소프트 포커스^{Soft Focus} 방식을 이용하던 때였다. 그때만 해도 촬영감독들은 영화가 회화의 영향권에 있다고 생각하던 시절이었고, 소프트 포커스를 이용한 촬영 방식이 더 예술적이라고 믿고 있었다. 대세를 따르지 않던 톨런드는 동료 촬영감독과 비평가들 사이에서는 좋은 평가를 받기가 힘들었다.

어쨌든 딥 포커스라는 기술 자체가 중요한 것이 아니라 그 기술을 사용하는 의도가 중요하다. 이에 대해 오선 웰스는 "사람들은 각자 눈이 있으니까 한 숏에서 보고 싶은 것을 보면 된다. 나는 무엇을 보라고 강요하기 싫다"라고 말한 적이 있다. 이 말은 자신이 찍은 화면을 관객들이 객관적으로 선택해서 바라볼 수 있게 하기 위해서였다는 의미로 설명된다. 극단적인 예로, 아웃 포커스로 촬영하게 되면 강조하고자 하는 대상이 선명하고 나머지는 흐릿하게 표현되기 때문에 관객은 어쩔 수 없이 앞에 선명하게 강조된 물체만을 볼 수밖에 없다.

하지만, 이런 딥 포커스가 정말로 객관적일까? 관객이 전체적인 화면을 보면서 스스로 상을 선택할 수 있을까? 이러한 의문점은 이런 이유로 생긴다.

첫째로, 특별한 경우를 제외하고 대부분의 영화에서 배우들이 대사를 할 때 관객은 그 '대사'에 감성적으로 몰입하곤 한다. 대사에 몰입하다보면 화면의 초점이 선명하게 맞아 있는지 그렇지 않은지에 대해 별로 중요하게 인식하지 않게 된다. 이런 현상은 딥 포커스 현상을 관객의 눈으로

직접 확인할 수 있는 연극의 경우에도 스토리의 극적인 전개에 매료되어서 그 현상을 놓치게 될 수도 있다.

둘째로, 롱 테이크Long Take는 오랫동안 관객의 시선을 강요하는 기법이다. 거시적으로 설명하면, 불이 꺼진 극장에서 시선을 앞으로 향하고 있어야만 볼 수 있는 상황에서 과연 관객이 화면을 객관적으로 바라볼 수 있을까? 더군다나 영화 속 장면에서 두 사람이 오랫동안 말을 하고 있다고 가정한다면 관객을 사로잡는 것은 대사일까 아니면 화면일까? 이런 논란의 여지가 많은 딥 포커스를 높이 평가한 사람은 앙드레 바쟁Andre Bazin이었다. 그는 "영화는 인위적인 조작 없이 현실을 투명하게 옮겨놓아야 한다"고 믿고, 세르게이 에이젠슈테인S. M. Eisenstein과 논쟁을 벌이면서 투명성의 미학으로서 딥 포커스를 옹호했다.

빌 브란트의 누드의 원근법

■

"나는 내가 본 대로가 아니라 카메라가 본 대로 촬영했다. 내가 거의 간섭하지 않은 상태에서 렌즈는 내가 본적이 없는 해부학적 이미지를 창출했다."

—빌 브란트

「시민 케인」 영화 이야기를 하다가 갑자기 특정한 사진작가를 거론하면

빌 브란트, 「이스트 서섹스」, 1953 빌 브란트, 「캠프던 힐, 런던」, 1949

당혹스러울지도 모르겠지만 빌 브란트^{Bill Brandt}(1905~1983)라는 사진작가
에 대해 이야기해야겠다. 브란트는 1943년 이 영화를 관람하면서 촬영감
독 그레그 톨런드가 광각렌즈를 사용하여 낮은 앵글로 실내를 음산하게
묘사한 영상에 깊이 감동을 받았다. 그리고 그 결과물로 사진집 『누드의
원근법^{Perspective of Nudes}』(1961)을 발표했다.

　브란트의 사진은 신체 일부가 극단적으로 왜곡 또는 확대되는 방식을
취하고 있으며, 누드가 찍힌 실내와 해변은 미스터리한 분위기를 조성한
다. 위의 두 장의 사진 모두 이러한 특징이 잘 나타나 있다. 1949년 누드사

진 작품 「캠프던 힐, 런던」보다는 1953년
작품 「이스트 서섹스」가 형태적으로 더
심한 왜곡 현상을 보여준다.

　또한 영화 장면 중에서 오른쪽의 스틸
을 보면 왼쪽에 서 있는 남자가 오른쪽의
남자보다 훨씬 더 권위적이고 거대해 보
인다. 이런 장면은 '로우 앵글'로 촬영하
여 특정한 대상을 크게 표현하고 공간의
윗부분을 많이 보여주는 방식인데, 브란트의 1949년 작품 「캠프던 힐, 런
던」과 닮아 있음을 알 수 있다. 사실 이런 화면은 현실에서 보이는 시각적
효과와는 거리가 먼 이미지로, 원근법적인 특성을 과도하게 이용한 것이
다. 브란트의 실험적인 누드사진은 자유로운 사고를 통하여 대상을 바라
보고 발굴하는 시각에서 창작될 수 있었다. 그는 눈으로 바라보는 고정관
념에서 벗어나 초광각적 시각의 대담한 비약을 통하여 비밀스러운 분위기
를 만들어낸다.

　그래서 브란트의 누드사진은 남성들이 느끼는 보편적인 여성의 아름다
움, 관능미 혹은 욕망의 대상으로서 보이지 않는다. 나는 「시민 케인」이라
는 영화가 우리에게 전달하는 메시지와는 전혀 다른 차별화된 이미지를
보여준다는 데 의미를 두고 싶다. 일종의 '발견의 미학'이라고 이야기할
수 있을 것 같다. 순수미술에서 예를 들면, 장 프랑수아 밀레의 「만종」

(1859)을 보면서 대부분의 사람들이 신성한 노동 뒤에 느껴지는 정적감과 평화를 느끼지만, 이와 달리 살바도르 달리는 밀레의 만종을 보고 알 수 없는 불안감을 느꼈다고 한다. 이처럼 남들과 다르게 생각하는 시각과 관찰력은 예술에 종사하는 사람들이 갖추고 있어야 할 조건이 아닐까 싶다. 어떤 대상이나 혹은 영화를 보고 자신만의 방법으로 재해석해서 다른 이미지를 창조해내는 그들이 경이로워 보이는 것은 나만의 생각일까?

죽음의 미학과 사진적 그림

「조 페시의 특종」

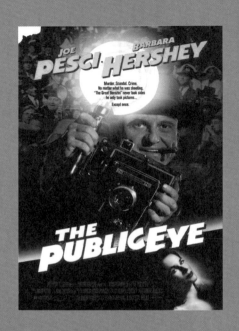

보도사진가 위지의 실화를 바탕으로 한 만큼, 이 영화 포스터는 오른쪽 페이지에서 볼 수 있는 위지의 대표적인 사진을 기초로 주연 조 페시가 비슷한 포즈를 취한 사진을 사용했다. 우리나라에서는 '조 페시의 특종' 이라는 제목으로 발표되었지만, 영화의 원제는 'The Public Eye' 이다.

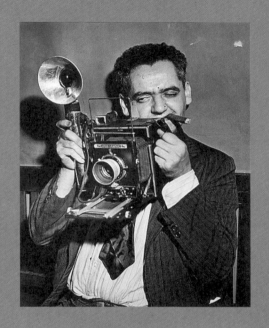

사진1 위지, 「자화상」, 1940년경

위지 자신의 얼굴을 찍은 사진이다. 좀 우스운 이야기이긴 하지만 위지의 얼굴을 보면 누구나 범죄형 얼굴이라고 생각할 정도로 험악한 외모를 가졌다. 하지만 그는 범죄 현장의 특종 사진을 찍고야 말겠다는 확고한 의지를 강하게 보여주었다.

사진2 위지, 「지옥의 부엌에서의 살인」, 연도미상

화면의 구도로만 봐서는 피를 흘리고 죽은 남자가 아래 있어야 안정적으로 보일 테지만, 불안한 느낌을 강조하기 위해 남자의 위치를 위에 배치한 것으로 보인다. 또한 아래에 있는 권총까지 한 화면에 들어오게 찍음으로써 사인을 알 수 있게 했다.

사진3 위지, 「화재가 난 빌딩에서 나온 시체들」, 1940년경.

이 사진을 보면 위지가 '살아 있을 때의 모습보다 죽은 뒤의 모습이 아름다웠던 사람은 없었다'고 했던 말에 깊이 공감할 수 있다.

사진4 위지, 「사람의 머리, 케이크 박스, 살인자」, 1940년경

사진2와는 다르게 죽은 사람이 화면에서 아래 부분에 자리 잡고 있다. 도로에 자가용이 달리고 있는 모습이 보인다. 도로라는 특징을 잘 드러나게 찍은 이 사진은 사건 현장의 장소적 특성을 잘 담아냈다. 위지가 냉정하게 대상을 관찰하는 시선으로 사진을 찍기 때문에 관람자는 하나의 화면에서 두 가지의 다른 상황을 볼 수 있다. 인접한 거리인데 차를 타고 무심히 지나가는 사람이 야속해 보이기도 한다. 이렇듯 산 자와 죽은 자의 대비가 인상적인 사진이다.

「조 페시의 특종The Public Eye」을 알게 된 때는 대학원에서 사진을 전공하던 시절이다. 당시 이 영화가 사진작가 위지Weegee (1899~1968)의 일대기를 그린 것이라는 말을 듣고 반가운 마음에 보게 되었고, 이 영화로 인해 언젠가는 '영화 속에 나타나는 사진에 관계된 글'을 써야겠다는 결심을 했다. 그래서 나에겐 이 영화에 대한 애착이 남다르다.

이 영화는 1992년에 하워드 프랭클린Howard Franklin이 발표한 작품이다. 시나리오 작가로 출발해 『장미의 이름』을 공동 집필하기도 했던 경험이 있는 이 감독은 이 영화에서 1940년대 초 뉴욕의 풍경을 흑백 스틸과 함께 섬세하게 표현했다. 영화 「대부」에서 느껴지는 긴박감이나 화려함은 보이지 않지만, 뉴욕을 사랑하면서도 객관적인 시각을 지닌 사진가의 모습을 가감 없이 보여준 작품이다.

영화의 줄거리를 살펴보면, 한 남자(조 페시 분)가 대형 카메라를 들고 피를 흘리며 죽어 있는 사람의 사진을 찍고 있는데, 밖에서 경찰차의 사이렌 소리가 요란하게 울리고 긴장한 경관들이 총을 빼어 들고 계단을 올라오고 있다. 방안에서 권총을 장전하는 소리가 들리자 이에 잔뜩 긴장한 경찰은 조심스럽게 방안으로 들어가면서 총을 겨눈다. 그런데 어찌된 영문인지 사진가를 본 경찰은 한시름 놓았다는 듯 경계를 풀고는 오히려 "죽은 사람이 마피아 중 어느 파냐?"고 물어본다. 사진가는 막힘없이 죽은 자의 이름과 어느 마피아에 속하는지 자세히 설명해준다. 잠시 후 그는 창문 밖으로 얼굴을 내밀어 다른 기자들이 들어오는 모습을 확인하고 사진을 몇

장 더 찍은 후 아무렇지도 않은 표정을 짓고 계단으로 빠져나간다. 관객이 예상하는 다음 동작은 그가 신문사로 가서 사진을 찍은 필름을 갖다 주는 모습이지만, 이런 예상을 비웃기라도 하듯 자기 차 트렁크로 가서 즉석에서 필름을 현상하고 인화까지 한 다음 뒷면에 '사진 제공: 위대한 번지'라는 도장을 찍고는 살인 사건 하나에 3달러라는 청구서를 사진과 함께 신문사에 보낸다. 다음날 신문에는 일제히 그의 사진이 전면에 실리고 사진 밑에 그의 이름이 보인다. 여기까지가 영화 「조 페시의 특종」의 첫 장면이다.

특이한 범죄사진 전문가 번지에게 고급 클럽의 여주인공 케이(바바라 허쉬 분)가 스폰서가 되어주는 조건으로 자신의 남편이 사망한 후 사귀게 된 한 남자의 신원조사를 의뢰하자, 번지는 이를 수락하고 조사에 착수한다. 하지만 이것이 빌미가 되어 뉴욕 범죄 집단끼리의 세력 다툼과 돈을 향한 각 파벌 간의 치열한 전투가 벌어진다. 이 사건이 영화의 주된 내용을 이룬다. 번지는 10년간 밤 열두시부터 새벽 다섯시까지 뉴욕 거리를 순회하면서 화재나 살인사건 현장에 경찰보다 먼저 나타나 사진을 찍고, 뉴욕의 모든 범죄조직을 훤히 꿰뚫고 있으며, 그것도 모자라 맨해튼 경찰본부 맞은편에 집을 얻어서 살았을 만큼 그는 밤의 사진가였다. 또한 경찰의 무전기를 공식으로 자동차에 장착할 수 있는 특권(?)을 누리기도 했다. 영화에 나오는 번지와 사진가 위지는 여기서부터 동일 인물이 된다.

영화에서 클럽 여주인과 관계된 내용을 제외한 사진가로 활동하는 주

인공 번지의 모습은 실제 인물인 위지와 거의 일치하는 것 같다. 그 근거로, 영화에서 번지가 자신의 작품을 책으로 출판하기 위하여 여러 출판사를 접촉하는 장면이 나오는데, 실제로 위지도 2년간이나 자신의 사진첩을 들고 다니며 출판사를 물색해야 했었다. 당시가 앨프리드 스티글리츠, 에드워드 스타이켄 같은 회화주의 예술사진이 대세를 이루는 시기였음을 상기해보면 위지의 사진은 너무나 현실적이고 노골적이었다. 때문에 출판업자들로부터 외면당했다.

그러나 그에게도 기회는 왔다. 1941년 포토 리그 화랑에서 〈위지—살인은 나의 사업Weegee : Murder is My Business〉 사진전을 연 것이 계기가 되어 1945년에 드디어 『벌거벗은 도시』라는 제목으로 사진집을 발간했다. 이 책의 출판과 함께 전국 일주 전시회를 열 수 있었고, '위대한 번지'라는 그의 도장처럼 정말 위지는 유명인사가 되었다.

그에게 사진 촬영은 기술적으로 순간적인 기록을 뒷받침해주기 위한 방편으로 사용된 것 같다. 단적으로 말하면, 위지는 대상을 포착하는 순간적인 상황을 놓치지 않고 성공적으로 표현하기 위한 수단으로 사진이라는 매체를 사용한 것으로 보인다. 왜냐하면 자신의 눈앞에 벌어진 상황을 빨리 찍어두지 않으면, 다음에 다시 그 장면을 찍을 수 있는 기회가 보장되지 않기 때문이다. 특히 보도사진가는 한순간이라도 놓치면 작품성과 상품성이 동시에 떨어지기 때문에 흔히 말하는 동물적 감각이 필요하다. 신문에 팔 것을 전제로 한 사진이기 때문에 생존과 직결된 보도사진은 예술

적 감각보다 사건의 포착 능력에서 더 본능적 감각이 필요했다.

위지는 습관적으로 스피드 그래픽^{Speed Graphic} 4×5 카메라를 F/16, 1/200 초, 거리는 약 3미터에 맞춰놓고 낮밤을 구분하지 않고 플래시를 터트려 촬영하곤 했다. 시대가 변한 지금 보면 무겁기 짝이 없는 이 카메라가 당시에는 보도사진가들이 많이 애용하는 보편적인 카메라였다.

그리고 플래시는 우선 찍고자 하는 대상의 조명 상태가 어두워서 인공적으로 빛을 강하게 발광시켜서 그 대상이 밝게 보이게 하기 위한 것이 일차적 목적이었겠지만, 위지는 여기서 더 나아가 대상과 주변 인물을 분리하는 효과로 애용한 듯이 보인다. 표현하고자 하는 주제만 선명하게 부각시키려는 의도에서 이러한 방법으로 촬영한 후, 암실에서 현상 · 인화할 때 배경이 검어 보이게 손질했다. 그는 보는 사람들이 자신의 사진을 보고 강한 충격을 받게 하기 위해 언제나 플래시를 사용한 탓에, 그의 사진은 흑백사진에서 중요한 톤과 풍부한 질감이 느껴지지 않는 평면적인 이미지로 보인다. 즉 그가 찍은 사진을 바라보는 관객이 다른 곳으로 시선을 이탈시키는 현상을 억제하려는 장치가 깔려 있는 것이다. 그것은 관객이 봐야 할 이미지가 너무 많은 경우와 볼 것이 너무 없다고 느낄 때 야기되는 차원의 문제다. 관객은 두 가지 차원에서 시각적 '이탈 현상'을 느끼게 된다.

예술가들의 고통과 죽음의 미학

■

"소수의 몇몇 경찰관들은 위지가 보았던 폭력을 그들도 함께 목격했을 것이다. 그는 뉴욕 맨해튼 경찰본부 바로 건너편에 살면서 진위의 여부조차 파악되지 않는 경찰들 간의 무전에서 들려오는 갱단의 총격전, 인질극, 연쇄살인과 함께 생활하였다. 우리는 그가 만들어낸 사진에서 그가 전문적인 사진기자의 능력 이외에도 진지하며 능동적인 태도로 피사체에 대해서 놀랍도록 친숙해 있으며 해박한 지식이 있었던 것으로 추측할 수 있다.

위지는 '그들의 첫번째 살인'을 작업하기 전까지 일반적인 주제를 다양한 접근법으로 표현하여 종종 폭력 사진의 대가로도 불렸다. 이러한 그의 관심은 '그들의 첫번째 살인'에서는 피를 흘리며 거리에 내동댕이쳐진 피사체 외에 이것을 관찰하는 군중들에게로 옮겨갔다. 그는 수많은 현장 경험 속에서 사건, 사고들만큼이나 이것을 바라보는 군중의 태도가 더욱 소름 끼친다는 것을 경험했던 것이다."

—존 자코프스키

미학 시간에 알바트로스^{Albatrus}이라는 새 이야기를 들은 적이 있는데, 이 새는 몸통에 비해서 날개가 지나치게 크다는 단점이 있다. 하늘을 비행할 때는 날개가 무겁기 때문에 아무래도 다른 새들에 비해서 불안정하게 날 수밖에 없으며, 지상에 착지할 때도 큰 날개 때문에 마찬가지로 뒤뚱거릴 수밖에 없다. 하지만 이 새의 큰 장점은 다른 새들에 비해서 고공 시간이 무척 길고 가장 높게 난다는 것이었다. 이런 모습으로 다닐 때면 동네의

꼬마들이 돌팔매질을 하더라도 민첩하게 도망가지 못하고 맞는 경우가 많았다. 알바트로스는 자신의 신체적인 조건에서 오는 불이익 때문에 고민하기 시작하였고, 고민의 결과 자신의 단점을 고치기로 했다. 그래서 그 새는 하늘을 비행할 때 똑바로 수평으로 나는 연습을 했고 착지할 때나 땅을 걸어다닐 때도 똑바로 민첩하게 다니는 연습을 했다. 알바트로스는 이제 '다른 새들처럼 평범하게 보일 수 있을 것'이라고 생각하고 있었다. 그런데 특이한 비행 모습이 소문나기 시작하면서 이 새의 존재가 전국적으로 알려졌고, 알바트로스의 비행 모습을 기록하기 위해서 사진기자들이 몰려들었다. 그러던 어느 날 알바트로스는 자신의 단점을 완벽하게 고쳐서 하늘을 날고 착지하는 데 성공하였다. 이런 모습을 지켜보고 있던 사진기자들이 말했다.

"왜 평소처럼 날지 않고 다른 새들과 똑같이 행동을 하지?"

알바트로스는 되물었다.

"내가 다른 새들에 비해서 날개가 커서 하늘을 수평으로 비행하지 못하고 지상에 착지해서도 걷는 것이 힘들어서 고통과 멸시를 받았답니다. 그래서 단점을 고쳐서 다른 새들처럼 외면적으로는 평범해졌는데, 이제 와서 왜 당신은 다른 새같이 평범하냐고 물으면 나더러 어쩌라는 것인가요?"

그 새의 말에 수많은 기자들은 아무 말도 못하고 침묵했다고 한다. 동화 같은 이야기기긴 하지만 인간의 삶과 비교해봐도 크게 다르지 않은 것

같다.

남들과 다르면 다른 사람과 어울려서 적응하기 힘들다는 것이 이 이야기의 핵심인데, 이 내용을 강의해준 선생님은 예술가들의 고통에 대입시켜 이야기해주셨다. 예술가들은 다른 사람과는 다른 사고와 특이한 행동을 할 수밖에 없다. 하지만 보통 사람들은 이들의 평범하지 않은 사고에 대해 관대하지 않다. 그러면서도 예술가들의 작품이 평범하면 구박하고, 자신의 사고와 맞지 않고 독창적이지 않은 것은 배척하기 일쑤다. 영화에서 번지의 모습은 알바트로스처럼 고통당하는 예술가들의 모습과 닮아 있었다. 그가 촬영한 시체들의 끔찍하고 다시 보고 싶지 않은 사진들은 대중들에게 충격 요법으로 작용할지 모르지만 그것을 승화시켜 예술 혹은 하나의 작품으로 보기에는 무리가 따를 수도 있을 것이다. 어쩌면 출판을 거부하는 수모(?)를 당하고 기이한 사람으로 취급된 것이 당연한 결과일지도 모른다.

하지만 더 이상한 현상은 뉴욕현대미술관 사진부장으로 있던 존 자코프스키John Szarkowski가 위의 인용문에서 말한 것처럼, 피를 흘리며 거리에 쓰레기처럼 죽어 있거나 차 안에서 살해당한 채 인생을 마감한 '피사체/대상'을 바라보는 관객의 냉정하고 차가운 시선을 위지는 소름끼치도록 놀랍게 받아들였다는 사실에 있다. 이런 의미에서 해석을 한다면, 한국어로 사용한 영화 제목 '조 페시의 특종'보다는 원제인 'The Public Eye(공공의 눈, 혹은 대중의 눈)'이라는 제목과 더 어울릴 것 같다. 현실적으로는

어떤 '피사체/대상'이 죽어 있다는 것은 자신이 체험하지 못했기 때문에 외면하거나 무덤덤하게 받아들일 수 있다. 우리가 생각하는 죽음이란 '죽으면 어떨 것이다'라는 하나의 가정에서 발생하는 '관념적인 죽음'이거나, 미디어를 통해서 간접 경험한 것이 전부다. '현실적인 죽음'에 대해 외면하고 싶어하는 심리는 당연한 것이다. 위지가 찍은 사진들은 죽음과 정반대에 놓여 있는 '삶'에 대해 진지하게 성찰해보는 계기를 마련해준다. 다른 한편으로는 죽음의 순간을 어떻게 맞이하는지에 대해서도 성찰하게 한다. 5000건이 넘는 사건과 사고를 촬영했던 위지는 그 어느 누구도 살아 있을 때의 모습보다 죽은 뒤의 모습이 아름다웠던 사람은 없었다고 했다. 한 사진가의 작업을 통해 우리가 얻을 수 있는 것은 죽음의 미학도 예술도 아닌 삶에 대한 진지한 물음이다.

사진적 그림
■

1940년대 위지가 밤의 세계에서 일어나는 범죄 현장을 찍은 사진들은 '관찰자Observer'적인 시점으로 촬영된 것들이다. 하지만 한 가지 아쉬운 점은 그 사진은 범죄 현장이 발생하는 순간의 상황을 기록하지는 않고 단지 지나간 사건의 흔적과 증거만을 제시하는 데 그치고 있다는 점이다. 이 시기이면 대상의 움직이는 순간적인 이미지를 포착할 수 있는 빠른 셔터스

피드가 장착된 카메라가 개발되었던 때임에도 불구하고 사건이 발생하는 사진을 찍지 않은 이유는 무엇이었을까? 아마도 앞에서 밝힌 바와 같이 그가 찍은 사진을 신문사에 넘기고 돈을 받는 수단으로 여겼기 때문일 것이다. 그러니 굳이 위험을 무릅쓰고 사건이 발생하는 장면을 찍을 이유는 없었던 게 아닐까?

보도사진가들은 사진을 찍는 이유가 명확하다. 사진이 어떻게 쓰일지 미리 생각하고 작업하는 것이 보통이다. 한편 예술사진 작가들은 자신이 좋아서 작업할 뿐 아니라 대상을 바라보는 관점에 있어서도 주관적인 시선으로 사진을 찍는다. 냉정하게 말하면 위지의 경우 순수한 창작을 목적으로 촬영한 것이 아니라 돈과 결부시켜서 찍은 사진이기 때문에 예술사진가들이 순수하게 사진적 유희를 위해서 찍은 사진이 나중에 돈으로 환원되는 경우하고는 동기와 결과에서 다르다. 위지가 간과하고 놓친 이 부분은 오늘날 우리 시각에 익숙하게 받아들여져 있다.

보도사진에서 중요하게 생각하는 '극적인 장면(쇼크 사진)'의 재현은 놀랍게도 미술에서 나타난다. 단순하게 정보 전달의 측면에서 보도사진의 형식을 빌려온 것이 아니라, 쇼크 사진의 형식으로 앤디 워홀이「자살자」라는 작품을 1962년에 제작한 것이다. 이 그림은 어떤 남자가 고층빌딩에서 뛰어내리는 결정적인 순간을 실크스크린의 기법을 통해서 보여준다. 이것은 사실적인 기록을 근거로 하고 있지만 상상력이 추가된 그림이라서 사진적 재현과는 차이가 있다. 또한 워홀이 제작한 방법과는 다르지만, 게

르하르트 리히터라는 화가는 보도사진의 형식을 그림으로 재현한 '사진적 그림'「1977년 10월 18일」(1988)을 발표했다.

　사진비평가 이경률은 "사진적 그림은 완전한 그림도 완전한 사진도 아닌 반 그림 반 사진이다"라며, "도용된 대상은 인화지를 동반하는 그대로의 사진이 아닌 단지 비물질적인 사진 이미지(사실주의)일 뿐이고 예술적 처리 과정에서 이미지는 캔버스의 그림으로 물질적으로 출현되었다"고 하였다. 또한 "이러한 물질적인 변형은 그때 재현적 체제의 의문을 던지면서 이분법적인 담화를 야기한다. 사진인가 혹은 그림인가? 즉 그것은 사진의 객관성과 그림의 주관성 사이에 있다"고 하였다. 그리고 리히터의 사진적 그림을 팝아트, 특히 워홀의 그림과 비교한다. 사실상 팝아트는 리히터의 작업에 영향을 준 실질적인 예술적 근원이었다. 그러나 이러한 단언은 단지 물질적이고 외형적인 관점에서 본 피상적인 사실일 뿐이다. 왜냐면 리히터는 분명히 팝아트 작가들이 갖는 사회학적인 미학(대중, 소비문화 등)과 그들의 형식적인 양식에서 표명하는 비평적이고 동시에 조롱적인 정신적 관점과 상당히 떨어져 있기 때문이다. 결국 워홀의 사진적 그림 Painting-report과 리히터의 사진적 그림Photobilder은 방법론에서나 양식적인 측면에서 다르긴 하지만 위지의 관찰자적인 시점과 맥락을 같이 한다는 데 의미가 있다.

정말로 찍고 싶은 사진이 어떤 거였지?

「프 라 하 의 봄」

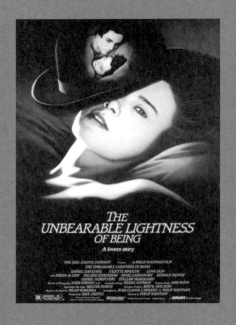

이 포스터 사진은 사비나가 입을 약간 벌리고 침대에 누워 있는 장
면인데, 그녀를 상징하는 중절모자에 토마스와 테레사가 사랑을
나누는 장면이 보인다. 세 사람의 삼각관계를 함축적으로 묘사한
설정이다.

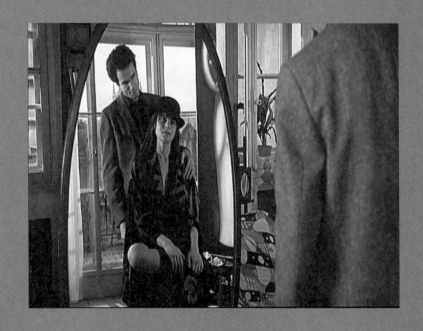

스틸1 토마스가 사비나를 쓰다듬고 있는 이 장면에서 거울은 서로를 관찰하게 하는 기능을 한다. 비록 자신과 함께 있지만 토마스가 다른 여자를 만나고 있다는 사실을 아는 사비나는 그에게 경계의 눈빛을 늦추지 않고 있다.

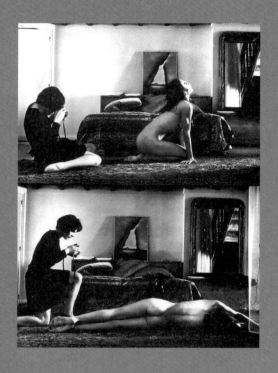

스틸2 사진을 찍는 테레사에게 사비나가 만 레이의 누드사진을 보여준 것이
계기가 되어, 사비나와 테레사는 서로 누드사진을 찍는다. 이 사진은 테레사가
사비나를 모델로 누드사진을 찍는 모습이다. 그후 서로 관계를 바꿔 사비나가
테레사의 누드사진을 찍는다.

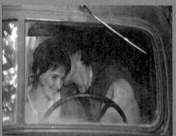

스틸3 테레사는 '프라하의 봄' 사건을 현장에서 겪는다. 테레사는 이 사건을 보도사진으로 기록하지만 경찰에게 주동자를 색출하는 사진으로 이용당한다.

스틸4 '프라하의 봄' 사태를 겪으면서 큰 상처를 입은 두 사람은 스위스로 가지만 자본주의 체제에 적응하지 못하고 다시 고국으로 돌아와 전원생활을 누린다. 비로소 토마스와 테레사는 행복한 순간을 맞이하지만 이들이 탄 트럭이 전복되어 죽음을 맞고 만다. 전복되기 직전의 순간이다.

현실적으로는 불가능(?)한 일이겠지만, 만약에 나에게 두 명의 여자를 동시에 만날 수 있는 기회가 주어진다면 나는 어떤 태도를 취할까 생각해 본 적이 있다. 언제든지 가볍게 사랑을 나눌 수 있는 여자와 진지하게 자신의 미래에 대해서 서로 공감할 수 있는 여자를 둘 다 포기하지 않고 만날 수 있는 기회가 온다면 말이다. 물론 남자들끼리 모인 술자리에서 이런 식의 단순 명제는 종종 화두에 오르긴 한다. 이처럼 술자리에서나 떠들 수 있을 법한 남자들의 이야기, 즉 여성에 대한 이중적인 시각에 관한 문제를 필립 카우프만Philip Kaufman감독은 영화「프라하의 봄The unbearable lightness of being」을 통해 건드린다.

이 영화는 서로 다른 듯하면서도 긴밀히 연결되어 있는 네 사람, 즉 토마스라는 외과의사(다니엘 데이 루이스 분)와 사진작가인 테레사(줄리엣 비노쉬 분), 화가인 사비나(리나 올린 분), 그리고 프란츠(데렉 데 린트 분)라는 대학교수가 주요 인물로 등장한다. 이들이 '프라하의 봄'이라는 역사적 사건과 함께 개인의 운명과 어떻게 연결되고 해체되는지를 보여주는 것이 전반적인 줄거리다. 어떻게 생각하면 다소 지루하고 시니컬한 인상을 주기도 한다.

매력적인 토마스는 억압적인 시대적 상황으로부터 자신을 스스로 유린시켜 여자들과 자유로운 사랑을 누리며 사는 사람이다. 오랜 연인이자 친구인 사비나와도 가벼운 사랑을 나누며 지내던 어느 날, 그는 출장차 내려간 작은 마을에서 카페 웨이트리스인 아름다운 테레사를 보게 된다. 며칠

후 예고도 없이 그를 찾아 프라하로 온 테레사를 흔쾌히 받아들인 토마스는 어떤 여자와도 하룻밤 이상 지내지 않는다는 자신만의 규칙을 깨트리고 그녀와 밤을 지새운다.

토마스와 사비나의 도움으로 테레사는 사진기자가 되고, 테레사와 토마스는 사진집 출간을 기념하기 위해 찾은 댄스 클럽에서 건배하고 있는 소련 장교와 체코 관리들을 본다. 스탈린 시대에 민중을 상대로 잔혹 행위를 서슴지 않았던 지도부들이 권좌에 머물러 있는 것을 보고 토마스는 의혹을 품는다. 테레사와 토마스는 머지않아 결혼을 하지만, 토마스의 방탕한 생활이 여전히 계속되자 테레사는 집을 나와버린다. 그 순간 소련군의 탱크가 프라하로 밀려온다.

이때 들이닥친 소련군 탱크는 체코의 민주 자유화 운동인 '프라하의 봄'을 저지하기 위해 소련이 강제 침공하면서 투입된 병력이었다. 이 사건은 자유주의자였던 토마스와 테레사에게 커다란 상처를 남겼고, 둘은 스위스로 이주하지만 자본주의 체제에 적응하지 못해 다시 고국으로 돌아온다. 다시 찾은 프라하에서 테레사와 토마스는 전원생활을 하며 꿈 같은 행복을 맛본다. 하지만 영화는 곧 사고로 즉사할 운명임을 알지 못하는 토마스와 테레사가 트럭 안에서 나눈 대화로 끝을 맺는다.

"무슨 생각을 하고 있어요?"

테레사의 질문에 미소를 머금으며 토마스는 대답한다.

"난 참 행복하다는 생각."

토마스가 대답하는 순간 숲길을 달리던 그들의 차는 전복된다. 사고의 모습은 생략된 채 좁은 숲길이 환하게 빛나는 장면으로 매듭짓는 엔딩은 슬프고도 아름답다.

떠도는 두 망명자들

■

「프라하의 봄」이라는 영화는 잘 알려졌듯이 밀란 쿤데라의 소설『참을 수 없는 존재의 가벼움』을 영화화한 것이다. 쿤데라 소설의 제목 '참을 수 없는 존재의 가벼움' 이란 문장은 문맥상으로 여러 가지 의미를 부여한다. 잠시 이 제목에 대해 생각해보자.

> 1. 참을 수 없는, 존재의 가벼움: The unbearable lightness of being
> 2. 참을 수 없는 존재의, 가벼움: The lightness of unbearable being

이 표는 무엇을 지시적으로 표현하는지 알기 위해 만든 것이다. 1번의 경우, 나타내는 범위가 존재 전체로서 포괄적이라면, 2번의 경우는 존재 전체에서 참을 수 없는 부분을 한정지어 나타내고 있다. 그렇다면 참을 수 없는 것이 강조하는 것은 무엇일까? 1번은 가벼움을 참을 수 없다는 의미가 되고, 2번은 존재가 참을 수 없다는 의미가 된다. 그런데 원작의 영어

표기는 "The unbearable lightness of being"이다. 그렇다면 이 문장의 정확한 의미는 '참을 수 없는 존재의 가벼움'이 아니라 '존재의 참을 수 없는 가벼움'이 될 것이다.

이 영화에서 흥미롭게 볼 수 있는 부분은 사진작가의 눈으로 바라본 프라하의 모습을 역사적인 사실에 근거하여 정확하게 읽을 수 있다는 점이다. 영화에서 감초처럼 등장하는 사진가 만 레이의 누드사진 역시 사비나와 테레사와의 관계와 함께 테레사가 추구하는 사진 세계와 대중과 소통될 수 있는 사진의 차이를 보여주는 계기로 작용한다.

이 영화가 문학 작품을 영상화했기 때문에 생기는 부작용에 대해서는 차치하고, 이 영화의 소재가 된 역사적 배경을 보자. 1968년 8월 20일 오후 10시에 소련을 위시하여 폴란드, 동독, 헝가리, 불가리아로 구성된 바르샤바 동맹군이 같은 사회주의 나라인 체코슬로바키아를 침공하였다. 체코를 짓밟기에 충분히 거대했던 동맹의 침공으로 인해 프라하는 파괴되었다. 이 고통당하는 프라하의 현장에서 요제프 쿠델카^{Josef Koudelka}(1938~)라는 사진작가는 객관적인 입장에서 담담하게 그 현장에서 촬영했다. 목숨을 걸고 역사적 사실을 사진으로 남긴 쿠델카 같은 당시 체코 사진가들의 활동이 영화 「프라하의 봄」에서 테레사를 통해 잘 그려진다. 영화와 사진의 배경이 된 프라하의 구시가지는 1968년 공산당 제1서기 둡체크에 의해 주도된 자유화 개혁운동의 현장이기도 한다. 그 광장에서 러시아군에 항의하는 모습, 훼손된 집, 피에 얼룩져서 깃발에 덮인 시체, 젊은이들을

태운 트럭이 시위 현장을 질주하는 모습, 테레사가 경찰에 끌려가서 조사받을 때 등장하는 사진과 '밀착사진Contact Print'들에서 쿠델카의 사진이 똑같이 재현된다. 여기서 주목할 점은 테레사가 역사의 기록으로 남기고자 촬영한 사진을 경찰이 시위에 참가한 주동자를 찾기 위한 정치적인 목적으로 악용한다는 점이다. 또 한 가지 흥미로운 사실은 쿠델카와 쿤데라가 똑같이 체코의 모라비아 출신이라는 점, 그리고 쿤데라가 '프라하의 봄'이 실패로 끝난 다음 '인간의 얼굴을 한 사회주의 운동'을 주도하였다는 이유로 교수직을 박탈당했고 그 후에 프랑스로 망명되었으며, 쿠델카 역시 1968년 체코의 침공 사진을 찍었다는 이유로 '로버트 카파상'에 수상되었지만 그의 이름이 언급되지도 못했고 이를 계기로 체코를 떠나 유럽으로 망명했다는 점이다. 결국 두 사람 모두 타국을 떠도는 망명자의 길을 걸을 수 밖에 없는 처지가 되어버린 것이다.

이러한 다큐멘터리 사진 외에도 이 영화에는 누드사진이 등장한다. 테레사가 토마스와 사비나의 집을 방문했을 때, 사비나는 테레사가 사진을 찍는다는 사실을 알고 호의를 베풀려고 만 레이가 찍은 「리밀러」 연작(1930) 누드사진을 보여준다. 어떻게 이런 비극적인 사건을 다룬 영화에서 갑자기 누드사진을 보여주는 설정을 생각했을까, 의아하긴 하지만 어쨌든 이 사진을 계기로 테레사가 사비나를, 사비나가 테레사를 서로의 누드사진을 찍는다. 갑자기 누드사진이 등장한 좀더 근거 있는 이유는 이렇다. 스위스에서 테레사는 잡지사를 찾아가 자신의 사진을 보여주자, 잡지

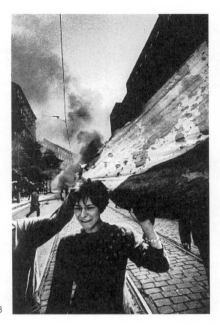

요제프 쿠델카, 「체코슬로바키아」, 1968

사 기자는 프랑스의 '나체주의자들의 사진'을 보여주면서 체코 사태를 찍은 사진보다는 여성의 누드사진을 찍는 편이 오히려 상업적인 목적으로 활용될 수 있다고 충고해주었기 때문이다. 집으로 돌아온 테레사는 토마스를 바라보며 혼잣말로 중얼거린다.

"왜 사람들은 나체 사진을 보고 싶어 하는 거죠? 그게 그렇게 재미있어요?"

나 개인적으로는 이 부분에 대해 깊이 공감한다. 테레사는 세상에서 일

어나는 사건들을 찍고 싶어하지만, 돈을 벌어야 하는 현실에서 상업적인 목적에 사진의 의미를 둔다면 대중이 공감하고 호기심을 가지는 사진을 찍어야만 한다는 이분법적 구조의 틀 안에서 혼란을 겪게 된다. 이 문제는 사진작가라면 누구나 고민하게 되는 딜레마이기도 하다.

쿠델카의 경우는 이런 상업적인 목적에 부합되는 사진엔 아랑곳하지 않고 살았다. 그는 지금까지도 유랑 생활을 계속하고 있는데, 하물며 최근 5~6년 동안 그를 본 사람이 아무도 없다는 이야길 들었다. 같은 사진계에 종사하는 사람으로서 쿠델카가 선택한 삶의 방식이 부럽기도 하지만, 누군가 나에게 그 사람처럼 살 수 있냐고 묻는다면, 선뜻 대답하지 못하고 망설여지는 것이 솔직한 심정이다. 개인적으로 이 문제에 대해 고민이 되는 이유는 간단하다. 상업성을 지닌 사진과 강단에서의 일을 균형 있게 맞추며 살아가야 하는데, 어떻게 균형을 잡아야 할지 어렵게 느껴지는 것이다. 이런 과제를 풀어나가다보면, 다른 사람의 시선을 의식하지 않고 정말 내가 찍고 싶은 사진만 찍을 수 있는 때가 올지도 모르겠다.

1930년대 파리의 불온한 멜로드라마
「북회귀선」과 브라사이의 데카당스한 파리

이 포스터 사진은 아나이스가 헨리를 왼쪽 팔로 안고 있는 장면인데, 언뜻 보면 마치 헨리가 복면을 한 채 겁탈하고 있는 것처럼 보인다.

스틸1 가운데 중절모자를 쓰고 담배를 문 배우가 이 영화에서 브라사이의 역으로 나오는 사진작가이다. 영화 속의 이 모습을 보면 사진작가가 사진을 찍는 모습이 굉장히 여유로워 보인다. 하지만 현실에서 사진을 찍을 때 이렇게 여유롭기란 생각보다 쉽지 않다.

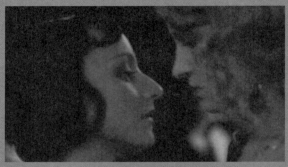

스틸2 아나이스는 헨리와 불륜 관계를 맺으면서 동시에 헨리의 부인 준과도 성관계를 갖는다. 왼쪽이 아나이스 오른쪽이 준이다.

스틸3 오른쪽 여자는 속이 훤히 비치고 어깨 끈과 엉덩이 부분이 유난히 반짝거리는 투명한 흰색의 슬립을 입고 있으며, 침대의 배경은 관능성을 상징하는 붉은색으로 뒤덮여 있다. 마치 깊은 잠에 빠져든 듯한 태도의 수동적인 여인은 자신들의 행동이 부끄러운 듯 오른손으로 오른쪽 뺨을 가렸지만 그녀의 얼굴은 잘 드러나 있다. 그러나 오히려 능동적으로 행위를 하는 여인의 얼굴은 앞 머리카락으로 인하여 반 이상이 가려져 있는 대신 그녀의 엉덩이 부분이 관능적으로 관객을 향하고 있다.

필립 카우프만 감독은 「프라하의 봄」 이후 2년만에 「북회귀선Henry & June」 이라는 작품을 선보였다. 이 영화는 1930년대 보헤미안들이 활개를 치던 시기를 배경으로 하고 있는데, 제목만 보면 외설시비로 유명한 헨리 밀러의 소설을 영화화한 듯하지만, 사실은 헨리 밀러의 정부였던 아나이스 닌Anais Nin의 소설 『헨리와 준』을 원작으로 했다. 영화 속에 등장하는 헨리 밀러는 실제로 노골적으로 성적 묘사를 한 글을 많이 써왔던 작가로 알려져 있다.

이 영화의 줄거리를 살펴보면, 1931년 파리에 온 헨리(프레드 워드 분)는 여류 작가 지망생인 아나이스(마리아 드 메데이로스 분)를 만난다. 아나이스는 헨리를 만나서 그의 문학적인 천재성과 자유로운 사상에 흠뻑 빠져들면서 인생의 새로운 의미를 깨닫고, 그와 비도덕적인 성행위를 한다. 안개 낀 파리의 뒷골목, 캄캄한 헨리의 골방에서 아나이스는 헨리와 사랑의 밀애를 즐긴다. 아나이스와 헨리는 각자 배우자가 있지만, 이들에게는 아무런 문제가 되지 않는다. 감독이 특히 신경을 쓴 부분은 헨리가 아닌, 그와 정상적인 관계를 벗어난 상태에서 성행위를 하는 소설가 아나이스의 성적 탐닉과 동시에 자신의 실체에 대해 갈등하는 심리 묘사에 중점을 두었다. 헨리의 아내로 등장하는 뇌쇄적인 매력을 지닌 준(우마 서먼 분)은 그녀에게서 동성애적인 성에 눈뜨게 하며 성 정체성에 대한 혼란을 부추긴다. 이들 세 명의 관계에는 통상적으로 있을 법한 서로간의 독점욕은 보이지 않으며, 단지 원시적인 자극을 주는 장면이 자주 등장하는 것이

특징이라고 할 수 있다. 다만, 이들 사이에서 아나이스의 남편 휴고만이 먼 거리에서 관망하면서도 아나이스에 대한 사랑은 변함이 없다. 원작자와 연출가는 이성적인 행동에서 벌어지는 애정행각을 보여주기 위해서 이 작품을 만든 것은 아닌 듯하다.

영화의 곳곳에 등장하는 30년대 파리의 모습은 자신의 취향에 맞는 여자를 골라서 정상적이지 않은 행위(?)를 하는 장면을 돈을 주고 구경하는 레즈비언 카페를 친절하게 안내한다. 또한 어떤 이유 때문인지는 정확하게 알 수 없지만 파리 미술학도들이 거리에서 요란한 분장과 함께 옷을 다 벗고 벌이는 축체를 등장시키는 걸 보면 그 당시의 자유로운 사회적 분위기를 파악하게 하기 위함일 것 같다.

1930년대 파리의 불온한 멜로드라마
■

"그날 아침 난 울었다. 내게서 헨리를 빼앗아갔고, 어쩌면 다시 그에게 가게 할 거리를 사랑했기 때문에, 여성으로 성숙되는 과정이 너무도 고통스러웠고 또 이제부터는 덜 울기 위해서, 또 고통을 잃은 지금 그 상실감에 익숙하지 않기에 울었다."
― 영화 「북회귀선」 중 아나이스 닌의 마지막 대사

앞에서도 말한 바와 같이, 사전에 아무런 정보 없이 영화를 보면 일반적

으로 생각하는 남녀 간의 아름다운 이야깃거리를 소재로 했으리라는 생각은 여지없이 무너진다. 기대가 무너지는 것은 괜찮지만, 도대체 영화의 주제가 무엇인지 이해하기도 어렵다. 영화를 보면서 시종일관 떠오르는 단어는 불륜, 퇴폐, 도발, 동성애, 양성애 등이다. 일반적인 관점에서 바라보면 헨리, 아나이스, 준이 벌이는 애정행각은 매우 이해하기 힘든 관계이다. 아나이스 남편의 심리도 그러하다. 보수적인 성격의 소유자로 등장하는 그는 자신의 아내를 끔찍하게 아끼는데, 자신의 부인이 다른 남자(헨리)와 외도를 하는 것을 알고 있는 듯하지만, 내색하지 않고 있다가 축제 기간 중에 짐승 같은 가면을 쓰고 자신의 부인을 몰래 미행해서 겁탈한다. 그의 이런 행위를 이해하기란 쉽지 않다. 영화에서 아나이스는 헨리와의 애정행각을 벌이면서 동시에 그의 부인 준과도 성행위를 한다. 이러한 아나이스의 태도는 정확하게 말하면 '잠재적인 양성애자'의 모습이다. 연출가의 의도는 아나이스 스스로가 자신이 미처 모르고 있었던 양성애적인 성을 수면 위로 드러내주고, 또한 등장인물들의 캐릭터가 가지고 있는 자유로운 '성의 해방'에 대한 두 가지 문제에 대해서 균형 있게 다루려고 했던 것으로 보인다.

영화에서 헨리의 대사로 나오는 "섹스는 출생이나 죽음처럼 자연스러운 것입니다"라는 표현은 감독의 성에 대한 가치관을 대변하는 듯하다. 감독의 이러한 의도를 담아내기 위해서 화면의 대부분이 외설적이며 음탕하고 직설적인 표현이 많다. 영화가 끝날 때 아나이스는 자신의 비윤리적인

모습에 괴로워하고 헨리와 헤어지면서 어떤 깨달음과 회한이 겹치는 미묘한 상태를 보이며 마지막을 장식한다. 주변 인물과의 관계에서 발생되는 미묘한 긴장감과 불륜에 대한 이 영화의 내용은 흔히 텔레비전에서 흔히 볼 수 있었던 '불온한 멜로드라마'의 성격을 가지고 있는 듯 보인다. 하지만 무엇보다 이 영화의 의미를 브라사이Brassai(1899~1984)의 사진을 통해서 1930년대 파리의 역사적인 사회상을 보여주며 다른 시선으로 영화를 감상할 수 있는 계기를 제공해준다는 데 두고 싶다.

브라사이의 데카당스한 파리

■

"1933년 나는 이상한 파티에 참석했다. 그것은, 매직시티에서 열린 대규모의 마지막 동성애자들의 파티였다. 파리의 성도착자들의 정수가 그곳에서 사회적 위치, 인종, 나이에 상관없이 만났다. 호모, 떠돌이, 늙은 동성연애자…… 여장 남자 등 모든 타입의 사람들이 왔다. 그들은 여성스러운 것(옷, 코르셋, 목걸이, 마스카라, 향수……)들로 채워진 옷을 입은 후작은 그룹으로 나뉘어졌다…… 그들은 서로 포옹하고 서로를 보면서 찬사하고 감탄하면서 키스했다. 그들은 즐거운 항의를 하면서 과장되게 말과 행동을 하고 서로에게 집적거렸다."

—브라사이, 『파리의 밤』 중에서

영화 「북회귀선」에는 브라사이의 사진들이 빈번하게 등장한다. 그의 사

진이 많이 등장하는 이유가 뭘까? 생전에 헨리와의 정신적인 교분이 있었기 때문에 자연스럽게 영화에 등장하는 것이 아닐까라는 추측해봤었는데, 알고 보니 직접적인 이유는 따로 있었다. 그것은, 영화 속에서 보이는 장면이 감독이 의도한 데카당스한 이미지를 뒷받침해주는 파리의 역사적인 증거 자료로서, 브라사이의 사진이 중요한 기능을 한 것이 설득력 있다. 브라사이가 사진가로서 처음 찍은 사진의 밤의 파리였으며, 1932년 64장의 사진을 골라 시인 폴 모랑Morand Paul의 글을 곁들여서 사진집 『파리의 밤Paris de nuit』을 발표했었는데, 영화에서 그의 이 사진집에 있는 장면이 고스란히 재현된다.

이런 사실을 미루어 봤을 때도 우연의 일치라고 보기에는 힘들고, 감독은 사전에 이러한 정보를 파악하고 자신의 영화와 잘 조화되는 사진작가인 브라사이라는 거장을 끄집어내서 인용하였다는 것이 맞는 것 같다. 하지만, 이러한 이유에도 불구하고 사진을 찍는 사람의 입장에서 볼 때 조금 유감스러운 부분이 있다. 브라사이가 밤의 파리를 찍기 위해서 조심스럽게 대상을 관찰하고, 때로는 속임수(?)를 사용하기도 했으며, 암흑(?)가의 사람과 친해지는 수고를 아끼지 않았고, 또한 그들의 불신을 극복하기 위해서 무던히 애쓴 작업 과정은 배제된 채 영화에서는 사진가를 너무 이상적으로 멋있게 포장해서 보여준 점이다.

그래도 다행인 것은 사진의 분위기가 원본을 그대로 차용하거나 배역이 약간 틀릴 뿐 그 당시에 찍혀졌던 장소와 인물에 대한 세심한 배려가

브라사이, 1933

이 사진은 동성애자들의 파티 장면을 찍은 사진인데, 사람들의 눈 표정이 건전해 보이지는 않는다. 이 사진은 왼쪽의 커플과 오른쪽 커플의 얼굴 표정이 확연히 다른데, 왼쪽은 자신들만의 은밀한 대화를 나누는 듯하고 오른쪽은 마치 외부의 사람이 자신들의 공간에 침입한 것이 못마땅하다는 눈빛을 보인다.

브라사이, 「거울달린 장롱」, 1932

이 사진은 매춘부 여자가 옷을 벗는 뒷모습을 남자가 거울을 통해서 간접적으로 바라보고 있는 장면이다. 남자의 얼굴 표정이 드러나지는 않지만 우리는 이 남자의 가려진 시선을 대신해서 정숙하거나 아름답지 않은 매춘부의 벗은 뒷모습을 호기심 있게 관찰할 수 있다.

돋보였다는 점이다. 어쨌든, 당시만 하더라도 파리의 밤을 의도적으로 촬영하는 사람이 아무도 없었기 때문에 브라사이는 자신의 의도와는 다른 모습으로 사람들에게 비춰지기도 하였다. 결과적으로는 가끔씩 경찰서에 끌려 다니기도 했는데, 밤에 사진을 찍을 수 있다는 과정에 대해서 생각을 못하고 경찰은 브라사이가 자살을 할 목적으로 강물에 뛰어들 것이라고 오해했기 때문이었다. 그렇다면 브라사이는 왜 다른 사람들에게 오해의 여지가 생길 것을 감수하면서까지 밤의 모습을 기록하려 했을까? 그것은, 중산층의 일반적인 사람을 대상으로 그들의 모습을 기록하려 한 것이 아니라 사회에서 소외된 사람들의 수상하고 패쇄적인 세계를 자신의 시각으로 기록하기 위해서였다. 또한 그의 사진에 등장하는 사람들은 스스로 원해서 밤에 활동한 것이 아니라 밤에 생활하는 것이 다른 사람의 시선을 의식하지 않고 자신들만의 세계에서 만족감을 얻을 수 있기 때문에 밤에 활동한 것으로 봐야 한다. 밤은 사람들의 '본능과 폭력(정신적 · 육체적)'을 발생시키며, 이러한 인간의 본능적인 행위를 묵과해주거나 혹은 인간의 본능을 드러내주는 공간으로 기능하기 마련이다. 낮보다는 밤이 더 그들과 잘 어울리는 것이다.

영화가 사랑한 사진

ⓒ김석원 2005

| 1 판 1 쇄 | 2005년 11월 5일 |
| 1 판 4 쇄 | 2007년 5월 10일 |

지 은 이	김석원
펴 낸 이	정민영
펴 낸 곳	(주)아트북스
출 판 등 록	2001년 5월 18일 제406-2003-057호
책 임 편 집	김윤희
디 자 인	김은희

주 소	413-756 경기도 파주시 교하읍 문발리 파주출판도시 513-8
전 화	031-955-7977(편집부) ǀ 031-955-8888(관리부)
팩 스	031-955-8855
전 자 우 편	artbooks21@naver.com

ISBN 89-89800-57-9 03600